高等学校艺术设计类专业
系列教材

MODELING BASIS OF DESIGN
设计造型基础

第二版

肖永杰
张本俊
盛玉雯

编著

化学工业出版社
·北京·

内容简介

本书针对新时代艺术设计行业创新型人才培养要求而编写，内容涵盖设计造型基础的概念、学习目的、基本内容、拓展，以及平面构成、色彩构成、立体构成、光迹构成等。全书系统地整理设计造型体系，重点针对艺术设计领域的不同专业，探索了设计造型的根本要素、设计造型方法、设计造型原则与目标，旨在让艺术设计类专业的学生从造型产生之前的观察、设计思维出发，整体掌握造型谱系，更好地进行形式探索，并能够高效率解决设计相关问题。本书配套微课视频、AI助教，可扫书中二维码学习，或登录"智慧职教"MOOC学院平台使用。教师可登录化工教育网，注册后下载配套课件、教学大纲。

本书可作为高等学校设计学类各专业基础课程的教材，也可供设计工作从业者、研究者以及设计艺术爱好者参阅。

图书在版编目（CIP）数据

设计造型基础 / 肖永杰，张本俊，盛玉雯编著． 2版． -- 北京：化学工业出版社，2024.11． -- （高等学校艺术设计类专业系列教材）． -- ISBN 978-7-122-29924-6

Ⅰ．J06

中国国家版本馆CIP数据核字第2024M26R92号

责任编辑：张　阳
责任校对：李雨函
装帧设计：张　辉

出版发行：化学工业出版社
　　　　　（北京市东城区青年湖南街13号　邮政编码100011）
印　　装：河北京平诚乾印刷有限公司
787mm×1092mm　1/16　印张 $11\frac{1}{4}$　字数234千字
2025年1月北京第2版第1次印刷

购书咨询：010-64518888
售后服务：010-64518899
网　　址：http://www.cip.com.cn

凡购买本书，如有缺损质量问题，本社销售中心负责调换。

定　价：69.80元　　　　　　　　　版权所有　违者必究

前言

随着人工智能、虚拟现实等数字化技术的不断涌现，设计领域的边界正在被不断拓宽。特别是智能产品设计、交互设计、用户体验设计等领域的快速发展，要求设计从业者不仅掌握传统的造型基础，进行视觉艺术的表达，还必须提升对新技术的敏感性和跨学科的合作能力，掌握复杂系统设计、交互逻辑及用户心理等多方面的知识，具备跨领域的创新思维和多元化的设计能力。因此，培养具有广泛知识储备、创新精神和实践能力的复合型设计人才，成为设计教育的核心任务。

近年来，设计教育正经历从以传统技能为导向的教学模式，向以综合素质与实践能力培养为主的教学模式转型。现代设计教育越来越注重教学方法的创新，尤其是项目式教学（PBL）、跨学科教学、体验式教学等新型教学模式的应用。《设计造型基础》（第二版）在顺应教改趋势、吸收教改成果的基础上，将理论与实践紧密结合，强调设计思维的训练和解决问题能力的培养，并通过案例教学、项目任务等方式，提升学生的实践能力和团队协作能力，帮助学生建立扎实的设计造型基础，并为他们在未来的设计工作中应用前沿技术奠定坚实的基础。

本书不仅延续了第一版中对平面构成、色彩构成、立体构成和光迹构成的系统讲解，还融入了最新教学成果和行业前沿设计案例。全书的重点在于探析设计造型的要素与成型规律，强调设计造型的基本原理，要素之间互制、互动和共生的辩证关系。针对艺术设计领域的不同

专业，探索设计造型的根本要素、设计造型方法、设计造型原则目标。书中将纷繁复杂的造型解构为平面构成、色彩构成、立体构成、光迹构成。将每种构成又解构为构成要素和构成文法：构成要素相当于语言中的词语，构成文法相当于语言中的语法。在构成要素方面，书中在传统三大构成基础上增加"光"要素，因为光是作用于我们视觉的不可或缺的要素。此外，还增加了材料与加工工艺的造型要素，随着科学技术的发展，新的材料及加工工艺的应用，已经成为艺术设计的重要手段。在构成文法方面，尽可能地扩展构成的方法，系统归类梳理构成文法，使构成方法脉络更加清晰，从而更有可能促进学生在构成方法中进行突破。

　　本书配套资源丰富，方便获取。配套微课视频资源，扫描书中二维码即可随时随地在手机端学习。配套AI助教功能，可24小时解答学生的问题。具体使用步骤为：登录智慧职教MOOC学院平台→搜索"设计构成"课程→加入课程→找到"项目三""项目五""项目七"中的AI助教入口→点击问答模块链接→在对话框中分别输入关于"平面构成""色彩构成""立体构成"的任何问题→平台即时智能答疑。教师可登录化工教育网，搜索本书书名，免费下载完整课件、教学大纲。

　　本书强调学生动手能力与创新意识的培养。不仅为教学提供了全面的理论支持，还提供了丰富的案例与实操内容，学生能够在实际操作中理解并掌握复杂的设计原理。同时，书中每章都附有相应的思考与练习题，有助于学生在学习过程中巩固知识，并运用于实际设计中，助力学生成长为具有前瞻性、创新性和实践能力的设计人才。在编著过程中，我们还借鉴、分析了艺术设计界优秀观念、案例等，在此一并感谢！

　　由于时间仓促，书中难免有些疏漏之处，敬请广大读者不吝赐教！

<div style="text-align: right;">
编著者

2024年8月
</div>

目录

第一章　总论

第一节　设计造型基础的概念 ··· 002
　　一、设计造型中的"基础" / 002
　　二、以装饰图案为主导的设计造型
　　　　基础 / 003
　　三、以三大构成为主导的设计造型
　　　　基础 / 004
　　四、当今设计造型的衍生与流变 / 005

第二节　设计造型基础的学习目的 ··· 006
　　一、掌握方法，确立科学的思维模式 / 006
　　二、提高造型艺术修养和鉴别力 / 007
　　三、在实践中提升造型数理化能力 / 007

第三节　设计造型基础的基本内容 ··· 008
　　一、造型要素 / 008
　　二、构成文法 / 009

第四节　设计造型的拓展 ·· 009
　　一、跨学科的外延与拓展 / 009
　　二、艺术设计造型形态的拓展 / 010
　　三、设计造型基础课程的拓展与未来 / 011

思考与练习 ·· 014

第二章　平面构成

第一节　平面构成概述 ·· 016
　　一、平面构成的含义 / 016
　　二、学习平面构成的目的 / 016
　　三、学习平面构成的价值与意义 / 017

第二节　平面构成造型要素 ·· 019
　　一、点元素 / 019
　　二、线元素 / 019
　　三、面元素 / 022

第三节　平面构成文法 ··· 024

　　一、骨骼 / 024　　　　　　　　　　四、单形框架的演绎 / 036

　　二、基本形组合 / 027　　　　　　　五、单元综合练习 / 037

　　三、分割与比例 / 032　　　　　　　六、幻象的创造 / 039

第四节　技法开拓 ··· 056

　　一、构想法开发 / 056　　　　　　　三、平面造型要素的动态构成 / 062

　　二、材料的造型可能性研究 / 059

思考与练习 ··· 064

第三章　色彩构成

第一节　色彩构成概述 ··· 066

　　一、色彩构成的概念 / 066　　　　　二、色彩构成的定义及发展史 / 067

第二节　色彩构成要素和体系 ··· 069

　　一、色彩构成三要素 / 069　　　　　四、色彩表示法 / 073

　　二、光与色彩 / 070　　　　　　　　五、色彩体系 / 073

　　三、三原色、间色、补色 / 072

第三节　色立体配色设计 ·· 076

　　一、色立体基本结构 / 076　　　　　四、色立体纵断面配色设计 / 080

　　二、色立体中心轴配色设计 / 078　　五、其他配色设计 / 082

　　三、色立体横断面配色设计 / 079

第四节　色彩心理 ··· 084

　　一、色彩生理作用 / 084　　　　　　四、色彩联想与象征 / 088

　　二、色彩心理因素 / 085　　　　　　五、色彩错视 / 089

　　三、色彩性能 / 085

第五节　色彩混合 ··· 090

　　一、色彩混合概念 / 090　　　　　　二、色彩混合规律 / 091

第六节　色彩调和 ··· 093

　　一、色彩调和概述　/093　　　　　　三、色彩调和方法　/094

　　二、色彩调和原理　/093

第七节　技法开拓 ··· 094

　　一、色彩的采集与重构　/094　　　　三、人工智能时代下的色彩"智"造　/098

　　二、色彩要素的动态构成　/097　　　四、色彩与可持续发展　/099

思考与练习 ·· 101

第四章　立体构成

第一节　立体构成概述 ·· 103

　　一、立体构成的内涵　/103　　　　　二、学习立体构成的意义　/103

第二节　立体构成的要素 ··· 104

　　一、点　/105　　　　　　　　　　　四、立体　/109

　　二、线　/106　　　　　　　　　　　五、空间　/113

　　三、面　/107

第三节　材料的构成 ··· 114

　　一、木材　/114　　　　　　　　　　五、陶瓷　/130

　　二、金属　/117　　　　　　　　　　六、新材料　/132

　　三、纸张　/123　　　　　　　　　　七、材料的加工工艺　/133

　　四、塑料　/128

第四节　结构 ··· 136

　　一、结构与力　/136　　　　　　　　五、曲面结构　/137

　　二、材料与结构　/136　　　　　　　六、框架、桁架结构　/138

　　三、材料与力　/136　　　　　　　　七、仿生结构　/138

　　四、多面体结构　/136　　　　　　　八、接合与连接　/140

第五节　运动与错觉 ··· 140

　　一、机械的运动造型　/140　　　　　二、利用自然动力的运动造型　/141

第六节　技法开拓 142
　　一、多面体研究 /142　　　　　三、集合构成 /145
　　二、立体分割 /143　　　　　　四、立体要素动态构成 /145

思考与练习 148

第五章　光迹构成

第一节　光艺术 150
　　一、自然光的利用 /152　　　　三、光艺术的发展 /153
　　二、人工光的开发 /152

第二节　"光迹构成"概念的提出及内容 157
　　一、"光迹构成"名称的由来 /157　　二、光造型的基础内容 /157

第三节　光的性质与造型应用 157
　　一、透明 /157　　　　　　　　六、折射 /162
　　二、混合色 /159　　　　　　　七、干涉 /163
　　三、明视 /159　　　　　　　　八、衍射 /164
　　四、反射 /160　　　　　　　　九、偏光 /165
　　五、镜影像 /161

第四节　"光运动"造型的基础 165
　　一、余像 /165　　　　　　　　四、放电 /167
　　二、明灭 /166　　　　　　　　五、展示 /169
　　三、光迹 /167

思考与练习 170

参考文献

微课
设计造型基础概述

第一章
总　论

第一节　设计造型基础的概念

"造型"从词源学角度分析，是指塑造形态。"造型"一词源于"造型艺术"。"造型艺术"一词源于德语Bildende Kunst。德国文艺理论家G. E. 莱辛（Gotthold Ephraim Lessing）最早使用这一概念。德语的Bilden，原是摹写或作模拟像的意思。因而，Bildende Kunst一词曾经仅指绘画和雕塑等再现客观具体形象的艺术，以致今天也有时仍用于这种狭义的解释。造型艺术，现在多指艺术家使用各种可见的创意手法，通过视觉和触觉的传播途径，再现人们生活中的事物或者虚构人们纯粹的想象，表达自己对世间万物的感受和丰富的想象力，使人们在视觉上、触觉上乃至心理上产生愉悦和共鸣的情感感受的艺术形式。造型艺术发展至今已经形成了非常庞大的体系和多个门类，建筑、绘画、雕塑、世界各国的民间手工艺等，都属于造型艺术的范畴，而且造型艺术因人们生活空间、文化历史背景的不同而表现出巨大的差异性和多元性，从而使人们拥有一个丰富多彩的艺术世界。

设计造型在现代"设计"这一概念提出后专指艺术设计领域的形态塑造。艺术设计包括产品设计、视觉设计、服装设计、娱乐设计、环境设计、室内设计等。艺术设计与工程设计分别属于不同范畴。艺术设计属于英国彼得·多默提出的"界限之上"的风格设计，是区别于"界限之下"的工程设计的。举个例子，"界限之上"的是在室内设计领域中消费者可以看得到的那部分设计，是诱导消费者的装饰或者包装；至于室内设计中的电路、下水管道、防水涂层等被包裹起来的内容属于"界限之下"的工程问题。设计造型所探讨的是外在形式美的风格塑造。

设计造型是基于形式美和机能（功能）而构思出来的基础结构形态。其关注两个方面："美"（审美）和"机能"（功能）。其表现出来的是"形态"，也就是我们所说的"造型""形式"；机能（功能）主要是设计对象的实用功能。设计是创造性的计划活动，是将头脑中的构想转化为现实的活动，计划和构想的目的就是达到实用功能，所以功能在设计中是第一位的。形式应该服务于功能，只不过设计造型所服务的功能经常发生变化，虽然功能是通过形式实现的，但始终不能脱离实用语境。

一、设计造型中的"基础"

艺术设计专业的学生一般具有一定的美术造型基础，但对于艺术设计所需的设计造型却并不熟悉。设计造型基础是设计学类各个专业初学者必须懂的基础知识，也是学生接触所学专业的入门课程。在学习过程中要循序渐进，由浅入深地达到专业高度。

随着各项研究的发展及深入，各个学科逐渐分工并细化。近来，分化与综合并用的新方法在学术界不断出现，加入"基础"二字来界定的课程越来越多，例如"基础医学""基础法学""基础工学"等，目的是研究各个细化学科的共通的重要基础性问题。如果将加入"基础"一词这一命名方式应用在造型上，"造型基础"的概念变得十分明朗，

不再混沌不清。也就是说，造型基础是对造型的各个门类（包括绘画、雕刻、工艺、视觉传达设计、产品设计、室内设计等）中"共通于造型的基础问题"进行教育和研究。这里所说的"共通于造型的基础问题"，具体指形态、色彩、质感及其组合，还包括对审美感觉、直觉的培养，以及对造型材料（器械、材料）的可行性探索等，这些是所有造型研究者每天都要研究的内容。然而，如今需要超越个人的就各个课题进行深入而专业的研究，因此需要专门的课程和院校培养这类研究者。

科学和艺术越发达，其基础显得越重要。学术的发展使得学科的分工越来越细。学科知识的发展不断改变和颠覆底层认知，基础是不断夯实的底层建筑，决定着学科发展的高度。本书所讲的设计造型基础是将设计造型进行解构，通过理性的视觉训练，"洗去"学生在入学之前形成的视觉习惯，形成崭新、理性的视觉规律，利用这种新的基础来启发学生潜在的才能和想象力。

设计造型基础是将设计造型所用到的元素进行分解剖析，然后构成谱系，在这一大的谱系当中总结规律，探索未知，甚至补全系统。现代设计教育基础课首创人约翰尼斯·伊顿（Johannes Itten）在包豪斯担任"形式导师"期间，将设计造型基础解构为平面、立体、色彩和材料进行理性分析。这种方法的核心是理性的分析，并不是艺术家任意的、自由的个人表现（图1-1）。训练的最终目的是设计，而不是将训练本身当成目的，基础是为了达到设计目的必须打下的基础。在我国的设计教育发展进程中，设计造型基础可基本概括为三个阶段：以装饰图案为主导的设计造型基础，以三大构成为主导的设计造型基础，以设计思维与方法为主导的设计造型基础。

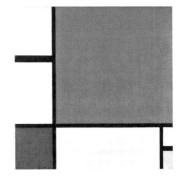

图1-1 《蓝色与黄色的构图》 蒙德里安

二、以装饰图案为主导的设计造型基础

在艺术发展史上，我国和西方的艺术设计都是从手工艺产品的装饰美化慢慢发展而来的。美化生产生活用具是人类的本能，人类出于各种目的不断地将自己的精神追求附加在生产生活所用的物质上，由此形成了灿烂的文明，其中的装饰图案是最古老的设计手法。在手工业时期，工匠将设计造型理解为"装饰图案"，这种图案式的设计观念及营造方法在行业内心口相传，一直作为设计造型的基础。俞剑华在《最新立体图案法》中写到了图案在我国工艺美术时期的作用与意义，当时对"工艺美术"的理解即"工艺"加"美术"。图案即用图绘的方式在平面上绘制设计方案，又有装饰纹样的意思。到了20世纪50年代，图案学理论体系已十分完备。1998年，教育部正式在高等教育专业设置中将"工艺美术"改为"艺术设计"，艺术设计的概念逐渐才被人们所接受。在近代艺术设计学科发展的脉络中，设计造型基础即以"装饰图案"为其概念。

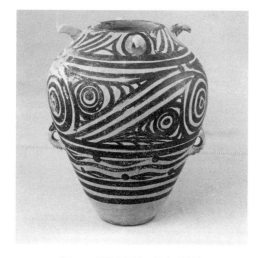

图1-2 彩陶双耳壶 马家窑遗址

图1-3 敦煌第444窟图案 盛唐

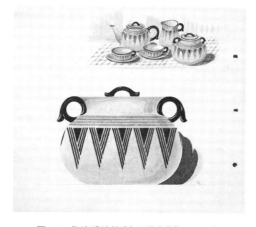

图1-4 陶瓷设计稿《圭元图案集》 1941年

从古老的彩陶到青铜纹饰，从服饰到瓷器，从木雕到玉器，从刺绣到漆器，从壁画到建筑，先民为我们留下了丰厚的图案财富，提供了丰富的素材和宝贵的经验（图1-2～图1-4）。但是，"装饰图案"具有无法克服的局限性，它过度强调其装饰作用，从而慢慢与造物的实用初衷相决裂，使得器物或生活用品越来越注重形式而忽略功能，忽略材质、生产应用、形态空间等元素，无法适应现代生活需求，无法进行大规模的机械生产等，于是人们不得不引进以"三大构成"为基础的设计造型。

三、以三大构成为主导的设计造型基础

在"构成"教育体系中，有"平面构成""立体构成""色彩构成""空间构成""动态构成""视觉构成""机能构成""构成技法""构成原理""构成概论"等诸多内容。在绘画、雕塑、设计学科中，构成是以实践为特色的技能教学课程，不包括纯理论型的构成研究。

20世纪20年代，第一次世界大战不仅为现代艺术提供了滋生的环境，也催生了更为激进的设计。现代化的工业城市、机械、铁路、汽车的特殊之美，象征着速度、进步、自由与未来，设计师从这种机械化的环境中寻找创意的灵感，创造出一种全新的语言。现代主义中的构成概念源于俄国构成主义，构成的基因则来源于俄国的三个前卫艺术运动——至上主义、理性主义、构成主义。1922年国际构成主义大会在德国举办，来自荷兰风格派、俄国构成主义、德国包豪斯的重要人物交流了对于纯粹形式的看法和观点，促进了新的国际构成主义观念的形成，并在会议上签署了《构成主义宣

言》，强调现代生活中机器的重要性，并为建筑物造型提供启发源泉，从而形成了新的国际构成主义观念，促进了国际构成主义的发展壮大，从此开启了现代设计理性主义，开始与传统设计体系割裂，倡导技术与艺术的统一。

此次大会的参与者莫霍利·纳吉担任包豪斯教师后，从各方面入手推进构成主义思想，为包豪斯创作了很多平面设计作品。他的构成主义的立场和方法给学生们带来了很大的影响，促使包豪斯在平面设计领域建立构成主义风格。纳吉在包豪斯基础课程上所做的努力和实践，得到格罗皮乌斯的认可和支持，由此说明了格罗皮乌斯思想的转变——从以前比较重视艺术、手工艺转变到强调理性思维、技术知识的教育上，进而促使整个包豪斯办学方向和指导思想的转变，对确立包豪斯真正意义上现代主义设计教育的基础地位起到了非常重要的作用。约翰尼斯·伊顿在包豪斯担任"形式导师"期间，为扭转学生缺乏创造力的局面，明确提出以培养具备创造力的人才为造型教育的第一目的。伊顿还将色彩理论总结为一套理性的色彩体系，形成了以后的色彩构成理论。这一理论奠定了色彩构成的基础，使得色彩处理不再依靠艺术家的感觉，而是一套理性的科学方法。

构成的理论体系一方面把"形态"分解为点、线、面、体、空间、色彩、肌理等诸多因素，以便进一步细致研究；另一方面开始注重到材料、工艺、运动等因素，从而使这种形态研究的方式方法变得更加科学化。第二次世界大战后，包豪斯的科系以及学生纷纷移民美国，使得这一现代设计教育的传统在此扎根，后传到日本，发展成为平面构成、色彩构成和立体构成组成的"三大构成"，再由日本传入我国，取代了"图案装饰"为主导的设计造型基础。

这一主导一直被国内设计学科应用至今。由于在翻译过程中，当时很多鲜活的实验的方法逐渐消失，使得在这一体系的发展和长期的教学实践中也产生了诸多问题：一是早期翻译包豪斯的平面、立体形式时注重形式和形式美法则，忽略了形式产生之前的观察、抽象的思维活动；二是注重典型案例模仿，忽略了整体造型谱系的梳理和形式的探索；三是受传统观念当中的形式限制，无法以高效率解决问题的角度为出发点。

四、当今设计造型的衍生与流变

设计造型已经被确立为艺术设计学科的重要基础课程。设计造型的专门化研究使得其研究更加深入与细化，使设计造型的结构、材料、构成方式、技法开拓等方面更加多样化，为未来的设计应用提供了更多的样态选择。

设计造型诞生之初就具有技术的基因。时至今日，设计造型与技术的联系更加紧密。不同的技术手段具有不同的造型方式，新的技术手段必定带来新的造型方式。新的造型往往具有未来感的特征，除了可以解决新的问题以外，还满足着人类对于未来的想象，甚至衍生出新的设计造型风格。

未来设计造型是依托信息数据而存在的。一方面设计造型是解决实际问题的方法，未

来的实际问题必定要转化成为一个个数据，造型也必定依托这些数据来进行设计。另一方面数字化是设计造型实现工业生产的条件。设计形态的加工与批量化生产要求造型更加数理化。这里所说的数理化指的是造型的数字化和理性化。

第二节　设计造型基础的学习目的

设计造型基础的学习目的是将设计造型剖析，掌握其规律，训练其方法，为以后的艺术设计专业项目创造形态。它主要用来解决二维、三维设计中的造型问题，即将设计造型的问题分解成可以掌握的若干问题，通过有效的方法进行训练，从而为设计提供需要的造型形态。这就相当于，打一口可以输出大量不同造型的油井，为将来的设计问题输送源源不断的能源。学习设计造型基础的目的分解开主要表现在以下三个方面。

一、掌握方法，确立科学的思维模式

我们所处的世界是一个事物交织融合的综合体，人类在不断地探索着其中的规律。我们熟悉的一句话——"透过现象看本质"，讲的就是对于眼前的事物进行剖析、解构，分析出规律，或者说将事物掰开揉碎，究出其中特性，总结成万物共同的规律。这里的规律就像阿诺德·克林（Arnold Kling）提出的一个概念"解释性框架（interpretive framework）"。这个解释框架可以帮助我们将看到的事物整理分类，给所有事物一个在解释框架中的位置，这样就形成一个全面关联的谱系，就像工厂仓库中的分类目录。有了这个全面的工厂仓库，就可以调动存储起来的造型元素，通过一定的组合方法，构成满足我们需求的造型形态。所有事物在进入这个仓库之前就已被分解，然后被分类存储。一旦需求订单下达，首先开始调动这些原料，然后将这些原料送到加工车间，通过这个工厂中已有的加工生产流程，加工成系列样品，再根据需求筛选样品。这样就会形成一个源源不断生产造型的"解释性框架工厂"。这个"解释性框架工厂"由原料仓库、生产车间、检验车间、创新研发部组成。原料仓库的工作是收集原材料，对原材料进行分解分类。生产车间是由几个大车间构成的，每个车间都有很多生产线，各生产环节就是组合过程，这个组合方法就是"构成方法"，通过不同的组合方法，一条生产线可以生产一个种类、不同形态的产品。检验车间就是根据需求筛选所有组合完成的产品。创新研发部则负责开发不同的生产线。

设计造型基础的学习目的是为了构建这样的设计造型工厂，快速高效地提升设计师设计造型过程中的效率，为设计方案提供源源不断的造型形式，满足设计需求，为最终的设计提供多种造型解决方案。

二、提高造型艺术修养和鉴别力

我们希望大一新生尽快从考前训练的模式和心态中走出，转换思路，从设计的角度思考设计专业造型的问题。鲁道夫·阿恩海姆将设计造型过程概括为："一种过程是对自然物象的观察，并展开一系列的想象，将其转变为富有意义的意象。另一种过程则是把形体剖析分解，在对物象进行深层次认识的基础上，重新构成超越物象的外在形式，创造出新的意象。"

在研究形态及结构的造型规律、秩序美的过程中，力求培养学生的美感，锻炼其空间想象力、动手能力、观察力及创造力。在生活中，对于造型经验，我们习惯于固有的感性表达。设计造型基础就是在此基础上培养学生的理性思考能力、良好的视觉感知力和鉴别力，从而提高其艺术修养和审美能力，以便形成感性与理性、抽象与形象相贯通的设计观念。

时代与技术在不停地变革，人的观念需要紧随时代的变迁而革新。艺术就是在不停地颠覆传统认知，不断创造新的可能，使得审美观念不断发展。艺术设计是技术与艺术的统一，艺术设计要想使设计的内容对于时代与社会有价值，就必须时刻依托当下社会的文化艺术与工程技术。设计造型基础就是艺术与技术结合后的外化形式，也就是说审美观念是可以随着设计造型基础的掌握与学习而提高的。比如说在设计师没有用玻璃、混凝土、钢铁建成现代高楼大厦的时候，大部分人很难感受到一种简化而实用的结构形式具有美感，在没有看到密斯·凡德洛设计的西格莱姆大厦和范思沃斯住宅的时候，人们也无法感受得到平面、几何化形式的美感。

三、在实践中提升造型数理化能力

工业革命以后，大量的工种用机器生产替代手工制作，机器生产的效率和质量是手工难以比拟的。现代设计工作的对象是机械生产的商品，而不是手工艺术。今天的设计就要面对当下的素材与资源，就要使用当下的机械与设备，就要运用现代设计语言，创造服务于当下的设计形态。科技人机共生是未来趋势，人与机器都是集体中的一个环节。人作为其中的一个环节，就需要可与其互通的语言系统，这就不能离开数理化的过程。手工业时代的设计是人的思维和手直接作用于产品，而机械时代的设计是人的思维通过机械工具作用于产品。这时就需要一种与机器合作的语言来与机器配合。这一特点随着科技的发展，未来会变得更加突出与明显。

设计造型基础就是要将原材料进行分类、加工、提炼、抽象，形成一个可以应用于现代设计的基础形态。这些原材料就像今天刚刚被开采出来的自然资源，被加工成各种元素，再由设计者根据需求将这些元素组合，然后再进入下一环节进行生产，这都是一个与

机器合作的过程。人类不得不嵌套在这机械时代，使用理性的思考模式来支配这些机器。设计造型只有使用这样的工作方法才能完成其使命。

第三节　设计造型基础的基本内容

一、造型要素

丰富的世界万物，按照一定的规律，都可以被解构为几种元素，也就是说几种元素构成了万物。构成的渊源可追溯到几千年前，早在古希腊时期，哲人们就提出"宇宙四元论"，指出宇宙所有物质都是由火、气、水、土四元素构成，每一种元素具备以下四种性质中的两种属性：冷、热、湿、干。对于世间万物，依据不同的"解释性框架"就会生成不同的分类模式，按照不同的分类模式就会产生不同内容要素。比如我国的《易经》，将世界解构为八卦，万物由地、山、水、风、雷、火、泽、天构成。

设计造型按照形态的规律性可以分为有规律的和无规律的。现代设计兴起后，不仅在建筑、机械、家具领域，甚至在绘画、雕塑中，规则有序的结构形态日益增多。基于几何学分类模式，形态可以分为几何形（无机形）与非几何形（有机形）。具有理性化规律性的、可以用数学描述的形态称为几何形；随机的、难以用数字模拟的形态称为无机形（图1-5）。这就好比化学中的有机物和无机物的区别。现代设计兴起之后，无机形，也就是几何形在现代生活中变得普遍与广泛，这也是现代设计与古代设计的巨大区别。现代设计形态采用无机形态主要是方便机械生产，有利于标准化制作，具有数理规则的形，有再现的可能，可以明确定形，从这个意义来说，应是合理形态。与此相比，不具有数理规则的形，尽管想再现也是不可能的。也就是说，它的再现性是不明确的，从这个意义上来说是非合理形态。总之，几何形态容易分类、整理、规范，从而利于标准化、数字化，从而被广泛地应用于现代设计。

图1-5　设计构成要素分类一

将形态解构，其要素有形、色、质感、光。这些要素是设计造型的基础材料，其中，形可进而细分为点、线、面、立体、空间；色又可分为色相、明度、纯度（图1-6）。这一理性的解构，全面而严谨地涵盖万物形态，还将设计造型从难以把握的感性创造转化为理性的工作方法。

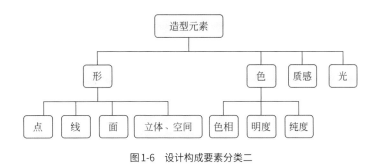

图1-6　设计构成要素分类二

二、构成文法

构成是将不同形态的单元重新组合成一个新的单元，并将其视觉化。如果只是具备了造型要素，造型行为还无法成立。必须把这些要素巧妙地组合起来，构成具有某种目的的形式状态。也就是说，问题在于造型要素的构成方法。在这里，造型要素相当于文字或词语，把这些词语巧妙地组合起来才能成为优美感人的作品（composition），即把造型要素组织（compose）起来。由于造型上也有相当于文法、构词法或修辞法的东西，故在此称之为"造型文法"。

目前，对这个问题已有多方面的研究，这使我们了解到丰富的方法论。其内容可分成两大类：其一是关于形的分割或组合等"构图"相关问题的造型文法；其二是探讨错视、立体感、动态、韵律等物理上并不存在的东西，通过造型要素的创意性组合，借助视觉的功能，使人能在知觉中感到其存在的"幻觉"，关于这个问题可列于构成文法中"幻象的创造"。

第四节　设计造型的拓展

一、跨学科的外延与拓展

设计作为一种创造性的活动，其核心在于创新。设计的本质就是创新，而这种创新不仅限于形式和功能的变化，还体现在知识和学科的不断拓展与融合。在当代，设计的外延日益扩展，与众多学科交织互动，形成了复杂的跨学科创新生态。在设计创新的过程中，新兴技术、材料科学、行为科学、社会学和生态学等领域的知识不断被融入其中，推动设计实践的变革与升级。

传统艺术设计领域包括产品设计、染织服装设计、视觉传达设计（平面设计）和环境艺术设计，随着科技与人文的不断进步，日益丰富和扩展。尤其是产品设计，在当代表现得尤为突出。如今的产品设计不仅仅关注于功能性和美学表达，还深度结合了材料科学、

人工智能（AI）、用户体验（UE/UX）、人机交互（HCI）等前沿学科。以智能手机和汽车为代表的现代产品，不仅体现了当代科技的最新成果，同时也通过艺术设计语言，实现了产品外观、功能与用户体验的高度融合。产品外观设计、用户交互界面的视觉表达，与硬件技术和功能的无缝结合，正是跨学科设计创新的典范。

艺术设计作为一门学科，本身具有吸收和融合其他学科知识的内在特性。从设计学的本质来看，它具有融合、交叉、演化的特点。新技术、新材料、新观念以及新兴社会形态，都会对艺术设计产生深刻的影响，推动其不断演化。近年来，生物设计、数据可视化、虚拟现实（VR）和增强现实（AR）技术的引入，极大拓展了设计学科的边界，不仅改变了设计的实践方式，也重塑了设计的理论基础和研究范式。

设计学作为研究造物系统的科学，正在从单一的造型与表现层面向多维度系统化研究转型。它不仅是对物质产品的研究，也是对其背后的生态、社会、文化和技术系统的综合性思考。设计不再是孤立的艺术创作活动，而是与社会、技术、经济、生态系统交织在一起的复杂网络（图1-7）。随着人类社会向着更加智能化、可持续发展的方向迈进，设计学科的跨学科外延将进一步扩展，促使设计在创新中持续演化，引领未来人类生活方式与文明形态的变革。

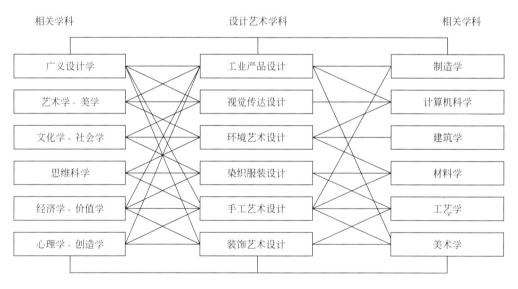

图1-7　设计艺术学科与相关学科关系　李砚祖

二、艺术设计造型形态的拓展

人类的发展历程可以被视为不断改变和适应环境的过程。在这一过程中，设计造型形态的演变也随着科学技术与文化的进步而不断拓展与深化。设计不仅是对自然形态的抽象

与提炼，也包括对人类文明积累的成果进行再创造。在当今的设计实践中，学习造型设计既要向大自然汲取灵感，也要从人类文明积累的智慧中汲取经验。

随着科技的发展，设计学科的造型形态已不再局限于传统的手工艺和直观感受，先进的科学工具与技术手段已帮助人类极大地拓展了对自然界及其形态的认知。如今，设计师可以通过显微镜探究微观世界的结构之美，从细胞形态到纳米材料的独特构造，均成为设计灵感的源泉；通过天文望远镜和太空探测器，设计师得以探索宇宙的浩瀚星辰，获取更丰富的设计素材。此外，高速摄像技术让设计师能够捕捉自然界中无法用肉眼察觉的动态形态，从风的流动到水滴的形成过程，这些自然界的动态变化为设计提供了无穷无尽的创新源泉。

在自然形态之外，人类数千年的文明积累为我们留下了丰富的物质财富和造型资源。无论是经典的艺术品、生活日用品，还是壮丽的建筑设计，这些人造物的形态凝聚了各个时代的智慧与技术成果，为现代设计师提供了宝贵的学习与借鉴素材。通过对历史造型的研究与分析，设计师能够将传统造型中的美学原则、工艺技巧与当代设计需求相结合，实现对造型的创新与再造。

现代设计不仅依赖于对现有资源的继承和改造，还受益于前沿科技的驱动。例如，3D打印技术、虚拟现实、增强现实以及生物仿生技术的应用，赋予了设计全新的造型手段和创作空间。这些技术的融合使得设计造型突破了传统的物理限制，从虚拟形态到可持续材料的应用，都拓展了设计造型的边界，使得设计师能够在更加多元化的场景中进行创作。

传统视觉传达设计多以二维平面设计为主，但近年来，随着计算机技术的广泛应用和多媒体设计的兴起，设计领域逐渐向多维、动态方向发展。动态立体构成已成为未来发展的一个重要趋势，广泛应用于互动数字艺术、影视动画广告、舞台灯光特效及互动媒体等领域，成为传达视觉信息、增强用户体验的重要手段。

动态构成设计是指运用具有动态变化的视觉元素，在满足形式美法则和设计美学原则的基础上，通过艺术的组合与构成，创造出能够传递视觉信息、激发视觉美感的全新编排方式。这一概念包含两个核心要素："构成"即视觉元素的艺术化组合；"动态"强调这些元素必须依据其动态特性进行编排，以展现时间轴上的发展变化或形体空间上的变动变形。有关点、线、面的动态表现及其相互转化将在后面章节展开详细论述。

三、设计造型基础课程的拓展与未来

随着设计学科的不断发展与前沿科技的迅猛进步，设计造型基础课程的内涵和外延都在发生深刻的变化。它正在超越传统的美学范畴，朝着科技驱动、跨学科融合、数据智能与可持续发展的方向演进。传统的造型基础教学，通常以平面构成、色彩构成、立体构成等静态内容为核心，但在当今数字化、智能化和多学科交叉的时代，其内容与形式正经历着全面革新。

1.科技赋能设计教育

在现今的设计造型基础课程中,科技成为最具革命性的发展推动力之一。虚拟现实、增强现实、混合现实(MR)等技术的出现,使得学生不再局限于二维或三维的物理模型,而可以在虚拟空间中创造、操控和体验设计造型的各种形态。这些新兴技术不仅扩展了知识范畴,还能够模拟复杂的物理和视觉现象,从而为造型设计提供动态甚至互动的实验环境。

例如,数字建模和3D打印技术的普及,使得设计从构思到成型的过程更加快捷、精准,同时推动了个性化设计和批量生产的无缝衔接。这类新技术融入基础课程后,学生不仅能学会手工造型技巧,还能掌握数字化设计流程,将传统手工技能与前沿技术相结合,为他们的未来设计实践打下坚实基础。

2.跨学科与多领域的融合

现代设计领域正朝着多学科融合的方向发展,设计不再孤立于艺术领域,而是逐渐与工程、材料、计算机、生物等学科紧密结合。因此,设计造型基础课程需要打破单一学科的局限性,融入跨学科的创新思维与方法。

生物仿生设计便是其中一个显著的例子,通过研究自然界的形态和功能机制,设计师可以在造型中融入仿生元素,创造出具备自然美感与高效性能的设计。同时,材料学的进步使得设计师能够运用可持续材料和智能材料,创造出兼具美学与环保功能的设计作品。这些领域的交叉应用,使得设计造型基础课程在内容上更加丰富,并且为学生提供了全新的思维方式和创作工具。

3.数据驱动与设计思维

大数据时代的来临为设计教育提供了新的思考方向,设计造型不再是单纯的视觉艺术创作,更是基于数据分析和用户体验研究的过程。设计造型基础课程正在逐渐融入数据可视化、用户行为分析等内容,学生需要学会如何将复杂的数据转换为直观的设计语言,从而为产品和服务赋予更高的价值。

通过数据驱动的设计思维,学生能够理解设计决策的科学依据,从用户需求、市场趋势到生态影响等多个维度进行综合考虑。这不仅提升了设计造型的实用性和用户体验,还帮助学生在设计过程中形成系统化的思维方式,促使设计成果在多重标准下实现最佳平衡。

4.可持续设计与生态意识

未来设计造型基础课程的另一重要方向是可持续设计理念的深度融入。随着全球环境

问题日益严峻，设计学科在可持续发展中的角色越来越重要。设计教育需要培养学生对自然资源的尊重和对可持续材料的运用能力，鼓励学生在造型过程中考虑生态影响和资源循环利用。

设计造型基础课程可以通过引入绿色设计案例、低碳材料实验以及生命周期分析工具，帮助学生在实践中理解可持续设计的原理，激发他们提出更加环保，更能彰显社会责任的设计方案。这种生态意识的培养，将使未来的设计师能够在全球环境保护和社会可持续发展中发挥关键作用。

5. 未来展望：智能化与人机共创

随着人工智能和机器学习技术的不断进步，设计造型的未来不仅是由人类单独完成的，还会由人机协作共同实现（图1-8）。AI辅助设计软件已经能够通过算法为设计师提供智能化的设计建议，从而大大提高了设计的效率与创造力。未来的设计造型基础课程将更加关注人机共创的模式，学生需要学习如何与智能工具合作，利用人工智能提升设计创新能力。

同时，随着感应技术和物联网的发展，设计造型将不再局限于视觉维度，还将拓展到多感官的体验设计。声音、触觉、气味等感官元素将被融入设计作品中，创造出更为丰富的用户互动体验。

图1-8　人工智能生成设计形态

思考与练习

构成的演变与未来设计

⊙ **题目描述：**

以"构成的演变与未来设计"为主题，展开一项深入的研究与实践活动。通过对设计造型基础中的构成的发展历史、关键造型要素及方法的理解，结合对未来设计趋势的思考，完成一个创新的设计项目。

⊙ **要求：**

1.对未来设计的思考

- 结合当前的科技进步和社会文化变化，预测未来设计造型的发展方向，如数字化设计、可持续设计、智能交互等。
- 提出一个以未来设计为导向的创新设计方案，并解释该方案如何继承与发展构成的传统，同时回应未来设计趋势。

2.实践与展示

- 设计并制作一个体现上述研究与思考的作品，可以是一个模型、装置或数字化设计，展示你对构成演变及其在未来设计中的应用的理解。
- 提交一份详细的项目报告，说明你如何将历史与理论研究、造型要素分析，以及关于未来设计的思考结合在一起，形成最终的设计成果。

⊙ **提交形式：**

- 作品展示：将最终的设计作品进行实体展示或通过数字化平台展示。
- 研究报告：提交一份不少于1500字的研究报告，阐述你的研究过程、设计思路和创作成果。
- 小组讨论与反馈：在课堂上进行小组或全班讨论，分享各自的设计过程与结果，并相互提供反馈和改进建议。

⊙ **思考点：**

- 如何通过理解构成的历史与方法，形成对未来设计的独特见解？
- 你选择的造型要素和方法在设计中的表现力如何？如何在未来设计中继续发展这些要素？
- 在未来设计中，哪些新技术或社会需求可能会影响造型设计的方向？你如何在设计中回应这些变化？

第二章 平面构成

- 审美素养：通过平面构成的学习，增强对视觉艺术形式的感知能力，提高对形状、色彩、空间布局等元素的敏感度，培养独特的审美眼光。
- 创新精神：能够突破传统思维束缚，勇于尝试新方法、新技巧，通过平面构成训练激发创新精神和想象力。
- 团队合作与交流：在小组项目或讨论中，积极进行交流与合作，提升沟通与协作能力，共同解决问题。

- 平面构成的基本概念：理解平面构成的含义、目的及其在艺术设计中的地位和作用。
- 造型要素：熟悉并掌握点、线、面、色彩、空间等平面构成的基本造型要素及其表现形式。
- 构成原理与方法：学习并掌握平面构成的基本原理和法则，如重复、渐变、发射、对比、调和等，了解它们在设计中的应用。

- 设计与制作能力：能够独立完成平面构成作品的设计与创作，从构思到完成的全过程展现出良好的设计思维和实践能力。
- 形式美法则应用能力：在作品中灵活运用对比、统一、对称、均衡等形式美法则，创造出富有美感和视觉冲击力的作品。
- 问题解决能力：面对设计中的问题，能够运用所学知识进行分析，提出解决方案，并在实践中不断优化和完善作品。

第一节 平面构成概述

一、平面构成的含义

平面构成聚焦于形象在二度空间里的变化构成,深入探寻二维空间的视觉规律,涵盖形象建立、骨骼组织以及各种元素构成的规律,最终形成兼具严谨性与无穷律动变化的装饰性构图。

平面构成是将知识与技法相融合且具有人文性质的课程,其主要教学目的是培养学生系统的思维能力和创新的思维方式。它是艺术设计理论、实践学习,以及启发和培养学生创新能力的启蒙课程。它的价值体现在:

① 基础性。内容丰富广泛,适用性强,着眼于艺术设计专业,也符合其他视觉艺术专业的要求。在当今人工智能时代,平面构成的基础性作用更加凸显。AI助手可以为平面构成的学习提供更多的资源和参考,但无法替代其基础性的地位。平面构成作为设计的基础,为学生提供了基本的视觉语言和设计思维方式,这是与人工智能合作进行设计的重要前提。

② 科学性。注重培养有序的理性思维,促使学生养成预想和计划行为的习惯,进而培养科学的抽象思维和形象思维能力。在人工智能的辅助下,平面构成的科学性可以得到更深入的挖掘。AI可以快速分析大量的设计案例,帮助学生更好地理解构成规律和形式美法则,提高学生的思维能力和创新能力。

③ 实践性。理论与实践相结合是平面构成教学的主要方式。学习构成规律,熟悉设计要素,掌握形式美的法则,是每个学生必须完成的任务。教学中,需要根据设计的规律和法则,以实践为主,培养学生的感知能力和创新能力,并使之与技法工艺巧妙统一。人工智能可以为实践提供更多的技术支持,如虚拟设计、快速原型制作等,提高实践效率和质量。

二、学习平面构成的目的

对平面构成的学习,应努力达到以下目的。

① 熟悉构成原理,掌握设计创作的一般规律。在掌握原理的基础之上,分解形态,理解形态的各个基本要素,逐步学会应用各种构成法则,进行有效的视觉传达训练。

② 熟练掌握构成原理和技法工艺,养成良好的感知力和创造力。

③ 学会以点、线、面为造型语言,表现二维的抽象造型,创造视觉的、触觉的、感情的各类造型。平面构成训练可以帮助学生掌握丰富的造型语言,提高设计能力和表现能力。

三、学习平面构成的价值与意义

如图2-1所示,塞尚在静物画中运用几何形体统筹画面、概括形体;如图2-2所示,毕加索在描绘少女的时候彻底摒弃了以往透视绘画所强调的方式,在同一画面中结合了多个不同的观察视点,成为立体主义正式诞生的标志。

至上主义艺术家马列维奇认为绘画应该由各种基本的造型要素构成,并遵循其自身普遍规律。他的作品《白上加白》把至上主义推向了顶峰(图2-3)。构成主义艺术家则开创了一个新的美学观念——艺术应该是实用的。《第三国际纪念塔》就是艺术与技术结合下的成果,综合运用了雕塑、建筑与工程技术(图2-4)。

荷兰风格派的艺术家们提倡艺术家合作,共同探讨相同的观念,而实用设计可以通过将建筑设计、工业设计、视觉传达设计渗透到社会,为日常物品赋予艺术价值。他们的作品表现出极强的纯洁性、必然性和规律性(图2-5)。抽象艺术之父康定斯基,在古典绘画传统之外寻找精神空间,并认为这种精神性的空间只能是属于现代主义的(图2-6)。

他们应用数理的规则性、法则性,形成一种思维方式,启发造型创意,使感性表现的几何抽象艺术走向数理表现阶段。他们借助数理结构,运用逻辑程序,开发新的构成形式,使几何抽象艺术产生新的生命力(图2-7)。

如图2-8所示,欧普艺术家维多·瓦萨雷的作品,充分体现出欧普艺术的特色:抽象几何形态与硬边色块,通过复杂排列、对比、交错和重叠等手法造成各种形状和色彩的跃动,造成视知觉的运动感和闪烁感,使视神经在与画面图形的接触中获得刺眼的颤动效果,产生令人眩晕的光效应现象,造成人视觉的幻觉与亢奋。

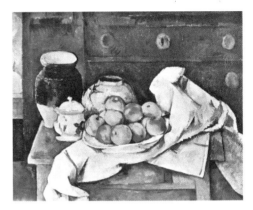

图2-1 《静物》 塞尚

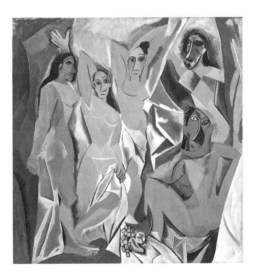

图2-2 《亚威农的少女》 毕加索

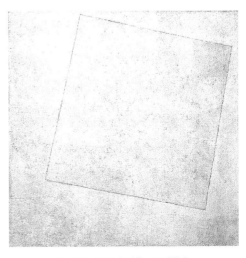

图2-3 《白上加白》 马列维奇

图2-4 《第三国际纪念塔》 塔特林

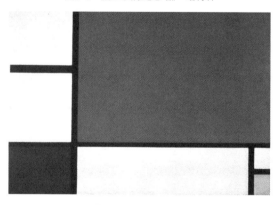

图2-5 《红黄蓝的构成》 蒙德里安

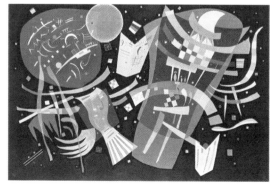

图2-6 《构成十号》 康定斯基

图2-7 数理构成作品 马克斯·比尔

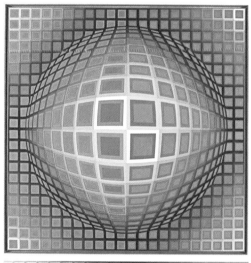

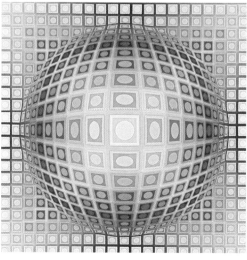

图2-8 欧普艺术 维多·瓦萨雷

欧普艺术、机动或光动艺术、极简主义、集合艺术、大地艺术等艺术形式的发展，以新的理念，超越自然，超越时空，开拓新的视觉艺术领域，开创新的造型与形式，给世人带来了全新的艺术体验。

平面构成，作为艺术设计理论的重要基础，在当今时代依然具有其独特的价值，不断地帮助创作者们在二维空间中探索无尽可能。在现今充满创新与变革的时代，面对人工智能的蓬勃发展，平面构成依然是人类创意与灵感的重要来源，只有掌握了相关理论，再辅之以新的技术，才能更好地去开创艺术设计的崭新未来。

第二节　平面构成造型要素

一、点元素

在几何学中，点只有位置而没有大小，它是线的开端和终结，是两条线的相交之处。而平面构成中的点，是一切形态的基础，是具有空间位置的视觉单位，并具有矢量化的特性，它有大小、形状、面积之分，具有方向性，可以充当线的作用，它们可以灵活地表现方向的多样性。同时这样表现比真实可见的线更加含蓄，可以表现复杂情感与空间。

点的特性：

① 集中性：当画面只出现一个点的时候，我们的视线就会集中在这个点上，它占据着我们的全部视觉空间，这就是点的集中性。

② 相对性：如果画面出现两个大小相同的点，我们的视线就会在这两个点之间移动，这就是点的相对性。

③ 吸引性：当画面出现有两个大小不相同的点时，我们的视线就在两点间移动，小点会被大点所吸走，这就体现了点的吸引性。

④ 扩张性：当一个点在向四周不断扩充时，这种扩充又是离心的，这时的点就会给人以不断发展的感觉，从而形成了点的扩张性。

点一般被认为是最小的，并且是圆形的，但实际上点的形式是多种多样的，有圆形、方形、三角形、梯形、不规则形等，自然界中的任何形态缩小到一定程度都能产生不同形态的点。点既是自然形态，也是人文形态。我们可以把点归纳成几何形的点和自由形的点两种形态。

由于点的形态不同，给人的视觉感受也不同。我们通常会用一些形容词来表达这些感受，比如大小、方圆、浓淡、虚实、具象与抽象、光滑与粗糙等。

二、线元素

在几何学中，线是移动的轨迹，只有位置和长度，没有粗细之分，也没有宽度和厚

图2-9 2010年上海世博会中国馆中水平线的应用

图2-10 室内空间中的垂直线应用

图2-11 视觉表现中的斜线应用

度。它是一切面的边缘和面的交界。而在平面构成中,线不仅有位置、长度、宽度,还有粗细、颜色、形状、肌理等。每一条线都有基本形、质感、端点各不相同的表现特征。

线的形态千变万化,多种多样,我们可以把它归纳为直线和曲线两种。在平面构成的表现中,任何线形态都是以这两种线为基础扩展和引伸出来的。

直线向一定方向持续无限地运动,具有力量美感,简单,明了,直率,果断。它自身的张力和方向性是造型表现的关键。直线有整齐、干脆、严肃的性格特征,也具有阳刚之美。其主要分为水平线、垂直线和斜线三种(图2-9～图2-11)。

水平线指与观者视平线平行的直线。水平线有稳定感,多用于表达平和舒展之意。我国庙宇建筑多为水平线造型,图2-9展示的2010年上海世博会中国馆用水平线表达稳定、祥和、尊贵之意,象征着永恒。水平线也是最简洁、直接的代表。

垂直线一般指与观者视平线成直角的直线。垂直线往往给观者以明确、刚毅、沉着、延伸、有力度、富于生命力的视觉感受。粗的垂直线多用来表达崇高、升腾、信心;细的垂直线多用于表达挺拔、秀气、理性;而过于细的垂直线一般用于表达渺小、柔弱的设计理念。

斜线往往给观者以动势、冲击、飞跃的方向感。倾斜的斜线能给观者上扬的感觉,是速度与力的结合,也可给人以下沉的感觉,给观者以消极的心理感受。对角线式的斜线给人以运动感、敏感、善变和有原则性的心理感受;任意直线式的斜线有着极不稳定、易失原则性的特点;折线、锯齿式的斜线给人以紧张、焦虑、不安的心理感受(图2-12)。

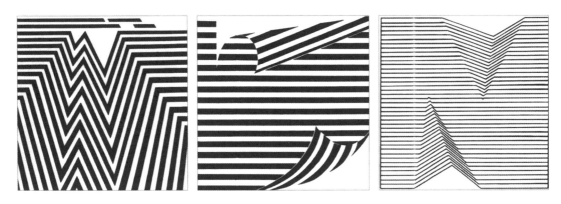

图2-12 动势的斜线

曲线是通过给直线施加压力改变直线的方向而形成的，具有圆润、弹性的温暖感。曲线可分为几何曲线和自由曲线两种（图2-13）。

几何曲线是指利用绘图工具绘制出来的圆弧线、椭圆线、抛物线等线形态，是可以复制的（图2-14）。

自由曲线是指不需要利用直尺、圆规、曲线板等绘图工具徒手绘制而成的非直线性线条。它具有两个特性：一是非直线性，二是徒手自由绘制，具有明显的自然性和偶然性。自由曲线更自由，更富于个性，更具自然伸展、洒脱、随意、优美的个性特征，不易复制再现。它有着别样的性格特征，能够充分体现作者特定条件下的情感状态和审美趣味，具有极强的表现力和个性（图2-15）。

线构成除了要研究线的形态、性格，还要研究线的构成规律与方法。根据设计意图运用对称原理、等差数列、

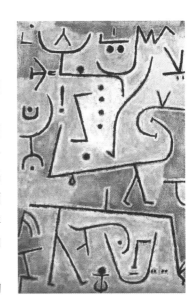

图2-13 曲线

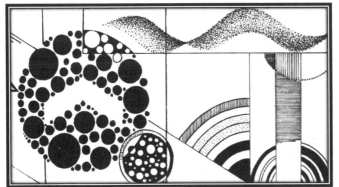

图2-14 几何曲线

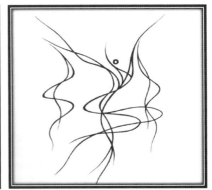

图2-15 自由曲线

等比数列使线的运动产生节奏、韵律，会产生超乎想象的组合效果。保罗·克利曾说过："用一根线条去散步。"只要我们在今后的设计过程中努力地探索，就能够不断地发现线所潜藏的艺术表现力和感染力。

三、面元素

面是线移动的轨迹，有长和宽两个维度。面的轮廓由线决定，在轮廓线以内涂满颜色，就形成了面。在平面构成中，任何封闭的线都能勾画出一个面。如果只有由线组成的面的轮廓，内部未加以填充，则虽有面的感觉，但是不充实，往往给人以通透、轻快的感觉，没有量感。填充的面则给人以真实、充实和量的感觉。

面的种类有几何面、有机面、偶然面、不规则面。

1. 几何面

几何形的面也可称作"无机形"面、"人工形"面，是用数学的构成方式，由直线或曲线，或直曲线两者相结合形成的面（图2-16、图2-17）。几何面主要指利用绘图仪器、工具绘制加工而成的面，如正方形、三角形、梯形、菱形、圆形、五角形等。这些形状具有数理性的简洁、明快、冷静和秩序感，体现了数学的构成方式和完美的内容逻辑性，构成效果简洁、明了，易于复制，被广泛运用于各种造型艺术当中，尤其是建筑设计、容器设计等领域。

图2-16　几何面（1）

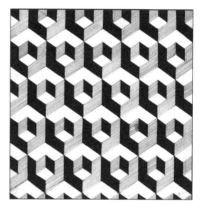

图2-17　几何面（2）

几何面有三种常见的类型：方形的几何面、三角形的几何面以及圆形的几何面。方形面给人以正直、坚定、公正、严肃的感觉；纵向长方形面给人以高大、雄伟、积极向上的感觉；横向长方形面则体现了平静、稳定、牢固的特征（图2-18）。三角形面具有稳定的

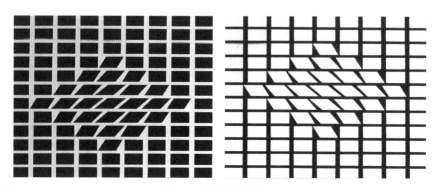

图2-18　黑白反相的几何面

特征，而将其倒置或斜置则是不安定、危险的象征。圆形面具有完美的中心对称，圆上点到中心距离处处相等，也有圆满的象征意义。

直线形的面有直线所表现的心理特征：安定、秩序感和男性化，而曲线形的面则是柔软、轻松、饱满、女性的象征。

2. 有机面

有机面是对具体自然物象的简化概括，是一种不可用数学方法求得的有机体的形态，富有自然法则，亦具有秩序感和规律性，具有生命的韵律和淳朴的视觉特征。自然界任何具有一定面积的物体外表都可以被看作面。这些自然界中物体的轮廓形象，如鹅卵石、枫树叶、生物细胞、瓜果外形，以及人的眼睛等都是有机面。有机面也分为直线有机面和曲线有机面两种，但生动自然的有机形象更具有情感因素，更易于激发观者的联想（图2-19、图2-20）。

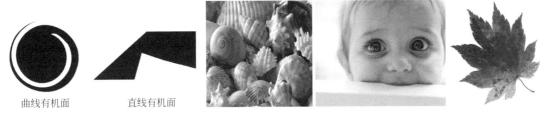

图2-19 有机面　　　　　　　　图2-20 自然界中的有机面

3. 偶然面

偶然面是指自然形成或人为偶然形成的面，其结果无法被控制，如随意泼洒滴落的墨迹或水迹、自然燃烧后的纸张、树叶上的虫眼等，具有一种不可重复的意外性和生动性（图2-21、图2-22）。当你需要一个偶然面时，无论怎么精心制作，都很难达到你的理想状态，结果很难把握，甚至无法预知和控制。设计师往往是在现成偶然面的启发下才能得到灵感。

图2-21 偶然面　　　　　　　　图2-22 自然界中的偶然面

4. 不规则面

不规则的面是指人为创造的自由构成的形状，不规则的面变化丰富，可随意运用各种

自由的、徒手的线性结构构成形态（图2-23），一般分为不规则直线面和不规则曲线面两大类。设计时可凭艺术直觉自由发挥，亦可在有机面、几何面的基础上发展变化。不规则面具有很强的表达主观感受和主题思想的能力，能够彰显一定个性。如图2-24所示，西班牙建筑大师高迪将大自然的颜色和形状变成了艺术，他设计的建筑物无论在形式上还是结构上都是不规则的造型，这也给建筑业带来了一场新的革命。

图2-23　不规则面

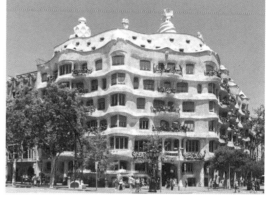

图2-24　米拉公寓　高迪

结合AI生成技术，点、线、面的设计和应用得到了进一步拓展和创新。AI算法可以自动分析大量点、线、面数据，理解其分布、形态、形状、色彩、纹理等特性，进而生成具有独特美感和创意的点、线、面设计。设计师可以利用AI技术快速生成多种点、线、面的变体，探索不同情感、视觉效果的表达。AI还可以根据用户需求和偏好，智能推荐最佳设计方案，极大地提高设计效率和创造力。相信在未来的设计中，基于人类智慧和人工智能，平面构成元素所潜藏的艺术表现力和感染力将会被不断地挖掘出来。

第三节　平面构成文法

一、骨骼

塞尚说："要用圆柱体、球体和锥体来处理自然，一切都置于适当的透视中，这样一个物体的每一面，便会面对一个中心点。"同样的，在平面构成中，我们也需要对千变万化的图形溯本求源，最终被概括出来的便是基本形。基本形通常以几何图形或简单的几何图形组合形式出现，是构成中的基本单位元素。它与不同的骨骼形式一起，构成画面。

平面构成按照一定的逻辑将基本形组合起来，这种组合编排形的方式称为骨骼。骨骼

帮助我们编排形,它决定基本形在设计中彼此之间的关系。

我们在设计中常借助骨骼来构成某种图形。骨骼有助于使画面形成有规律、有秩序的构成。它支配着构成单元的排列方法,可决定每个组成单位的距离和空间(图2-25)。骨骼相关概念如下。

1.规律性骨骼

以严谨的数学方式构成骨骼线,在骨骼线里安排基本形,能产生强烈的秩序感(图2-26)。规律性骨骼的画面视觉组织线索是有序关系的和有数理关系的,包括重复(图2-27)、近似(图2-28)、渐变(图2-29)、发射(图2-30)、特异(图2-31)等。

图2-25　骨骼图

图2-26　规律性骨骼图

图2-27　重复构成

图2-28　近似构成

图2-29　渐变构成

图2-30　发射构成

图2-31　特异构成

2. 非规律性骨骼

没有严谨的骨骼线，可以随意灵活安排基本形或其他形，形式丰富多样、无拘无束，如密集、对比分割、肌理、空间骨骼（图2-32）。

3. 有作用性骨骼

骨骼线将画面面积分割成若干具有相对独立性的骨骼单位，每个骨骼单位

图2-32 非规律性骨骼图

就是基本形的存在空间。基本形被安排在骨骼线的单位里，并可以改变方向、正负，越出骨骼线的余形可被骨骼线切掉，从而产生更多的形象（图2-33）。

特点：

① 基本形都在格内，通过不同的明暗显示骨骼线的存在。

② 基本形超出格子的部分要被擦掉，形的大小、方向、位置可以自由安排。

③ 骨骼线起划分空间作用，并分割背景。

4. 无作用性骨骼

骨骼只决定基本形的位置，隐藏在图形与空间之中，图形的变化构成遮掩了骨骼的作用，能构成比较灵活生动的形象（图2-34）。

特点：

① 基本形必须放在轴心上，骨骼线起轴心作用。

② 骨骼主要管辖基本形的准确位置，最后线要被擦掉。

③ 形可大可小，不起分割背景的作用。

图2-33 有作用性骨骼图

图2-34 无作用性骨骼图

结合人工智能AI生成技术，我们可以进一步探索和实践构图中的骨骼分解与基本形处理。AI算法能够自动分析并优化骨骼线的布局，无论是规律性骨骼，还是非规律性骨骼，都能通过智能计算实现更加精准和富有创意的排列组合。对于有作用性骨骼，AI可以

辅助设计师快速生成多样化的基本形，并智能调整其在骨骼单位内的方向、正负，以及越出骨骼线的处理方式，从而生成更多独特且富有层次感的形象。而对于无作用性骨骼，AI技术则能帮助设计师精确控制基本形的位置，同时智能优化图形变化，使得最终的设计作品既灵活又生动，且骨骼线的作用被巧妙地隐藏在图形与空间之中，展现出AI辅助设计的无限潜力。

二、基本形组合

1.基本形

构成复合形象的基本单位既具有独立性，又具有连续、反复的特性。在构成设计中，基本形的特点应该是单纯、简化的，这样才能使构成形态产生整体而有秩序的统一感（图2-35）。

图2-35 基本形

基本形是构成图形的关键基本单位。设计师依据特定的构成原则，对其予以排列、组合，进而获取某种独特的形式效果。采用相同的基本形，选择不同的数量以及各异的组合方式，能够构建出独立的形态。由一组相同或者相似形状组成的图形，其基本形不宜复杂，以简单为佳。简洁的基本形更易操作、组合，能为图形设计带来更多的可能性，也更能凸显出图形的整体美感与独特韵味。

2.组合与复制

基本形的群化构成：群化构成是一种极具特色的表现形式，它以基本形作为单位，通过组合的方式创造出各种崭新的形象。群化构成实则为基本形的重复构成，在这个过程中，形与形之间的组合必须紧凑且严密。所设计出的图形要完整而美观，同时还需留意组合后的平衡与稳定感。在进行组合时，基本形之间应当具备共同的目的性以及明确的方向感，例如基本形围绕排列或者带有一定指向性地组合。这样的群化构成能让图形更具表现力和艺术感染力。

常见的基本形构成形式有：① 基本形向左右、上下平移排列；② 基本形对称排列（左右、上下、旋转对称）；③ 基本形放射排列；④ 基本形自由排列。如图2-36～图2-46所示。

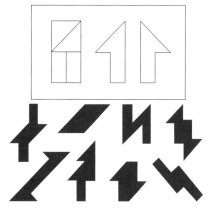

图2-36 基本形向左右、上下平移排列（1）

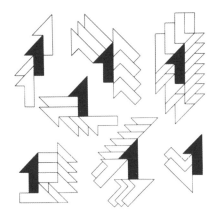

图2-37 基本形向左右、上下平移排列（2）

图2-38 基本形旋转对称排列

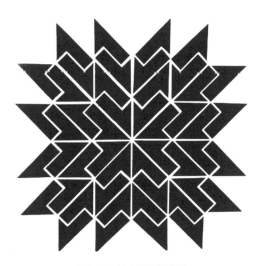

图2-39 基本形放射排列

图2-40 基本形组合（1）

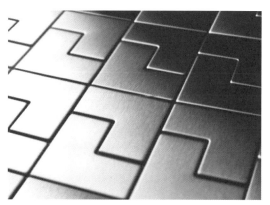

图2-41 基本形组合（2）

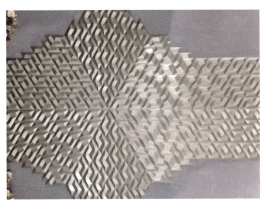
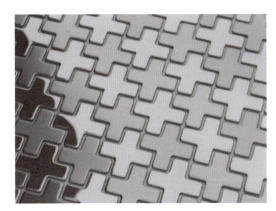

图2-42　基本形组合（3）　　　　　　　图2-43　基本形组合（4）

图2-44　基本形组合应用（1）　　　图2-45　基本形组合应用（2）　　　图2-46　基本形组合应用（3）

3.调和与对比

调和是从差异中求"同"，将多种元素相互联系，使之和谐统一，产生协调的美感。对比是互为相反的要素设置在一起时所形成的对立状态。在平面构成中调和和对比就如同"对子"的矛盾关系，例如大小、长短、疏密、曲直、"锐"和"钝"、"断开"和"连续"等，通过相互对比而获得的比关系。不同单形的引入意味着新的属性被引入，会让画面中的元素产生丰富的对比，增加新的对子关系。

一般来说，形的组合方法有三种，即分离、连接和重叠，由此三种类型可以再引申出不同的单元式造型方法。当两种以上的形相遇时，通常可产生八种形式。

① 分离：面与面之间互不接触，始终保持一定距离（图2-47）。

② 连接：面与面在互相靠近的情况下，其边缘线恰好相接（图2-48）。

③ 覆叠：面与面靠近时，接触更近一步，一个或一些形象覆盖于另一个或另一些形象之上，产生或上或下、或前或后的空间关系（图2-49）。

图2-47 分离

图2-48 连接

图2-49 覆叠

④ 差叠：面与面覆叠部分产生出一个新形象，其他不交叠部分消失（图2-50）。

⑤ 透叠：面与面覆叠时，交叠部分产生透明效果，形象前后之分并不明显（图2-51）。

图2-50 差叠

图2-51 透叠

⑥ 联合：面与面覆叠而无前后之分，可以联合成为一个多元化的形象。联合的形象常处于同一空间平面，而其色彩与肌理必须保持一致（图2-52）。

⑦ 减缺：面与面覆叠时，前面的形象并不画出来，只出现后面的减缺形象。减缺可使原有形象变为另一新的形象（图2-53）。

⑧ 重合（重叠）：面与面完全重叠，成为一个独立形象（图2-54）。绝对的重复并无实际意义。因此，重合与覆叠、透叠、联合、减缺之间有相似之处，只是重合的面积不同而已。

图2-52 联合

图2-53 减缺

图2-54 重合

活跃的画面指向需要通过图形语言来"描述"。在前文中，我们已经体会过均衡与稳定的规律性骨骼构图，它所带有的对子属性通常是对称、等量、平衡与垂直线、水平线、钝角、长线，这些画面属性让人的视觉产生稳定、安全的感受。因此需要打破惯性思维的禁锢，利用非对称、形体对比、倾斜、锐角、短线等的语言塑造活跃的画面。单形组合加减法的练习方向绝非将两个图形简单地组合在一起，而是寻求在整个练习的过程当中熟悉设计语言，逐步打开思路，寻找图形中的各种对子关系，在无限的组合可能当中，领略千变万化的构成语言。

如图2-55所示，我们进行单形组合加减法的练习：选择四个或五个单形，通过连接、联合、分离、透叠、减缺、减一加二、减二加一、差叠的方式，与另外选定的八个子形进行组合与加减，绘制出新的图形。绘制时要注意：

第二章 平面构成

031

图2-55
单形组合加减法学生作业

① 先选择好单形，再做相同单形不同数量的组合，单形必须具有连续发展性，具有不同方向的形与形组合的可能性。

② 运用连接法、联合法、分离法进行群化组合，将更富于变化。

③ 注意正形与负形的关系，二者均要注重美感。正形一般为图，形态注目性强；负形一般为底（地），属于第二层次。

结合AI生成技术，我们可以进一步探索和实践基本形的组合与构成。AI算法能够自动分析并优化基本形的排列组合方式，无论是群化构成、调和对比，还是形的组合方法，都能通过智能计算实现更加精准和富有创意的设计效果。例如，AI可以辅助设计师快速生成多样化的基本形组合，智能调整形与形之间的空间关系，如分离、连接、覆叠、差叠、透叠等，从而生成既符合设计要求又具有美感的图形。同时，AI技术还能帮助设计师打破惯性思维的禁锢，通过非对称、形体对比、倾斜、锐角、短线等语言塑造活跃的画面，生成千变万化的构成语言。在单形组合加减法的练习中，AI可以自动进行形的组合与加减操作，生成大量新颖独特的图形，为设计师提供丰富的灵感来源，进一步提升设计效率与创意水平。

三、分割与比例

分割即划分平面空间，以确定它们合理的比例和形态。不同分割方式用在同样的空间和内容上，所引起的视觉感受完全不同。分割是版面设计、编排设计的基础，是有效的设计手段。通过单行演绎练习——拟定一个简单基本形（基础几何体），在这个单形的基础上逐步加入切割、变形、旋转、拼接，进行变化和演绎。

完成图形从简到繁的过程演绎涉及的是如何从大到小地进行分割拆解和添加细节。一旦有拆解，必定涉及分割，一旦有分割，必定出现比例关系。此过程要求在图形内通过切割、变形、旋转、拼接寻找和调整对子关系，并运用数理逻辑对画面进行合理的分割。

黄金分割向来被公认为是最具审美意义的比例。这并非无端的赞誉，而是因为它契合了自然界（其中也包括人类自身）与生俱来的生长与美学规律。其比值大致为1∶0.618或者0.618∶1，如此比例能够最大限度地引发人的美感，故而得名黄金分割。这个神奇的数值作用极为广泛。在艺术领域，无论是绘画中精妙的构图、雕塑里完美的比例、音乐中动人的旋律，还是建筑上令人震撼的造型，黄金分割都发挥着至关重要的作用。同时，它在管理、工程设计等方面也有着不可忽视的地位。例如在工程设计中，合理运用黄金分割可以使产品更加符合人体工程学，提升使用的舒适度和便捷性（图2-56～图2-58）。

除了黄金分割，还有其他常用的分割方式。斐波那契数列的数值无限接近黄金分割，同样能为设计带来独特的美感。三分法、等差数列、等比数列、模块分割、韵律分割等方式，也各有其特点和适用场景，为各个领域的创作提供了丰富的选择。

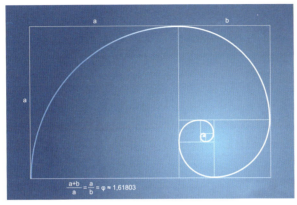
图2-56 黄金分割率数理公式

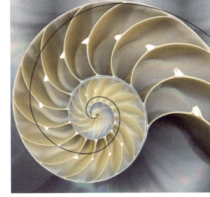
图2-57 黄金分割曲线形态

在包豪斯的深远影响之下,"具体艺术"的艺术家们充分借助数理结构,展开了极具逻辑性的构成创作。他们采用按照一定的数列因素、模数因素进行形分割的独特造型手法,精心打造出具有数理之美、秩序之美的图形。这种创作方式与本节练习的造型思维方法一脉相通。它要求学习者积极运用逻辑推理思维方法中的演绎手段,深入数理世界去探寻创意的源泉。

当我们沉浸在这样的创作过程中,会发现数列因素和模数因素就像是一把神奇的钥匙,能够开启通往美妙图形世界的大门。通过对形的精准分割,我们可以构建出严谨而富有韵律的图形结构,让数理的秩序在画面中流淌。在这个过程中,逻辑推理思维如同一位智慧的向导,引领我们在纷繁复杂的数理关系中抽丝剥茧,找到那令人眼前一亮的创意闪光点,为艺术创作注入新的活力和魅力。

1.数理分割

把一个限定空间划分为若干形态,形成新的整体,并按照一定的数理关系、模数关系进行分割,构成具有数理美、秩序美的图形即数理构成法(图2-59、图2-60)。

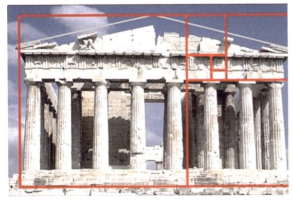
图2-58 黄金分割比例在经典建筑中的应用

图2-59 分割与比例

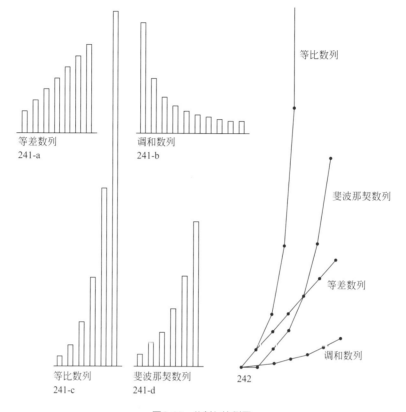

图2-60 分割与比例图

① 等差数列：是加法关系，数列相邻数字之差相同（图2-61）。

例：数列5、10、15、20，两相邻数字之差均是5。

即：5+5=10，10+5=15，据此类推其等差数字。

特点：有渐变的韵律。

② 等比数列：是乘法关系，数列中每个数均乘以相同的数字得到下一个数字（图2-62）。

例：5、10、20、40、80数列，前一个数字乘以2得到下一个数字。

即：5×2=10，10×2=20，据此类推其等比数字。

特点：级数变化大，倍数关系。

③ 斐波那契数列：又称黄金分割数列，相邻两个斐波那契数的比近似等于黄金数，数目越大则越接近，当无穷大时，其比就等于黄金分割数，且后一数字为前面两数字之和（图2-63）。

图2-61 等差数列的运用

图2-62 等比数列的运用

图2-63 斐波那契数列的运用

例：1，1，2，3，5，8，13，21，34，…，前两个数字之和为下一个数字。

即：A+A=B，A+B=C，B+C=D，C+D=E。

特点：级数变化适中。

④ 模数分割：模数的单位形有正方形、黄金矩形、三角形等（图2-64）。

特点：着重强调分割形的内在数理结构关系，使形的扩张有一定的模数依据。

⑤ 自创数列：把多组不同数列关系的分割形组合在同一作品中，自主调节其相互间的面积关系、组织关系，使其形成新的组合效果（图2-65）。

特点：既有内在的数列结构关系，又有自由支配形的分割的灵活性。

图2-64　模数分割　　　　　　　　　　　　　　图2-65　自创数列

2. 自由分割

有较大的自由度，画面显得既生动，又不失秩序。因此，它是版面设计的基础和原则。自由分割并不是不要章法规矩，想怎样就怎样，而是更讲究分割的方向，更强调分割面积的大小比例、相互错落、纵横交替等，特别注重对版面的整体节奏感的把握（图2-66～图2-69）。

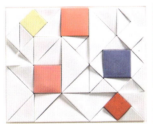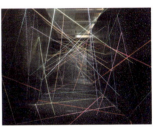

图2-66　分割与比例的应用（1）　　　　　　　图2-67　分割与比例的应用（2）

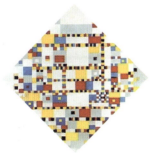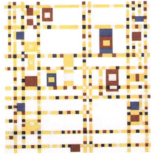

胜利之舞　蒙德里安　1944　　　百老汇爵士乐　蒙德里安　1943　　　施罗德住宅　里特维尔德　1924

图2-68　分割与比例的应用（3）　　　　　　　图2-69　分割与比例的应用（4）

结合AI生成技术，我们可以进一步探索和实践分割在版面设计中的应用。AI算法能够自动分析并优化空间的分割方式，无论是数理分割，还是自由分割，都能通过智能计算实现更加精准和富有创意的设计效果。例如，在数理分割中，AI可以辅助设计师快速生成基于斐波那契数列、模数分割或自创数列的分割方案，智能调整形态之间的数理关系，从而构成具有数理美和秩序美的图形。而在自由分割中，AI技术则能帮助设计师在保持画面生动性的同时，自动优化分割的方向、面积比例等，实现对版面整体节奏感的精准把控。这样一来，设计师可以更加高效地探索不同的分割方式，并在AI的辅助下，创造出既符合审美又富有创意的版面设计作品。

图2-70　点·线·面　康定斯基

四、单形框架的演绎

单形框架演绎即选取一个基本几何形，在轮廓线或形体的内外提取出几个基点，在基点的基础上做连接、拼合、交错、填充等效果。

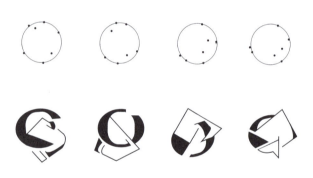

图2-71　单形框架演绎学生作业（1）

通过单形框架演绎练习，进一步加深对形体语言的感受力和控制力。单形框架演绎与单形演绎最大的不同是，单形演绎以"面"为基础，单形框架演绎以"点"为基础。点线面元素都出现在画面中，对子元素更多更活跃，但也更难于控制，需要更为仔细的考量与揣摩（图2-70～图2-72）。

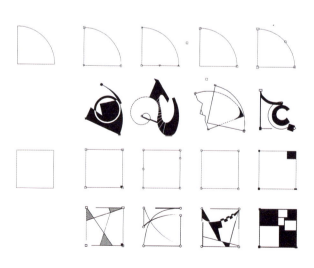

图2-72　单形框架演绎学生作业（2）

如果说基础几何形是对图形的一种直观概括，是图形语言中的字词，那么点线面便是图形语言中的笔画，是图形语言表达中的根本元素。

点是没有面积的，在平面上只能提示形象存在的具体位置，超过一定视觉比例的点，就转化为其他元素。点是视觉中的活跃因素，单独出现时具有集中性，两个或两个以上会让视线往返跳跃，造成视觉能量的流动。点不具备方向性，人们常常利用它的这一特性表现中立或跨度空间的概念。

线是三个基础元素中最敏感多变、最富于表现力的元素，具有方向性，同时也具有分割画面的作用。多线组合的效果与单线不同，单线效果取决于线条本身的图形形式，多线组合的效果则取决于线的组织概念。

面的轮廓、色彩、肌理共同构成了面的表情，面的应用导致轮廓和正负形的产生。面通过组合，可以产生前后空间、大小对比、虚实对比等关系。

结合AI生成技术，我们可以进一步探索和实践单形框架演绎的应用。AI算法能够自动分析并优化基本几何形上的基点选择，以及基于这些基点的连接、拼合、交错、填充等效果，从而生成更加丰富和多样的图形变化。通过AI的辅助，设计师可以更高效地探索不同的单形框架演绎方式，快速生成多种设计方案，进而从中选择最优解。同时，AI技术还能帮助设计师更精细地控制点线面元素在画面中的分布和组合，实现更精准的视觉效果和更强烈的视觉冲击力。这样一来，设计师可以更加专注于创意和构思，而AI则负责将这些创意转化为具体可实施的图形设计方案。

五、单元综合练习

长轴图形演绎练习一般综合运用前期学习到的图形语言完成连续演变，并把它们拼合成一个完整的画面。其目标是完成基础几何形从简单到复杂、从平面到立体的演变；然后尝试换一种手法，再从复杂的、立体的图形回到简洁的形体中。过程中需要对构成的形式美法则进行学习与应用，即掌握"对比和统一""对称和均衡""韵律和节奏""对比和调和"的概念。

正如我们在素描过程中有了越来越多的明度阶层和画面细节时，需要对画面进行各种概括统一、局部强化和削弱一样，随着图形元素变得越来越丰富，设计时越发需要对画面整体和局部进行控制，控制的逻辑被称为构成的形式美法则，具体如下（图2-73～图2-75）。

图2-73　长轴作品（1）

图2-74　长轴作品（2）

图2-75　长轴作品（3）

1. 对比和统一

在画面中最具有控制力的对子关系。对比在构成中突出强调各元素的特点，使画面具有丰富多彩的差异性。变化内部有主次之分，局部服从整体。变化法则的使用不是为了变化而变化，它要为画面整体效果的传达服务。

统一是一种富有秩序的安排，是设计者对画面整体美感进行调整和把握的主要方法。我们强调的平面构成中的统一，不是对二维平面上静止状态下多种要素机械而类似地重复，而是指多种相异的视觉要素间的和谐相构。统一原理在设计构成中的美学意义主要表现在对设计整体美感的妥善安排上，表现在那些复杂、富有变化的状态所构成的有秩序的组合之中。

2. 对称和均衡

对称是指将中心两侧或多侧的形态，在位置、方向上做互为相对的构成。这种形式带来的视觉感受趋于安定和端庄，显示出规范、严谨有序、安静、平和的形式特征。等形等量的配置关系统一，符合生物能量法则，具有良好的稳定感，但活跃度不足。均衡主要指画面中的图形与色彩在面积大小、轻重、空间上的视觉平衡，它更注重心理上的视觉体验，是一种动态平衡，是力量相互牵制达到的平衡。如衡器上的两端，承载不同物体，由一个支点支撑，双方可获得力学上的平衡状态。与对称相比，均衡更富有变化，更自由和个性，各组成部分穿插得当会让作品看上去更舒适。它不像对称只能把作品的重心放在最稳定的中心或中心线上，给人一种四平八稳的感觉。非对称非均衡画面往往能产生让人意想不到的效果。

3. 韵律和节奏

对应视觉流程的动态过程，借用的是音乐与诗歌的概念。韵律是指作品整体的气势、形态轮廓和空间组织等看起来有起伏，流畅而不平铺直叙。节奏通常是指作品中的"点""线""面""空间"的相互关系，能充分体现强弱、动静、直曲、疏密、大小、虚实之分。例如在形象的排列上，可以由强到弱，再由弱到强；可以由动到静，再由静到动；由直到曲，再由曲到直等。

4.对比和调和

如果说变化统一决定的是画面整体的调性和图形中占据主导作用的对子关系，对比与调和则是这些对子之间的对比强化或弱化的程度。对比是指两个以上互为相反因素的形态，设置在一起时会使它们各自的特点更加鲜明突出。对比的最终目的是凸显矛盾对子，制造紧张感，强化图形的差异性与动感。相反，调和则用于弱化对比关系，造成微妙的"弱对比"关系。

六、幻象的创造

我们生活在一个三维的时空中，如果想要把三维的空间在二维的画面中表现，就应注重形态、空间的表现方法和形式语言。在二维的平面中，我们需要以一种幻象展示出三维立体的动感形态。本部分我们将阐释"错视""矛盾空间"的原理以及应用，将形态的变形问题作为主题，对形态的造型应用、变形、变态进行探讨。

经历几个世纪的漫长发展，错视已经由最初的自然现象发展成为一个特殊的艺术。中世纪的艺术家们利用错视画出传世名画，建起雄伟宫殿，当代设计师又利用错视"欺骗"人们的眼球，革新人们的认知。相比其他艺术设计形式，独特的错视艺术似乎能够更容易跨出专业，引起大众的兴趣和关注。

当前，AI在艺术创作与设计领域的应用日益广泛，为错视与矛盾空间设计带来了新的可能性和无限创意。结合AI生成技术，设计师可以探索更为复杂、精细且富有创意的错视与矛盾空间作品。

1.错视

错视，又称视错觉，意为视觉上的错觉，指观察者在客观因素干扰下或者自身的心理因素支配下，对图形产生的与客观事实不相符的错误的感觉，属于生理上的错觉。关于几何学的错视以种类多而为人所知。

我们日常生活中，所遇到的视错觉的例子有很多。比如，半沉入水中的木棍会发生弯曲，是由于水和空气屈光度造成的光线折射；水晶球中折射的图像与现实上下颠倒；还有法国国旗蓝：白：红的比例曾一度是37：33：30，而人们却感觉三种颜色面积相等，这是因为红色给人以扩张感，而蓝色则给人以收缩感。

错视可分为点的错视、线的错视、面的错视。

（1）点的错视

点的错视觉包括三个方面，一是点的大小错视，二是点的明暗错视，三是点的运动错视。

1）点的大小错视

点的大小错视包含了色感对比影响下的错视、周围形态影响下的错视、位置关系影响下的错视以及夹角影响下的错视。

① 色感对比的影响。同等大小的两点，白底上的黑点在感觉上要比黑底上的白点小

些,这是由于同等面积下明度高的色较为醒目,会首先吸引人的视线(图2-76)。

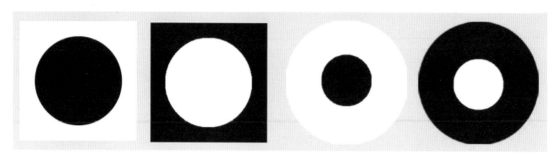

图2-76 受色感对比影响而产生的错视图

② 周围形态的影响。相同大小的点会受到环境的影响而使人产生大小上的错视。例如,当同样大小的点被大小不同的方框包围时,圆点在边长短的方框中显得大(图2-77)。同理,同样大小的两个圆点在直径小的外圆包围下显得大些。

③ 位置关系的影响。点的位置排列也会影响到人的视觉感受。例如,同等大小的两点,上方的点较下方的点大些,这是由于人的视觉顺序习惯为从上到下、从左到右,先进入视线的点较易吸引人的注意(图2-78)。

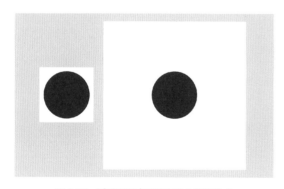

图2-77 受周围形态影响而产生错视的点

(a)从上到下　　　　(b)从左到右

图2-78 受位置关系影响而产生的错视图

④ 夹角的影响。在由两个直线形成的夹角中,靠近尖角的比远离尖角的点显得大些;与夹角两边相切的同样大小的点,小角度中的点看上去要比大角度中的点显得大些(图2-79)。

点的大小错视比较经典的当数艾宾浩斯错视(Ebbinghaus illusion,图2-80)。艾宾浩斯错视是一种对实际大小知觉上的错视。在最著名的错觉图中,将两个大小完全相同的圆放置在一张图上,分别在两个圆周围添加圆形,由图可见,左边的圆点周围围绕着较小的圆形,右边的圆点周围则是围绕着较大的圆形。相比较后,被大圆围绕的圆看起来会比被小圆围绕的圆还要小,由此可见,由于周围参照的圆的不同,可以为画面带来更加丰富的错视变化。

图2-79 受夹角影响而产生的错视图

图2-80 艾宾浩斯错视

2）点的明暗错视

在不同的背景下，我们能够感受到相同亮度点的明暗差异。如图2-81所示，这张图就是有名的赫曼方格，名字来源于德国科学家赫曼，他于1870年在期刊中发表这幅图。当注视黑色方格之间的白色空间时，你会发现其他的白色空间都变灰了，在白色栅格的十字交叉处，我们能够隐约感觉到有暗灰圆点在闪现。这是因为在十字交叉处的四边都是亮的区域，所以注视交叉处的视网膜区域比注视白栅格的区域受到了更多的抑制，就显得比其他区域暗一些，于是在交叉处会看到灰点。

赫曼方格是一个著名的"有力视错觉"，因为所有人都会看错，而且你无法适应。赫曼方格错视现象的产生可归于人类眼球细胞的侧抑制作用，它让人们以为自己看到了灰点的存在。所以很多视觉艺术家就利用此现象来创造许多动态幻觉张力作品。

图2-81 点的错视：赫曼方格

3）点的运动错视

日本当代著名错视大师北冈明佳运用"点的明暗错视"提出了运动的麦穗错视。他的作品给今天的设计界注入了新的活力，向人们展示出动感、眩晕的视幻效果，把错视由画面延伸到人的视觉深处，让画面充满动感活力又富有新奇魔力（图2-82）。

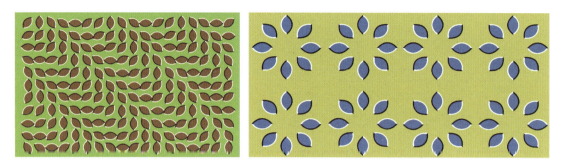

图2-82 点的运动错视：北冈明佳作品

如图2-83所示，在点元素的外轮廓上，一边是亮边（白色），一边是暗边（深色或者黑色）。通过将点元素的大小、方向进行巧妙排布，可创造出点错视的波动视幻效果。

图2-83 点的运动错视：北冈明佳作品分析（1）

如图2-84（a）所示，点状物是"麦穗"，在麦穗椭圆形外轮廓的处理上，一边为白边（高光），一边为深褐色边（阴影），并在"麦穗"基本形外轮廓中保持高光和阴影轮廓线并存，麦穗边框内是深灰或褐色调子，从而形成轮廓上的白黑（或深褐色）与灰（或褐色）的对比。而其基本形如图2-84（b）所示，明度等级分为3等，即白、浅灰、黑（或暗绿），背景为暗灰。

如图2-85（a）所示，叶波错视是由多片叶子组成的波浪状图形，其基本形是一片叶子。如图2-85（b）所示，可将其明度等级分为3等，即白、浅绿、黑（或暗绿），背景为紫色。白、黑分别为基本形的高光部分和阴影轮廓线以展现边界的明暗错视，按波动轨迹大规模组织、排列基本形即可表现出波动的错视效果。

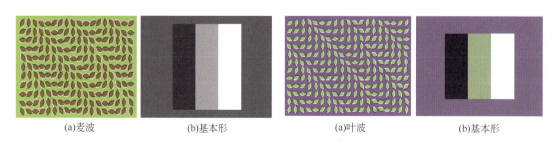

(a)麦波　　(b)基本形　　　　　(a)叶波　　(b)基本形

图2-84 点的运动错视：北冈明佳作品分析（2）　　图2-85 点的运动错视：北冈明佳作品分析（3）

运动错视是北冈明佳重点探讨的视错觉形式，他利用色彩的三属性——色相、明度、纯度进行有规律的组合、对比，同时注意相邻图案的明暗关系，创造出旋转、波动、移动和发射等的视幻效果，营造出特殊的错视体验图形，从而让观者体会到语言文字所无法给

人带来的视觉快感。

在设计中有意识地组织基本形进行旋转、波动、移动、发射等，可营造出特殊的错视体验，从而给观者以视觉快感（图2-86～图2-88）。

图2-86　点的错视应用（1）　　　　　　　　　图2-87　点的错视应用（2）

 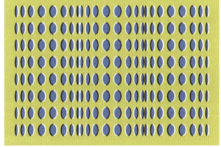

图2-88　点的错视图

（2）线的错视

线的错视分为三大类：第一类是等长线段不等长的错视，第二类是斜线背景下的错视，第三类是弧线的错视。

1）等长线段不等长的错视

当两条长度相等的线段在周围环境的作用下，就会使人产生线段不等长的感觉，这是由于周围形态对线段产生强烈的影响所造成的。这一错视最具代表性的就是蓬佐错视和缪勒莱耶错视。

如图2-89所示，蓬佐错视由意大利心理学家马里奥·蓬佐（Mario Ponzo，1882—1960）发现。他认为人类的大脑根据物体所处环境来判断它的大小。他通过画出两条完全相同的直线穿过一对向某点汇集的类似于铁轨的直线向人们展示这种错觉。上面那条直线显得长一些，是因为我们认为根据直线透视原理，那两条汇集的线其实是两条平行线逐渐向远方延伸。在这种情况下，我们就会认为上面那条线远一些，因此也就长一点。因为如果远近不同的两个物体在视网膜上呈现出相同大小的像时，距离远的物体实际上将比距离近的物体大。

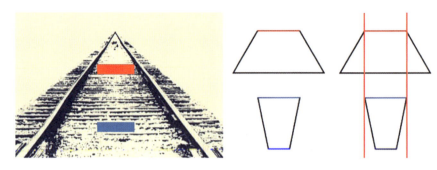

图2-89 线的错视图：蓬佐错视

如图2-90所示，缪勒莱耶错视是指两条长度相等的线段，假如一条线段两端加上向外的两条斜线，另一条线段两端加上向内的两条斜线，这两个带箭头的直线，哪条更长？可能你觉得这是老掉牙的问题，也可能理性会告诉你该拿尺子量，但你不能不承认，看上去，两端加了向外的斜线的直线显得更长。可事实上，两者同样长。这是缪勒莱耶错视，也叫箭形错视。对于这种错视有一种理论，叫神经抑制作用理论：当两个轮廓彼此贴近时，视网膜上相邻的神经团会相互抑制，结果导致轮廓发生位移，产生错视觉。另外，箭头也起到了一定的透视作用。

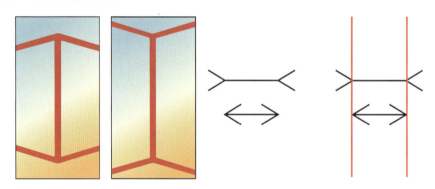

图2-90 线的错视图：缪勒莱耶错视

2）斜线背景下的错视

在斜线背景下，直线会显得不直，平行线也仿佛会不平行，呈现向外或向内弯曲的错视。同理，斜线背景还会产生圆形不圆、方形不方的错视（图2-91）。

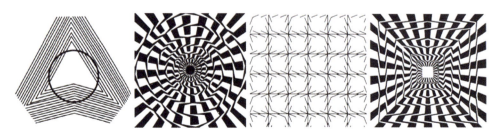

图2-91 斜线的错视图

斜线背景下的错视最有影响力的就是黑林错视、冯特错视以及佐尔拉错视。

黑林错视由19世纪的德国心理学家艾沃德·黑林（Ewald Hering，1834—1918）首次发现。如图2-92所示，黑林错视就是指两条平行线位于两个扇形斜线时，因受到斜线的影响而呈现出向外弯曲状。这种错视是人在观察物体时，由于经验主义或者不当的参考所形成的错误感知。平行的黑线完全是笔直而平行的，放射线会歪曲人对线条和形状的感知，这种错觉的具体原理目前尚在研究中。

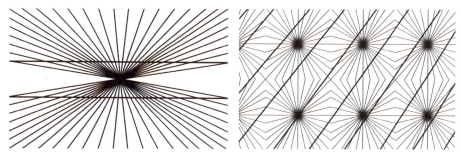

图2-92　黑林错视图

冯特错视是德国心理学家、哲学家威廉·冯特（Wilhelm Wundt，1832—1920）在1896年提出来的。他是构造主义心理学的代表人物。如图2-93所示，冯特错视是指两条原本平行的线被一组菱形分割后，两条平行线看上去不再平行，似乎是向内弯曲的，这恰恰与黑林错视相反。所以我们比较一下，黑林错视是两条平行线，看起来中间凸出来的地方呈向外弯曲状，而冯特错视是两条平行线看起来中间部分凹了下去，向内弯曲状（图2-94）。

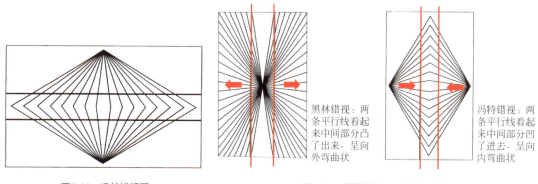

图2-93　冯特错视图　　　　　　图2-94　黑林错视与冯特错视对比图

如图2-95所示，佐尔拉错视是指一些平行线由于一些附加线段的影响而被看成不平行的现象。对于这类几何错视，神经生理学理论认为，当两个轮廓彼此接近时，它们在视网膜上的投影也彼此接近，会造成人视网膜上的神经细胞间互相抑制的现象出现，进而引起几何图形和方向的错视。我们可以看到图中短黑线依次排列成斜方向的平行线，这些黑色的短线条交叉了平行的长黑直线时，长黑平行线看起来就变得弯曲了。其实它们都是属于斜线背景下的错视，具有一个天然的拉聚力。

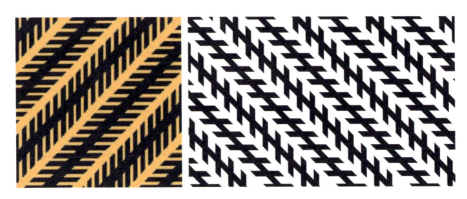

图2-95　佐尔拉错视图

3）弧线的错视

弧线也叫曲线，当以弧线作为背景时，则会出现弧线背景上的直线不直、方形不方的错视现象（图2-96）。

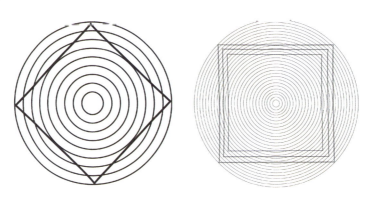

图2-96　弧线错视图

最具代表性的就是弗雷泽螺旋错视（图2-97、图2-98）。由英国心理学家詹姆斯·弗雷泽（James Fraser，1863—1936）于1908年描绘。这一图形是一个产生角度、方向错视

图2-97　弗雷泽螺旋错视（1）

图2-98　弗雷泽螺旋错视（2）

的图形,被称作"错视之王"。这种错视主要由图案背景中那些内切于圆,并向外微微斜向发散的黑色线条引起的,具有方向性的黑色线条刺激了对方位敏感的视觉细胞,从而诱导产生螺旋错视觉。你所看到的这张图好像是个螺旋形,但其实它是一系列完好的同心圆。如果不信,可以用笔沿着线条描下去,你会发现它们其实就是一个个同心圆。

（3）面的错视

面的错视内容可以分为三类:第一类是以扇形面为主的贾斯特罗错视,第二类是以菱形面为主的钻石阴影错视,第三类是以方形面为主的晃动的方格错视。

1）扇形面错视

如图2-99所示,贾斯特罗错视是一种光学错视,是美国心理学家约瑟夫·贾斯特罗（Joseph Jastrow,1863—1944）于1889年发现的。两个大小一样的扇形,上方的为A,下方的为B。因为摆放位置的不同,会让人看起来A比B要小,这实际上是人从视觉上比较长边与短边,从而产生的错视。

图2-99 贾斯特罗错视

2）菱形面错视

如图2-100所示,以菱形面为主的钻石阴影错视,俗称"疯狂的钻石",亦有人称为"诡异之斜方"。几个颜色相同的菱形相连接的边界部分会出现颜色不同的浓淡现象。用Photoshop中的吸取工具可以看出,每个菱形都是一样的,只是采用了渐变的手法。这就是一种由于人眼的错觉产生的现象。是因为每个菱形上下两角都在30°～40°之间,在菱形的瓷砖材质上运用了一点波淡法,这样人眼会将相邻的、菱形的边界线部分的浓淡视为

图2-100 钻石阴影错视

一个个视觉焦点,由于只注视着其中一个部分,视觉上却映射出了整个的事物,上面的菱形和下面的菱形,就仿佛变成了别的颜色。简而言之,就是大脑下意识的计算错误。

3)方格错视

以方形面为主的晃动的方格错视,是由心理学家保罗·斯诺登和西门·沃特于1998年发现的。晃动的方格错视是感觉器官缺乏客观刺激时的知觉体验,并且与真正的知觉体验有相同的特征。晃动的方格错视,也是一个定位对照错觉的例子,两个方格邻边的定位差异,很可能被视觉系统的神经连接部分夸大了。神经连接部分有时候强化了感知的差异,这有助于我们察觉另外的微小事物(图2-101、图2-102)。

图2-101　面错视　　　　　　　　　　图2-102　晃动的方格错视

错视空间构成的创作是一个艰难但又充满乐趣的过程,其形成过程虽然复杂,但它并不是无法解释的。每一种新的错视形式的出现,都有其特殊的创作方法,探索与分析其成因,总结规律,更好地应用于实际的设计中,服务于人们的生活,是一件非常有意义的事情。

在错视设计中,AI可以辅助设计师精确控制点的分布、大小、明暗以及运动轨迹,实现更加微妙和复杂的错视效果。例如,AI可以智能调整艾宾浩斯错视中围绕圆点的圆环大小,或优化赫曼方格中的亮度对比,以生成更加逼真的视觉错觉。同时,AI还能快速生成多种排列组合的错视图形,帮助设计师筛选出最具视觉冲击力的方案。

2.矛盾空间

所谓矛盾空间是指现实生活中不存在,但在虚拟假设的二维形式中却能表现出来的空间,实际上它是一种视错觉印象。其本质上就是在画面中故意违背传统的透视原理,转换视点或位置造成视错觉,构建出一个看似合理但实际上并不合理的空间。

矛盾空间形成的原因有三点:一是利用近大远小的透视关系来表现矛盾空间;二是通过覆盖排列的方式,将同样的形态进行覆叠处理,从而产生有空间感的矛盾;三是通过投影效果给形态增加空间的真实性。投影会使物体具有立体感,还可表现出物体的凹凸,从而形成矛盾空间感。矛盾空间具有表现多视点的特性,多数应用在艺术和设计上,可以算是数学,也可以算是美学(图2-103～图2-108)。

图2-103 矛盾空间（1）
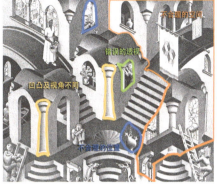
图2-104 矛盾空间分析示意图（1）

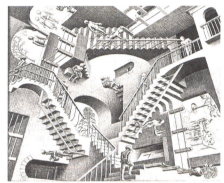
图2-105 矛盾空间（2）
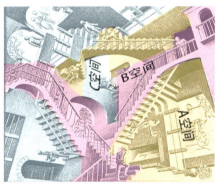
图2-106 矛盾空间分析示意图（2）

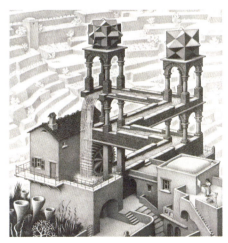
图2-107 矛盾空间（3）
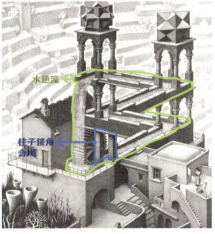
图2-108 矛盾空间分析示意图（3）

罗杰·彭罗斯（Roger Penros，1931—）是英国著名的物理学家、数学家。彭罗斯三角形是20世纪50年代罗杰·彭罗斯和他的父亲一起合作设计的。这是一个不符合常理并且充满矛盾的三角形，也是我们通常所说的不可能的三角形（图2-109）。

彭罗斯阶梯是四条楼梯，四角相连，但是每条楼梯都是向上的，因此可以无限延伸发展，是三维世界里需要在一定角度下才能看到的楼梯，这是彭罗斯应用矛盾空间的独特之处（图2-110）。类似的图形还有彭罗斯正方形、彭罗斯五边形等。

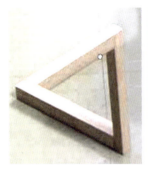
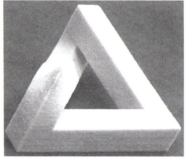
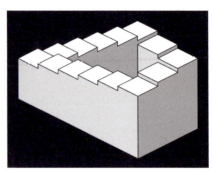

图2-109　不可能的三角形　罗杰·彭罗斯　　　　　图2-110　四边形楼梯　罗杰·彭罗斯

荷兰科学思维版画大师埃舍尔，经常利用矛盾空间造成的虚构幻想与我们所认识的真实世界相比较，从而使人产生迷惑和惊奇。他利用彭罗斯三角形原理绘制了著名的《相对性》石版画（图2-111）。除此之外，埃舍尔还利用矛盾空间的原理创造了大量的矛盾空间作品。

不可能的立方体（图2-112）是由埃舍尔为他的作品《观景楼》（*Belvedere*）（图2-113）所设计。简单来说，不可能立方体就是在这个立方体中某一条应该靠近观察者的棱神奇地被一条应该远离观察者的棱挡在了更远处，使人产生矛盾的错觉视角，它在现实世界是不可能客观存在的。

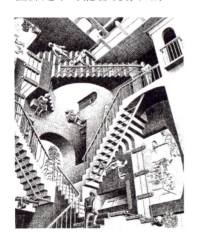
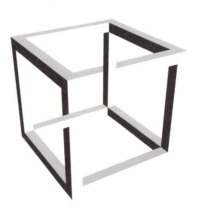
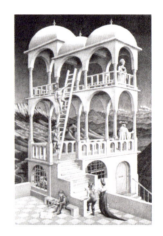

图2-111　《相对性》石版画　埃舍尔　　　图2-112　不可能的立方体　　　图2-113　《观景楼》　埃舍尔

恶魔的音叉，又称不可能的三叉戟，它的一端似乎是有三个圆柱的底，另一端却莫名其妙地只剩下两个矩形的拐角，它的图形设计正是利用了人的视觉关注中心具有一定的局限性这一特征，从而对画面的不同部分采取了不同物体组合的描述。物形的线条在表现立

体空间时改变了自然的连接规律，于是便形成了看似合理实则充满矛盾的画面空间关系（图2-114）。

如图2-115所示，莫比乌斯带是德国数学家莫比乌斯和约翰·李斯丁发现的，把一根纸条扭转180°后，两头再粘接起来做成的纸带圈，具有魔术般的性质。它是一种单侧、不可定向的曲面。埃舍尔的《莫比乌斯带》作品就反映了这个原理。他让一只蚂蚁从网带正面开始爬行，当蚂蚁爬行整整一圈后，没有回到原来的位置，而是回到出发点的背面。当它继续爬行一圈后，却又奇迹般地回到了爬行的起点。也就是说，蚂蚁不翻越任何边界就爬遍了网带所有的地方。这也是莫比乌斯带常被认为是无穷大符号"∞"的创意来源。

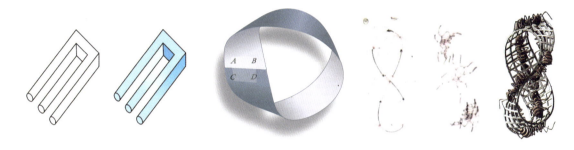

图2-114　矛盾空间：恶魔的音叉　　　　　　　　图2-115　莫比乌斯带

疯狂板箱是美国的科克伦按照埃舍尔的《观景楼》设计的矛盾空间模型（图2-116）。在现实生活中有人还做出了现实中不可能存在的疯狂板箱，实际上是利用拍摄角度欺骗了观众。如图2-117所示的鹦鹉笼是琼斯·德·梅的作品。这个鸟笼就像上面我们所讲的不可能立方体一样。其实这些经典案例图形一度让我们认为是真实存在的，可是它们在现实中根本无法实现，只是在视觉上的以假乱真罢了。

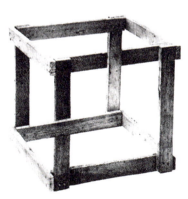 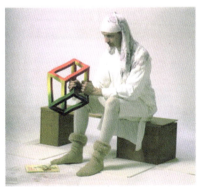 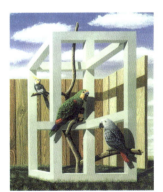

图2-116　矛盾空间：疯狂板箱　　　　　　　　图2-117　《不可能的鸟笼》　琼斯·德·梅

矛盾空间经常应用于标志设计、图标设计、字体设计、招贴设计、动态地铁广告设计、品牌宣传设计、三维场景设计、空间展示设计等（图2-118～图2-126）。这些应用为

图2-118　在标志设计中的应用　　　　　　　　图2-119　在图标设计中的应用

图2-120　在字体设计中的应用　　　　　　　　图2-121　在招贴设计中的应用

图2-122　在品牌广告比赛中的应用　　　　　　图2-123　在手机品牌宣传中的应用

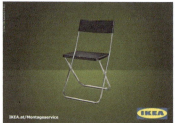

图2-124　在家具品牌宣传中的应用

图 2-125 在汽车品牌宣传中的应用

矛盾空间提供了巨大的空间舞台。现在许多插画作品中也利用了矛盾空间，像西班牙艺术家辛塔·维达尔（Cinta Vidal）就是其中一位，她善于将矛盾空间图形应用在自己的插画作品中（图 2-127）。还有手游作品"纪念碑谷"和 hocus 中所设计的关卡图形也将矛盾空间运用到了极致（图 2-128），就连乐高玩具也参与其中（图 2-129）。在动态电影视觉镜头与静态摄影的镜头里也能发现矛盾空间的存在（图 2-130～图 2-132）。在空间展示设计中，矛盾空间也发挥着积极作用（图 2-133、图 2-134）。西班牙粉色建筑群"红墙"（La Muralla Roja）同样应用了矛盾空间原理，矛盾空间在其中发挥着重要作用，让这栋建筑一度成为网红打卡胜地（图 2-135）。

随着技术的发展，AI 还可以根据设计师的意图和需求，自动调整矛盾空间在各类设计作品中的应用方式。无论是标志设计、图标设计还是动态广告创意，AI 都能提供定制化的解决方案，确保矛盾空间元素与整体设计风格和谐统一。通过 AI 的辅助，设计师可以更加专注于创意构思与情感表达，而无须过分纠结于技术细节，从而大幅提升工作效率和创作质量。

图 2-126 在插画作品中的应用

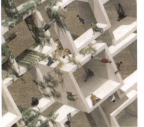
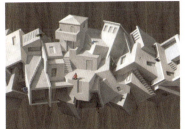

图 2-127 艺术家辛塔·维达尔的矛盾空间插画作品

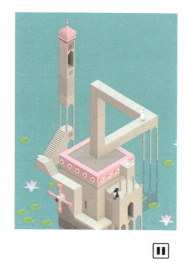

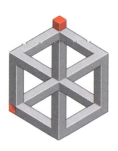

图2-128　在游戏中的应用

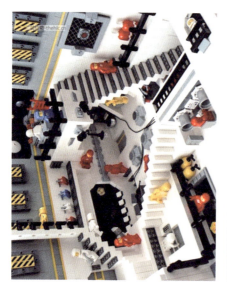
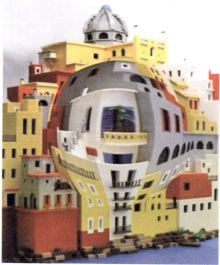

图2-129　在乐高玩具中的应用

图2-130　在镜头中的应用

图2-131　在摄影作品中的应用

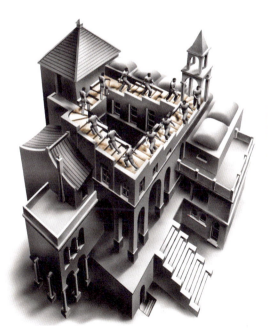

图2-132　在三维场景设计中的应用

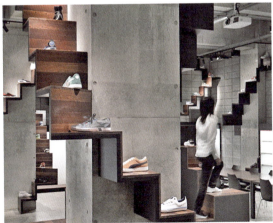

图2-133　在空间展示设计中的应用（1）

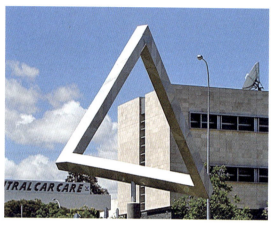

图2-134　在空间展示设计中的应用（2）　　　　图2-135　西班牙粉色建筑群"红墙"

矛盾空间是利用三维图像在二维平面中的表现特征形成视觉上的矛盾错视图像。在平面设计中，矛盾空间违背了正常的透视原理，还造成光影效果的错乱，使图形随着视线的改变呈现出不同的形态关系。它利用了人类视觉对光影的感知，而让人错误地认为展现出的图形就是三维的立体形态。发挥好矛盾空间会让构成作品更加生动有趣。

在矛盾空间创作中，AI则能突破传统设计思维的局限，生成那些仅凭人类想象力难以构思的复杂空间结构。通过模拟不同透视角度和光影效果，AI可以构建出看似合理却又充满矛盾的三维场景，如无限循环的楼梯、不可能的立方体等。这些作品不仅挑战了视觉认知的极限，也激发了受众对空间与现实的深刻思考。

总之，结合AI生成技术的错视与矛盾空间设计将开启一个全新的创意时代。设计师们将拥有更强大的工具来探索视觉艺术的无限可能，创造出更加引人入胜、发人深省的艺术作品。

第四节　技法开拓

一、构想法开发

通过改变造型的构想来开发新的形态，这种态度是至关重要的。一旦想法改变，造型的实践方法必然会随之改变，也必然导致形态的改变。

正投影描述：当一组平行光线（投影线）垂直作用于投影面时，所产生的投影。物体的投影面是二维的，垂直于投影面的物体可能是二维也可能是三维的。

1.投影点

当一个投影为点时，那么形成点投影的最直观的是任意高度的点，第二种可能是垂直于这个点任意长度的线（图2-136）。

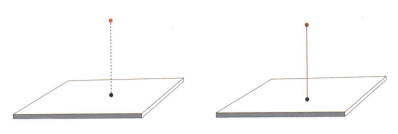

图2-136　正投影：点

2. 投影线

当正投影是一根线的时候，我们可以想象在它之上的形态，第一种有可能是平行于这个投影线的若干平行线，第二种可能是这个投影两个端点垂直线之间的任意连接线，第三种有可能是垂直于这个投影线的一块四边形。

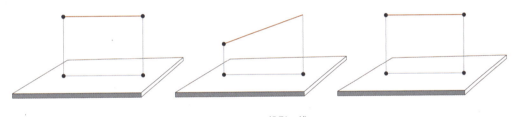

图2-137　正投影：线

3. 投影面

当投影是一个块面的时候，那么它的上方有可能是平行于它的任意高度的面，或者是不平行的倾斜面，甚至是多种形态的面，比如是曲面，也有可能会是体块，如正方体或者长方体，或不规则的六面体（图2-138）。

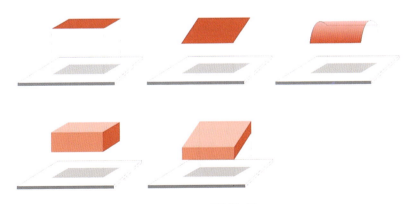

图2-138　正投影：面

在日常学习过程中，要逐步建立由平面向立体转换的空间意识，完成二维到三维的过渡，并在训练中运用造型构筑立体造型空间（图2-139～图2-141）。

图2-139　正投影案例（1）

图2-140　正投影案例（2）

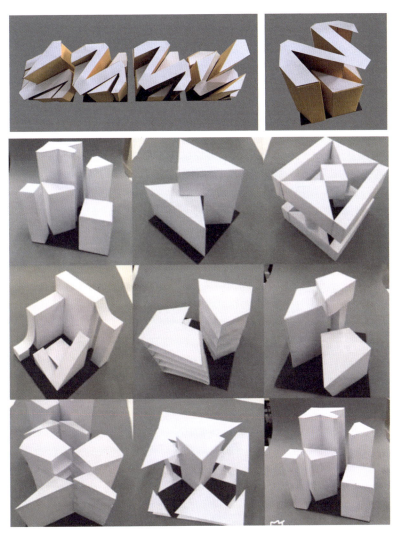

图2-141　正投影案例（3）

二、材料的造型可能性研究

通过材料与用具，把平面构成所用的材料、工具问题做概述，充分掌握材料、工具的特性，通过材料与工具在载体上产生的肌理表现，进一步将可以从中引申出的新造型效果方法加以讨论，从而启发我们固化的造型思维。

1.肌理表现描述

肌理是物体表面的纹理结构，也可以指物体的质感。它是各类纹理相互交叉形成的一种表面凹凸不平的结构纹理，这是人们在表达设计物体表面的特征时心理的一种感受，也是具有表现力的造型要素。不同的材质有不同的物理性，因而也就有不同的肌理形态，如

平滑与粗糙、柔软与坚硬等。

　　肌理的创造或来源于自然，或来源于人工。自然肌理是大自然的产物。人工肌理是人类在认识自然的基础上创造出来的，是美的形式的集中体现，是人们对自然肌理的一种理性的整理。肌理和质感把触觉的感受引入平面的视觉中，因此看到这些图像时会唤起人们的感受。生活中纯粹的平面图形是不存在的，任何形态都是附着在材料上的。肌理和质感把不同材料的组织结构细节展现出来，或者人为地再现这种材料的结构和纹路。肌理偏重于材料纹理，质感更偏重于材料和质量对心理的暗示，如丝绸和钢铁分别给人柔软光滑和冰冷坚硬的感觉。

　　AI能辅助设计师进行跨材料的创新尝试。通过分析不同材料的物理特性与化学性质，AI能够预测材料组合后可能产生的新肌理效果，为设计师提供灵感与方案。这种跨界融合不仅拓宽了肌理表现的可能性，也促进了艺术与科学的深度融合。

2. 材料分类

① 自然材料。自然界是一个取之不尽的材料库。树叶、石头、木材、毛皮、水、冰、泥，等等，每种材料在不同的状态下有着各种变化形态，每个类别里也有上万种具体形态。

② 人工物品材料。自然材料经过加工和处理，形成了丰富的人工物品材料库。同样是泥土，经过燃烧等工艺，变成了陶、瓷。木头可以加工成各种生活用品、建筑材料。不同质地、厚度的纸都会产生质感的变化。

③ 绘画材料。无论哪种绘画形式都要用到特定的材料和工具，宣纸、毛笔、油画颜料、丙烯、炭笔、喷枪都有各自的表现效果。比如绘画中颜料的厚和薄、笔触的缓和急都会使画面产生肌理变化，而笔墨落在宣纸上，亦会产生干、湿、润、枯的质感。

3. 肌理分类

① 以感觉的方式分类，可分为平面性的视觉肌理和有起伏变化的触觉肌理（图2-142）。

图2-142　自然生成的图形肌理

② 以形态面貌的可视性分类，可分为显肌理（可视肌理）和隐肌理（非可视肌理）（图2-143）。

图2-143　自然生成的形体肌理

4.视觉肌理制作

① 拓印法：在凹凸不平的物体表面着色，将纸覆盖其上，然后均匀地挤压，纹样印在纸上便构成肌理效果。

② 绘写法：用笔进行自由绘写或规律绘写。

③ 压印法：将颜料涂在载体上，然后用手或其他工具在载体上进行压印，并做适当的拉动，形成丰富的肌理效果。

④ 流淌法：使颜料在画面中通过自流、干预流动等方法，结合流动速度、流量大小以及颜料的浓度控制，产生特别的肌理画面。

⑤ 喷绘法：将颜料运用工具喷洒在画面上，通过喷洒颗粒的疏密变化、颜色变化，使画面产生艺术的视觉效果。

⑥ 溅滴法：使颜料从较高的位置滴落下来，落到画面上溅开，从而产生效果。

⑦ 拼贴法：将各种材料分割，拼贴组合在一个画面上，使各种材料交叠在一起产生新的肌理效果。

⑧ 熏炙法：使用火焰等热源对纸张等材料进行熏炙，使其表面产生一种自然的纹理。

⑨ 散盐法：将盐撒在潮湿的画面上，干了之后就会得到意外的美的视觉肌理效果。

⑩ 擦刮法：在已有的画面上，用工具在上面进行擦刮，得到意外的肌理效果。

5.触觉肌理制作

① 折叠法：将材料经过折曲的方式做出各种变化，使材料产生凹凸不平的有规律的触感。

② 雕刻法：利用木材、石材、玻璃、泡沫塑料、亚克力等材料，通过人工或机器雕刻或压出一定的纹样。

③ 堆积法：将大量的小颗粒物或线状物在画面上堆积在一起，构成一定的面积，从而使人产生视觉上和触觉上的感受。

④ 镶嵌法：将不同的材料利用面积、数量、色彩、造型的对比进行组合，从而形成差异。

⑤ 塑造法：运用可塑的材料，如石膏、水泥、轻黏土等在物质的表面塑造出一定的肌理触感效果。

⑥ 编织法：使用纤维材料编织成一定的形态，构成肌理效果。

⑦ 粘贴法：将不同面积的材料有目的地黏合在一起，利用材料的叠加产生新的造型和材料结构。

在触觉肌理制作方面，AI技术同样能够发挥重要作用。例如，3D打印技术与AI设计相结合，可以精确控制材料的堆积形态与密度，实现复杂且细腻的触觉体验。AI还能模拟雕刻过程中的力度与角度变化，确保每一次"虚拟雕刻"都能达到预期的触感效果。

AI算法能够分析大量肌理样本，学习不同材料在不同处理手法下所展现出的独特质感与纹理特征。基于这些学习成果，AI能够模拟甚至创造出自然界中罕见或人工难以实现的复杂肌理效果。设计师只需输入基本的创作意图与风格偏好，AI便能自动生成多种肌理设计方案，供设计师选择或进一步调整。

三、平面造型要素的动态构成

1. 点的动态构成

点是平面构成中最基本、最小的元素，具有大小、面积等属性。在动态状态下，点能够显著增强画面的氛围感。

① 移动性：动态的点通过移动吸引观者注意力，引导视线流动，增强画面活力。

② 大小变化：点的大小变化可产生丰富的动态效果，如烟花爆炸时的绚丽景象。

③ 氛围营造：节日海报等设计中，通过点的动态移动营造特定节日氛围（图2-144）。

图2-144　点的氛围营造

2. 线的动态构成

线分为直线与曲线,粗细、长短各异,直接影响观者的空间感知。粗长实线给人近距感,细短虚线则让人产生远距感。

①长短变化:线的长短变化能构建动态美感,展现节奏与韵律。

②秩序与优雅:直线的动态表现充满秩序感,而曲线则给人以优雅流畅的视觉享受。

③粗细变化:线的粗细变化同样能创造动态效果,丰富画面层次感(图2-145)。

3. 面的动态构成

①形成与体量感:面由线的移动或大量线的密集排列形成,填充颜色后形成充实的面,具有显著的体量感。

②面积比例变化:面通过面积大小比例的变化展现丰富的动态效果(图2-146)。

③切分与重组:面的切分与重新组合也是实现动态构成的重要手段。

图2-145 线的粗细变化　　　　　　　　　图2-146 面的比例变化

4. 点、线、面的相互转化与共存

①转化规律:在动态构成中,点、线、面之间可以相互转化,共同作用于画面,丰富其节奏感与表现力。点的移动形成线,线的移动或密集排列形成面,三者亦可共存于同一画面中。

②设计应用:通过点、线、面的相互转化,设计师能够创造出更加生动、富有层次感的动态构成作品。例如,海报设计中,可以运用点的动态移动形成线条,再通过线条的密集排列形成具有视觉冲击力的面,最终构成完整的动态画面(图2-147)。

图2-147 点、线、面的相互转化与共存

思考与练习

传统与现代的交融

⊙ **题目描述：**

请以"传统与现代的交融"为主题，创作一件平面构成作品。通过形态、色彩、纹理等元素的运用，表达传统元素与现代设计理念的结合与碰撞。

⊙ **要求：**

- 元素融合：在作品中巧妙融合传统图案、色彩或构图元素与现代设计理念，展现两者之间的对话与交融。
- 创意表达：鼓励创新，不拘泥于传统形式，通过新颖的构图和表现手法，展现出独特的艺术效果。
- 色彩与纹理：运用丰富的色彩搭配和独特的纹理效果，增强作品的视觉冲击力，突出主题。
- 小组讨论（可选）：可以以小组为单位进行讨论，并最终形成统一的作品，也可以个人独立完成。

⊙ **提交形式：**

- 实体作品：提交一份平面构成设计作品，可以是手绘稿或电子版，要求清晰展示设计理念与成果，尺寸为A4（210mm×297mm）。
- 创作说明：撰写一份500字左右的创意说明，阐述作品的构思过程、元素运用、设计理念及其与主题的关系。
- 展示与点评：在下次课时进行作品展示，由创作者进行简短介绍，并邀请全班参与点评与讨论。

⊙ **思考点：**

- 如何在传统元素中提炼出现代感？
- 如何通过点、线、面基本元素与纹理等手法展现传统与现代的对比与融合？
- 作品如何引发观者对传统文化与现代设计之间关系的思考？

第三章
色彩构成

- 色彩感知与审美素养：培养对色彩的敏感度，提升色彩组合与对比的审美素养，能够运用色彩传达情感与信息。
- 创新思维与实验精神：在色彩构成中勇于尝试新的配色方案，打破传统束缚，培养创新思维与实验精神。
- 团队沟通与交流合作：通过色彩构成项目的实践，增强团队沟通与交流合作。

- 色彩的基本原理：了解色彩的物理属性，掌握色相、明度、纯度等基本概念及色彩混合原理。
- 配色设计方法与技巧：学习色彩对比、混合、调和等原理，掌握不同配色方案的应用技巧。
- 色彩心理与性能特征：了解色彩对人心理的影响，掌握色彩的轻重、前进后退等特征，以便在设计中合理运用色彩。

- 色彩设计与实现能力：能够熟练掌握色彩理论，可以独立进行色彩构成及设计实践。
- 色彩氛围营造能力：具备在不同设计场景中运用色彩营造特定氛围的能力，能够通过色彩的巧妙运用增强设计的视觉冲击力与吸引力。
- 技术与创意的融合能力：在色彩构成设计中，能够将智能化技术手段与创意理念相结合，解决色彩应用中的实际问题，提升设计的整体艺术性与创新性。

第一节 色彩构成概述

一、色彩构成的概念

色彩构成是艺术设计的专业基础课程之一,是色彩设计的基础,是研究色彩的产生及人对色彩的感知和应用的一门学科。它不仅关注于色彩本身如色相、明度、纯度等物理属性,更着眼于色彩间的相互作用关系及其在不同媒介、环境中传达多样化信息的探讨。色彩构成是平面设计、产品设计、服装设计、环境设计等设计领域不可或缺的理论与实践基础,它赋予艺术作品更加丰富多元的设计语言与澎湃的生命力。本章力求通过科学系统地讲解,将学生对于色彩的固有认知,转变为设计师对色彩的精准掌握,提升对色彩的感性认知,增强对色彩的理性判断,为色彩能够在设计各个领域的广泛应用打下坚实的专业基础,从而使学生具备作为一名设计师所应具有的鉴赏、采集、创造、应用色彩之美的基本素养和专业能力。

具体来说,学习色彩构成的主要意义与价值在于:

① 提升艺术审美素养。色彩构成的学习使学生能够从科学的角度认识色彩之美,增强对色彩的敏感度和鉴赏力。如文森特·威廉·凡·高的《星月夜》以其大胆而丰富的蓝色和黄色调,营造出宇宙般的氛围,彰显色彩构成的无限魅力(图3-1)。

图3-1 《星月夜》文森特·威廉·凡·高

② 增强创意表达能力。色彩是设计中最直接的情感表达工具。掌握色彩构成原理,能够帮助学生更准确地运用色彩来传达设计意图。如墨西哥建筑师路易斯·巴拉甘的自宅及工作室,通过丰富的色彩和极致简洁的线条,展现了色彩构成在设计实践中的独特魅力,增强了设计的表现力和感染力(图3-2)。

③ 促进实践能力提升。色彩构成在设计实践中具有广泛的应用价值。无论是平面设

计中的海报、品牌VI设计，还是产品设计中的色彩材质选择，都需要色彩构成原理的指导。如上海恒基旭辉天地将"丹霞红"巧妙地融入购物中心设计中，融合了老上海石库门里弄文化与现代潮流文化，展现色彩构成在商业空间设计中的独特作用（图3-3）。

图3-2　自宅及工作室 路易斯·巴拉甘　　　　图3-3　上海恒基旭辉天地

二、色彩构成的定义及发展史

1.色彩构成的定义

《说文解字》中提到，"构，盖也"，本义为架木造屋。"构成"一词具有组合结构或建构的含义，即有构造、解构、重构之意。色彩构成就是将两个以上的色彩按照一定目的性与形式美法则，进行解构、组合，构筑平衡色彩各要素间的关系，创造出美妙和谐的色彩关系与体验。

"构成"的本质就是从无到有的创造。作为艺术设计的造型基础，"构成"强调创造过程中的方法论，突出创造性思维引导下的设计活动。因此，它是探索过程中的一种手段，不等同于创造的结果。构成在艺术设计中有着重要的意义，它既是艺术设计创作的手法，更是表达设计思维的语言。色彩构成旨在将创造出的某种色彩关系中的各个构成要素，将其形式深入剖析阐释，让学习者发现美学规律及原理。

色彩构成是一种系统地、完整地认识色彩的理论。它能透过事物视觉表面色彩现象还原其基本要素，通过探讨色彩物理、生理和心理等特征，运用对比、调和、混合等手段，达到色彩完美组合的目的，构造美的色彩表现。

2.色彩构成的发展史

构成作为一种造型观念，发轫于20世纪初的欧洲。当时的欧洲是现代主义运动的中心，受构成主义艺术思潮的影响，艺术与设计在造型观念和表现形式上追求结构、秩序的条理性，合乎形态美学规律的逻辑性，充分体现出理性主义的特征。在艺术创作方面，欧洲色彩艺术从传统架上绘画向现代表现色彩转变，经历了印象派、新印象派、后印象派和

抽象派等重要阶段。19世纪，由于光学理论和实践的发展以及摄影技术的日益成熟，一些有关色彩理论的科学论述动摇了传统绘画理念，不少艺术家开始探索新的绘画表现形式。以克劳德·莫奈（Claude Monet，1840—1926年）等为代表的印象派画家，大胆抛弃了古典主义绘画的棕褐色调，采用鲜明的色彩和笔触进行创作（图3-4）；新印象派画家乔治·修拉（Georges Seurat，1859—1891年）等在研究光学和色彩学新理论的基础上，创造了以不计其数的小色点为基本语言的"点彩画法"，代表作有《大碗岛的星期天下午》等（图3-5）。在世界现代设计史当中，对于色彩构成的促进与发展影响最为深远的有以下三个代表性运动。

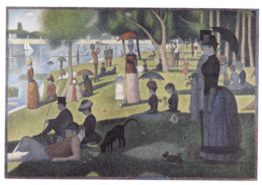

图3-4 《睡莲》克劳德·莫奈　　图3-5 《大碗岛的星期天下午》乔治·修拉

① 俄国"构成主义"。起源于俄国十月革命胜利前后，在一小部分俄国先进知识分子中产生的前卫艺术运动和设计运动。1922年发表了由阿里克塞·甘撰写的《构成主义宣言》。代表人物有卡西米尔·马列维奇、埃尔·利西茨基、瓦西里·康定斯基、弗拉基米尔·塔特林、亚历山大·维斯宁等，代表作品有海报《红楔子攻打白军》（图3-6）、第三国际纪念塔等（图3-7）。

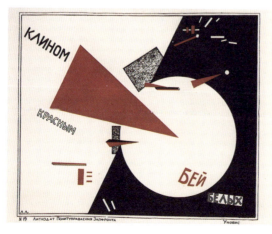
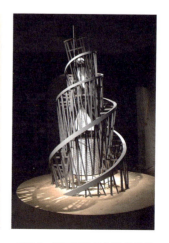

图3-6 《红楔子攻打白军》埃尔·利西茨基　　图3-7 第三国际纪念塔 塔特林

② 荷兰"风格派"。1917—1928年间，荷兰的一些画家、设计师和建筑师组成的一个较为松散的团体，因出版物《风格》杂志而得名。代表人物有特奥·凡·杜斯伯格、里特维尔德等，代表作品有施罗德住宅、红黄蓝系列构图（图3-8）、红蓝椅等（图3-9）。

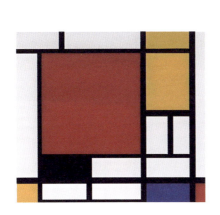
图3-8　红黄蓝系列构图　蒙德里安

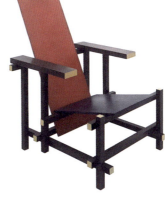
图3-9　红蓝椅　里特维尔德

③ 包豪斯。包豪斯是世界上第一所完全为发展设计教育而建立的学院，它继承和发扬了20世纪初欧洲各国对设计探索与试验的新成果。其中，首次实施了"基础课"教学，奠定了现代设计教育的结构基础。"基础课"即将有关平面和立体机构的研究、材料的研究、色彩的研究三方面独立起来，使视觉教育第一次较为牢固地建立在科学的基础上，促进了色彩构成体系的建立与发展。20世纪80年代，色彩构成最初作为教学手段传入我国，为我国的艺术设计教育做出了重要贡献。

第二节　色彩构成要素和体系

一、色彩构成三要素

色彩的艺术性、表现力和审美情趣是吸引我们深入探索的关键，这种探索始于色彩美感的共鸣，它建立在色彩间对比与和谐的精妙平衡之上。色彩美感的实现，有赖于对色彩审美法则的深刻理解及对色彩三要素的全面掌握。色彩三要素的学习，不仅关乎色彩知识的积累，更是提升色彩感知与运用能力的关键步骤。

色彩体系将色彩划分为无彩色系与有彩色系。无彩色系由黑、白及过渡的灰色构成，仅具明度属性，无色相与纯度特征，展现从明至暗的连续变化。尽管常被误解为"无色"，实则在色彩构成中占据重要地位，与有彩色系相互依存，共同构成完整的色彩体系。有彩色系则全面覆盖了除无彩色系外的所有色彩，其本质由色相、明度、纯度三大要素界定。

色相界定色彩的特定色调；明度衡量色彩的明暗程度，与无彩色系的明度变化相呼应；纯度则反映色彩中单色光的纯净度，影响色彩的饱和度与鲜艳度。此三要素相互作用，塑造了色彩世界的丰富性与多样性。

1.色相

即色彩的相貌，色彩色调变化的倾向叫色相。常见的基本色相有红、橙、黄、绿、青、蓝、紫。在色彩理论中常用色环表示色相系列。光谱两端的红和紫结合起来，使色相系列呈循环的秩序。12色相环按光谱顺序排列为红、橙红、黄橙、黄、黄绿、绿、绿蓝、蓝绿、蓝、蓝紫、紫、红紫。在此基础上更为细致的色相环呈现着微妙而柔和的色相过渡。

2.明度

即色彩的明亮程度，与物体表面色光反射率的物理属性息息相关。反射率越高，色彩对视觉的刺激越强，亮度随之提升，反之则降低。在色彩中白色为最高明度，黑色则为最低，其间不同层次的明暗变化构成明暗阶度。每种色彩均具备特定的明度值，如黄色因高反射率而明度较高，蓝紫色则因低反射率而明度偏低。色彩设计中，通过添加或减少黑、白色，可精确调控色彩的明度。明度在色彩的结构中起着重要的作用，色相与纯度若脱离了明度则无法完整呈现。

3.纯度

即色彩的饱和程度。色相间纯度差异显著，红色以其高纯度展现极致鲜艳，而蓝绿色则相对较低。无彩色系与纯色混合时，将直接导致色彩纯度下降，鲜艳度减弱。每种色相均存在最高纯度状态。

在艺术设计中，色相、明度与纯度三者相辅相成，共同决定色彩的表现力。精确掌握三要素的变化规律，能够创造出丰富多彩的视觉效果，提升作品的艺术价值与视觉吸引力。

二、光与色彩

1.色与光的关系

在漆黑的夜晚，再绚烂的颜色也无法绽放其光芒。色与光相伴相生，光是色产生的原因，色是光被感知的结果。物体受到光线的照射才显示出形状与颜色，眼睛因为有光线作用才能产生视觉，看清四周的景象。

1666年，英国物理学家艾萨克·牛顿（lsaac Newton）进行了著名的"光的色散"实验：将阳光通过三棱镜再投射到白色墙面上，白色的光被分解成红、橙、黄、绿、青、蓝、紫七色彩带。牛顿据此推论：太阳白光由这七种颜色的光混合而成。由此揭示了色彩产生的原因，也使人们建立了"物体所呈现的色彩是光"的概念（图3-10）。

光，在物理学上是一种以电磁波形式存在的辐射能。电磁波具有许多不同的波长和振动频率，一般用"纳米"（nm）表示波长单位。只有波长在380纳米至780纳米之间的电磁波才有色彩，称为可见光。其余波长的电磁波都是人的眼睛看不到的光，称为不可见光（图3-11）。在光谱中不能再分解的色光叫单色光。由单色光混合而成的光叫复色光，自然界的太阳、白炽灯和日光灯发出的光都是复色光。

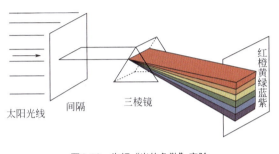

图3-10 牛顿"光的色散"实验

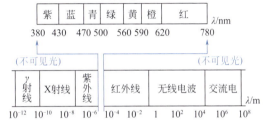

图3-11 可见光与不可见光示意

2. 光源色温

光源，依据成因可分为自然与人工两类。自然光源如太阳，其发光特性受外界环境显著影响，稳定性差。人工光源，如白炽灯、荧光等，则通过技术实现稳定发光。光源的核心差异在于发光物质的不同，导致光谱能量分布各异，进而形成独特光色。色温作为量化光源色彩特性的关键指标，以开尔文（K）为单位，以下是常见的几种光源的色温（表3-1）。

表 3-1 常见的几种光源的色温

光源	色温 /K
晴天室外光	13000
全阴天室外光	6500
45度斜射日光	4800
昼光色、荧光灯	6500

3. 光的显色性

色彩辨识在不同光源环境下呈现出显著差异。例如，荧光灯虽模拟日光效果，但其缺乏特定波长的单色光，导致色彩再现与日光下所见截然不同，此即光源显色性变异的体现。日光作为自然基准光源，其色彩呈现最为真实准确。相比之下，人工光源如荧光灯、白炽灯等，在色彩再现上往往存在偏差。因此，以日光为参照，评估各类人工光源准确再现物体色彩能力的强弱，即光源的显色性，用于衡量物体在不同光源下色彩失真的程度。显色性对于视觉感知中物体色彩的真实再现至关重要，是光源性能评价不可或缺的一环。

三、三原色、间色、补色

1. 三原色

18世纪初，物理学家大卫·鲁伯特确立了颜料三原色（红、黄、蓝）作为色彩的基础，这一理论随后被法国染料学家希弗的实验所证实。然而，在视觉生理学领域，色彩认知的探讨指向了不同的维度。英国生理学家托马斯·扬首先提出视觉神经存在感红、感绿、感蓝三种基本类型的假说，揭示了色彩感知的生理基础。德国生理学家赫尔曼·赫姆霍尔茨进而深化这一理论，指出视网膜上特定的三种神经细胞分别对应红、绿、蓝光的敏感性，它们的兴奋程度决定了我们感知到的色彩。这一发现形成了"扬-赫姆霍尔茨学说"或"三色学说"，明确了色光三原色（红、绿、蓝）与颜料三原色（红、黄、蓝）的根本区别（图3-12）。

2. 间色

三原色任意两种原色等量调配所得的颜色称为间色（图3-13）。如红色与黄色调配出橙色，红色与蓝色调配出紫色，黄色与蓝色调配出绿色。间色的生成受原色混合比例影响，三原色不等量混合时，随着比例接近，可趋近黑色。比例的变化直接导致间色色调的丰富变化。

3. 补色

颜料的补色关系与色光不同，凡两种色光相加呈现白光，颜料相混呈现灰黑色，这两种色光或这两种颜料色即互为补色。补色是指色轮上那些呈180°角的色彩，如蓝色和橙色、红色和绿色、黄色和紫色等色彩都互为补色（图3-14）。互补色对比度十分强烈，在色彩饱和度很高的情况下，能创造出十分震撼的视觉效果。艺术设计常用混色的补色来提高或减弱色彩的鲜艳程度。

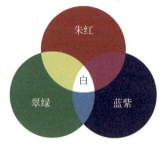

色光三原色

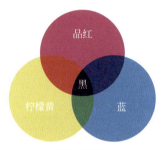

颜料三原色

图3-12　色光三原色与色料三原色

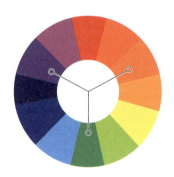

图3-13　间色

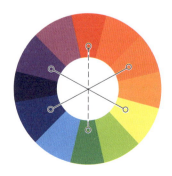

图3-14　补色

四、色彩表示法

在色彩体系形成之初，色彩表示方法简单地将太阳七色光概括为六色，并把它们首尾相接，变成六色色环，在相邻的色彩之间加入间色变成十二色色环。红、黄、蓝三原色位于一个正等边三角形的三个角所指处；而橙、绿、紫也正处于一个倒等边三角形的三个角所指处。牛顿色相环的三原色中任何一种原色都是其他两种原色之间的补色（图3-15）。

五、色彩体系

色彩不仅是视觉艺术的基本元素，也是文化表达的重要工具。从Pantone的精确色彩匹配到中国色体系的文化象征，不同的色彩体系揭示了人类对色彩认知、使用和表达的多样性。目前全球几种主要的色彩体系包括Pantone色彩体系、德国奥斯特瓦尔德色彩体系、瑞典自然颜色系统（NCS）色彩体系、美国孟塞尔（Munsell）色彩体系、日本PCCS色彩体系及中国COLOR色彩体系。这里对上述六大色彩体系做简要论述。

1. Pantone色彩体系

Pantone色彩体系作为一种国际上广泛认可的色彩标准，以其广泛的色彩范围和行业标准的精确色彩匹配而著称（图3-16）。其能够提供跨领域、跨地区的色彩一致性，这一体系通过特定编号的方式来标识色彩，确保设计师和生产商在全球任何地方都能精确地复现和匹配特定的色彩，为色彩提供了一个全球认可的标准，使得色彩的沟通和匹配变得无比简便和精确。它广泛应用于图形设计、时尚设计和工业设计等领域，每年Pantone都会发布当年流行色与年度代表色，引领设计领域色彩时尚趋势（图3-17）。

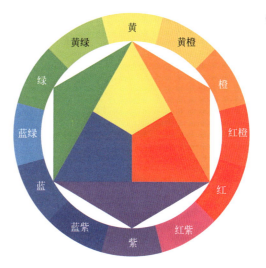

图3-15　牛顿色相环

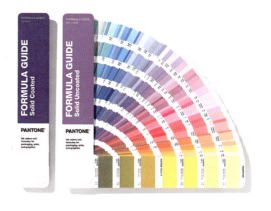

图3-16　Pantone色卡

图3-17　2024年Pantone年度代表色"柔和桃"

2. 德国奥斯特瓦尔德色彩体系

奥斯特瓦尔德（简称奥氏）色彩体系由德国化学家威廉·奥斯特瓦尔德（Wilhelm Ostwald）于1920年左右发表，主要依据是画家用颜料来调色的办法：用饱和度最高的单色颜料，依次添加白色和黑色，形成不同明度、纯度的等色相三角形（图3-18）。这种通过色相圈的方式组织色彩，是色彩科学化早期的尝试之一。该体系基于色相、明度和纯度的分类方法，强调色彩之间的关系，尤其是对比色的概念，为理解色彩提供了科学的方法论。

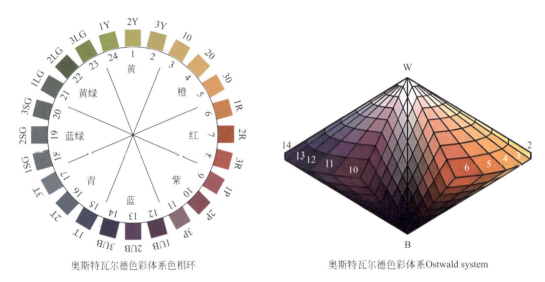

奥斯特瓦尔德色彩体系色相环　　　　　奥斯特瓦尔德色彩体系Ostwald system

图3-18　奥斯特瓦尔德颜色体系示意图

3. 瑞典自然颜色系统（NCS）色彩体系

自然颜色系统NCS（Natural color system）色彩体系（图3-19）由瑞典斯堪的纳维亚颜色研究所于1981年提出，其独特之处在于基于人的视觉感知来定义色彩。将白、黑、黄、红、蓝、绿6种色彩作为纯色或原色，根据各色彩与黄、红、蓝、绿4种彩色原色的

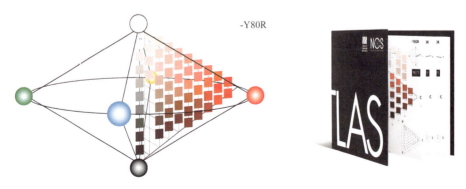

图3-19　自然颜色系统（NCS）色彩体系

相似程度，以及与白和黑非彩色原色的相似程度，将其描述为与6个基本色彩之间的关系，强调的是色彩的视觉感知，而非色彩的印刷或生产过程，使其在色彩设计和教育领域应用广泛。

4. 美国孟塞尔（Munsell）色彩体系

孟塞尔色彩体系于1905年推出，通过色相、明度和纯度三个维度来组织色彩，给出了客观亮度因数与人眼明度值的非线性关系，不同色相的高纯度颜色有着不同的明度，是一种更符合人眼视觉效果，均匀分布色彩空间的表示方法。这一系统的三维色彩空间模型（图3-20），使得色彩的描述、匹配和沟通变得更加精确和系统，因为

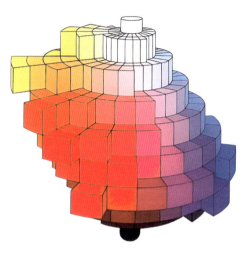

图3-20　孟塞尔（Munsell）色彩体系

孟塞尔色彩体系创立较早，体系更符合视觉效果，成为色彩研究领域比较常用的色彩体系，广泛应用于艺术、设计和科学研究中，也是本章后续色彩配色设计学习中主要探讨的体系。

5. 日本PCCS色彩体系

PCCS（Practical Color Coordinate System）色彩体系（图3-21）是日本色彩研究所发表的，简称日本色研所配色体系。该体系将色相划分为24个等级，明度为18个等级，纯度为9个等级，色相和明度基本原理和孟塞尔体系原理相近，只是为了引入三角形色彩调和理论把各色相的纯度硬性规定为统一级别并规定了虚拟的最高纯度。PCCS将色彩的三要素关系综合成色相与色调两种观念来构成色调系列，主要是以色彩"调和"为目的，便于色彩的各种搭配。

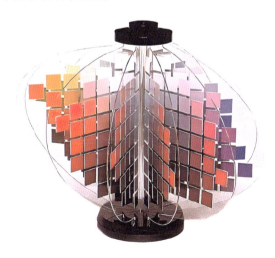 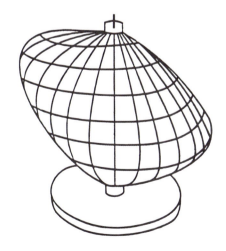

图3-21　PCCS色彩体系

6. 中国COLORO色彩体系

COLORO色彩体系是中国应用色彩体系，以人眼观察的方式编译色彩，将色彩三要素根据视觉等色差原理分级。整个体系由160个色相、100个明度等级（0～99）、100个纯度等级（0～99）构成，三者构建了一个160万色编译可能性的色立体模型（图3-22），能满足几乎所有的创意及市场需求。同时，COLORO色彩体系所有色相可以按明度及纯度分为高、中、低三个层级，两者结合构成COLORO独特的九色域模型（图3-23）。

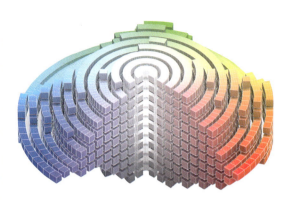

图3-22　COLORO色立体模型

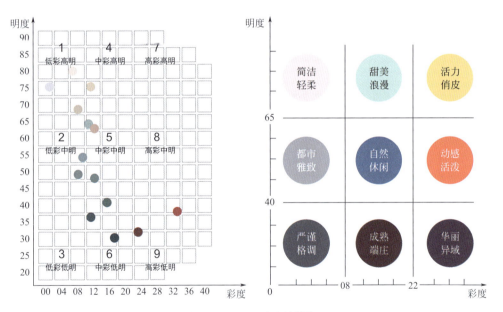

图3-23　COLORO九色域模型

第三节　色立体配色设计

一、色立体基本结构

1. 色立体

在上节探讨色彩体系时，我们提到了孟塞尔色彩体系。将色彩三要素加以系统地组

织,制定各种标准色标,并标出符号,作为物体色的比较标准,就产生了色立体。具体来说就是把不同明度的黑、白、灰按上白、下黑、中间为不同明度的灰,等差秩序排列起来,可以构成明度序列;把不同色相的高纯度色彩按红、橙、黄、绿、蓝、紫、紫红等差环起来构成色相环;把每个色相中不同纯度的色彩,外面为纯色,向内纯度降低,按等差纯度排列起来,可得各色相的纯度序列(图3-24)。色立体就像是一部色彩大词典,色相秩序、明度秩序和纯度秩序都组织得非常严密,表明色彩的分类、对比、调和的一些规律,具有系统化、标准化、实用化等特点,方便色彩的识别、研究和应用。

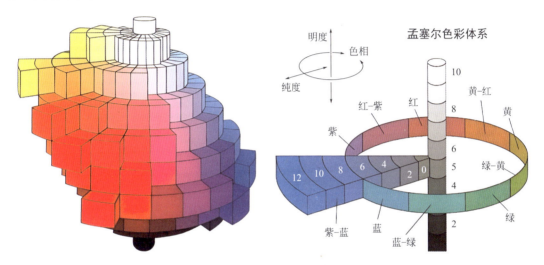

图3-24　孟塞尔色立体示意图

2.色彩对比

色彩对比是构建视觉层次与情感表达的重要手段,涉及两种以上色彩在空间或时间上的相互比较,以展现显著差异。理想的色彩关系在于调和与对比的微妙平衡,既在对比中寻求和谐,又在和谐中展现对比的张力。

(1)同时对比

同时对比指在同一视觉域内,不同色彩即时相互作用产生的色彩效应,强化色彩间的感知差异。此现象中,色彩间相互作用显著,如亮暗对比增强明暗感,灰艳并置凸显色彩纯度,冷暖并置加剧冷暖感知。即使补色未实际出现,视觉系统自动补偿,也产生强烈的对比感。

(2)继时对比(连续对比)

继时对比描述的是先后观看色彩间产生的视觉残留与感知调整,涉及色彩记忆的连续影响。此对比形式中,前一色彩印象影响后续色彩感知,视觉系统倾向于将补色属性叠加于后续色彩,产生视觉残像。它综合了色彩物理属性(明度、色相、纯度)与构图元素(面积、形状、位置)的对比,以及色彩对心理刺激的差异,构成复杂而富有层次的色彩体验。

二、色立体中心轴配色设计

指色彩的明度对比。色立体中心轴具有强烈的色彩明度变化与层次感，是拉开色彩层次，提高色彩亮度，增加色彩稳定感的重要因素，能充分展现出色彩的立体感和空间感。明度对比关系一方面是色彩自身的明度对比关系，另一方面是混入了黑、白后产生的明度对比关系，也就是所谓的彩色明度对比和无彩色明度对比。可以选择任一单色通过加黑、加白，调制出渐变分明的明度列。色立体中心轴是根据孟塞尔色立体，从黑到白等差分9个阶段而形成的。每一个阶段为明度一度，这个明度列即为明度标尺（图3-25）。

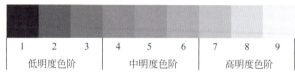

图3-25　明度9大色阶

在色立体中心轴明度九大色阶基础上，不同明度的色阶可以划分出低中高三种明度基调，不同的明度基调产生的画面感受与特点也各有不同。

高调（1～3色阶）：具有柔软、轻快、纯洁、淡雅之感；

中调（4～6色阶）：具有柔和、含蓄、稳重、明晰之感；

低调（7～9色阶）：具有朴素、浑厚、沉重、低沉之感。

在对比强度方面，色彩间明度差别的大小决定着明度对比的强弱。3个色阶以内的对比为弱对比，又称短调；3～5个色阶之间的对比为中对比，又称中调；5个色阶以外的对比称为强对比，又称长调。对比的强弱，既受主色与搭配色之间的影响，也包括搭配色与搭配色之间的差异。

将不同明度基调与不同强度对比进行组合，就可以得到各具特色的高长调、高中调、高短调，中长调、中中调、中短调，低长调、低中调、低短调9种不同明度的对比关系和对比效果（图3-26）。

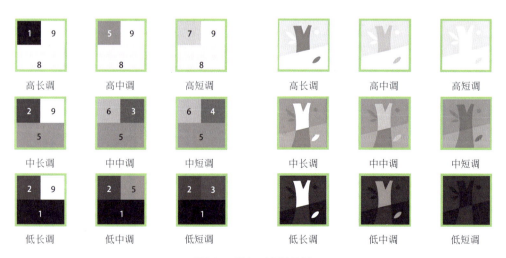

图3-26　明度9大调及示例

三、色立体横断面配色设计

色立体横断面上由于色相之间的差异形成的色彩对比，称为色相对比。在色彩学中通常是以24色色相环作为色相对比的研究依据，色相对比的强弱，是由色相在色相环上距离远近和产生的夹角决定的。每种色相均可作为基准，与其余色相构建出多种对比层次：同类色相的微妙差异、类似色相的温润过渡、邻近色相的亲切对比、中差色相的鲜明区分、对比色相的强烈反差、互补色相的极致对比。这些对比关系不仅能丰富色彩的表现力，还深刻影响着设计作品的情感传达与视觉力量。

1. 同类色相对比

色相环上间隔15°左右的色彩之间的对比，它常用来表现雅致、含蓄、单纯的视觉情感（图3-27）。

2. 邻近色相对比

色相环上间隔30°左右的色彩之间的对比，色相差别较小，属于色相弱对比。画面色调统一、和谐（图3-28）。

3. 类似色相对比

色相相隔60°左右（不超过90°）的对比，属于色相中对比。显得丰满、活泼，既保持了随和、统一的优点（图3-29）。

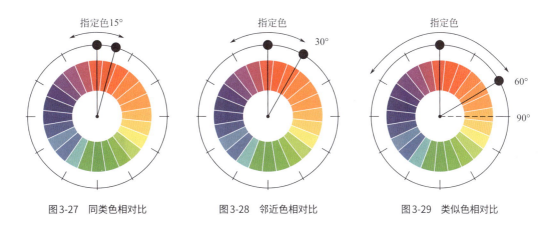

图3-27 同类色相对比　　图3-28 邻近色相对比　　图3-29 类似色相对比

4. 中差色相对比

色相环上间隔90°左右的色彩之间的对比，属于色相中对比。色彩的差异画面显得色彩丰富，易于做到调和统一（图3-30）。

5. 对比色相对比

色相环上间隔120°左右的色彩之间的对比，属于色相强对比。画面色彩丰富，色彩对比强烈，能凸显各自的色相感而产生更丰富、更鲜明的视觉效果（图3-31）。

6.互补色相对比

色相环上间隔180°左右的色彩之间的对比,色相差别最为强烈,属于最强色相对比,画面对比最丰富、强烈、刺激(图3-32)。

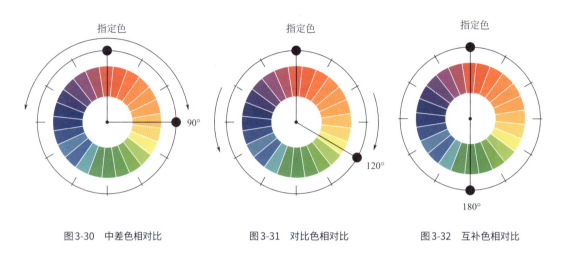

图3-30 中差色相对比　　图3-31 对比色相对比　　图3-32 互补色相对比

画面不同的色相对比见图3-33。

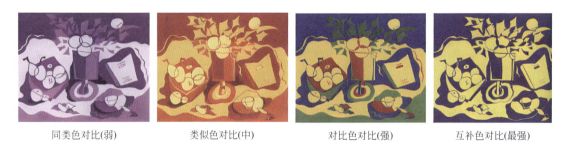

同类色对比(弱)　　类似色对比(中)　　对比色对比(强)　　互补色对比(最强)

图3-33 画面不同的色相对比

四、色立体纵断面配色设计

色立体纵断面配色指的是由于纯度不同而形成的色彩对比效果,称为纯度对比。在色彩设计中,纯度对比是决定色调感觉华丽、高雅、古朴、粗俗、含蓄与否的关键。现实中的自然色彩和应用色彩大都为不同程度含灰的非纯色,每一色相在纯度上的微妙变化都会使一个颜色产生新的相貌和情调。只用高纯度的色彩堆积在画面上,会给人一种刺激和烦躁的感觉;反之全是灰色,缺少适当纯色来对比,画面又容易显得单调和沉闷。只有懂得和善于运用纯度对比作用,才会使画面产生既响亮、活泼又含蓄的色彩效果,做到灰而不闷、艳而不躁。

在色立体构成当中,纯度与明度的中轴线,是一种垂直连接的状态。明度序列由0阶

黑色、10阶白色，中间1～9阶由不同明度的灰色构成纵向排序。纯度由外面的鲜艳色、里面的含灰色构成横向排列（图3-34）。

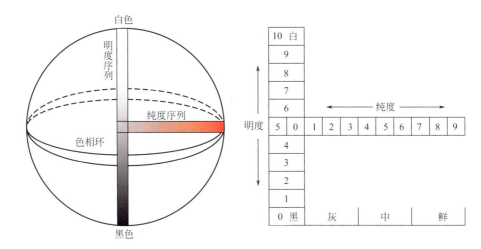

图3-34 色立体中的纯度变化

纯度对比也是由纯度基调和对比强度两个方面决定的。在纯度基调方面，以玫红色举例，将100%的玫红与和它等明度的灰色相混合，按等量比例不断增加灰色，直至完全的中性灰，就可获得玫红色从灰至纯色的11个纯度变化色阶。在满足主色调面积占70%的前提下，0～3色阶为灰调、4～7为中调、8～10为鲜调（图3-35）。

鲜调：为高纯度，有积极、强烈、冲动、快乐、活泼的性格意味。

中调：为中纯度，有稳定、文雅、可靠、中庸的性格意味。

灰调（浊调）：为低纯度，有平淡、自然、简朴、消极、陈旧的性格意味。

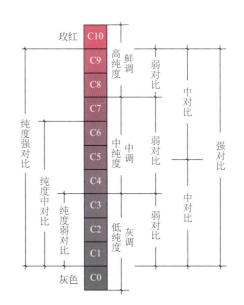

图3-35 色彩纯度对比变化色阶

在对比强度方面，色彩之间纯度差的大小决定着纯度对比的强弱，分为弱、中、强三种强度。纯度色阶差在3级以内为弱对比。弱对比色彩关系微弱，视觉效果模糊，易出现含糊、脏灰等视觉效果。纯度色阶差在4～6级之间为中对比。中对比色彩的个性鲜明，柔和适度。纯度色阶差在7级以上为强对比。强对比效果鲜明，色彩鲜艳活泼。

将上述不同纯度基调与不同强弱程度的对比进行组合，就可以得到各具特色的鲜强对

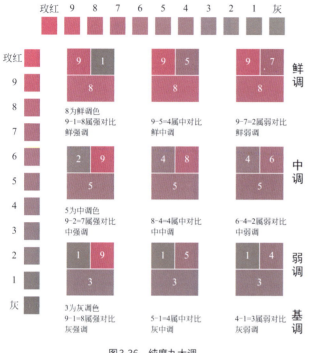

图3-36 纯度九大调

比、鲜中对比、鲜弱对比，中强对比、中中对比、中弱对比，灰强对比、灰中对比、灰弱对比9种不同纯度的对比关系和对比效果（图3-36）。

色彩纯度变化，能够产生丰富多变的视觉效果，通过前面关于色彩理论的学习，我们能整理出几种降低色彩纯度的方法。

① 混入无彩色。即在纯色中混合黑、白、灰色，如纯色加黑色，明度降低，纯度降低；纯色加白色，明度提高，纯度降低；纯色加同明度的灰色，明度不变，纯度降低。掺入灰色会使色彩或多或少地变得暗淡和中性化。

② 混入纯色的补色。在纯色中，加入对应色相的互补色，可以使明度基本不变，色彩纯度降低。

③ 混入其他色。纯色加同明度的对比色，明度基本不变，纯度降低；纯色加同明度的另一色，明度基本不变，纯度降低。

五、其他配色设计

1.冷暖对比

由于色彩感觉的冷暖差别而形成的色彩对比，称为冷暖对比。以冷色为主可构成冷色基调，以暖色为主可构成暖色基调。

冷色基调：寒冷、清爽、理智、流动感、空间感等；

暖色基调：希望、热情、喜庆、浓郁、阳光感、迫近感。

在色彩构成设计中，当画面中冷暖色的面积及纯度相等时，画面的冷暖对比较直接、强烈，但画面效果容易生硬、单调。可以降低它们的纯度或明度，以及它们相互融合形成新的灰色来调整画面的色调感，丰富作品的层次与厚度。也可以根据色调的需要，让其中一方在画面中占有较大面积的比例，可以起到调节画面冷暖关系的作用。

2.面积对比

面积对比是指各种色彩在画面中所占面积比例多少而引起相应的明度、色相、纯度、冷暖的对比，主要是色彩面积大小和多少的对比关系。两种颜色以相等的面积比例组成画

面时，这两种色的冲突达到了顶峰。在色彩属性不变的情况下，随着面积的增大，对视觉的刺激力量加强，反之则减弱（图3-37）。

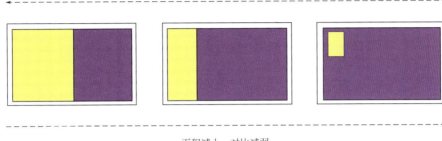

图3-37 面积对比

3.形态对比

形状不同也会引起不同强度的色彩对比，形状越集中、简单，色彩间的冲突力越大，对比效果越强；形状越分散、复杂，色彩间的冲突力越分散，对比效果越弱（图3-38）。

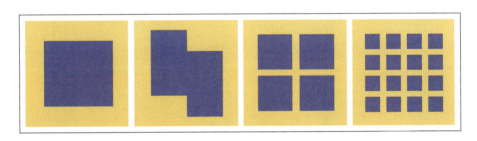

图3-38 形态对比

4.位置对比

色彩对比强度直接受色彩布局位置的影响，涵盖垂直、水平、远距、邻近、接触、切入及包围等空间关系。在固定其他色彩因素下，色彩间距离决定对比强弱：远则弱，近则强；直接接触增强对比，切入则更为显著；包围关系则将对比推向极致。

5.肌理对比

肌理，作为物体表面的固有纹理或人工构造的视觉特征，直接关联于材料对光线的吸收与反射特性，塑造出独特的视觉效果。在色彩构成中，肌理成为不可或缺的创意元素，通过多样化的颜料（水粉、油画、丙烯等）、工具（毛笔、喷笔、丝网等）及技术手法实现精准表达。光滑肌理（如金属、玻璃）以其高反射性削弱色彩固有色，赋予冷艳光泽；而粗糙肌理（如地毯、毛衣）则因表面微观不平导致的光散射与吸收，使色彩趋于暗饱和，增强视觉厚重与真实触感（图3-39）。

图3-39 肌理对比

第四节 色彩心理

一、色彩生理作用

在人类的感知体系中,视知觉作为认识、情感与行为的重要先导,承载着约80%的信息输入。色彩,作为视觉刺激的因素之一,其引发的心理感受与判断,构成了色彩的初级心理反应。这一反应根植于人的本能,是所有具备正常视力者的普遍且客观的生理反应,不受个人意志的左右。色彩之于人类,不仅仅是视觉的呈现,更是蕴含生命力的存在。其振幅与波长的微妙差异,在视觉接触的瞬间,触发大脑神经对色彩信号的接收与处理,进而对人的生理健康与个性发展产生深远的影响,在人类生活中扮演着举足轻重的角色。随着研究的深入,学界已针对色彩对人体生理及心理的效应展开了广泛而深入的研究。

研究表明,不同的色彩给予人体的刺激与感受也各不相同。厘清色彩对人体的不同影响,可以利用色彩进行有效的正向干预。常见色彩的生理作用见表3-2。

表3-2 常见色彩的生理作用

白色	有助于加速新陈代谢,促进体内药物与化学成分的转化,还能增强个体的自我保护意识。其缓解疼痛的特性,使得白色成为医院病房与诊室的主流色调
红色	是可见光中波长最长、能量最低的颜色,具有醒目的特点,并常被视为激励的象征。婴儿最初能感知的光线便是红光,它往往能吸引注意力并激发活力
粉色	能营造出一种轻松温馨的氛围,广泛应用于家居设计中。妇产医院也常采用粉色,以帮助孕妇放松心情,促进顺利生产
橙色	能增强免疫力与脉动力,对治疗消化系统疾病有辅助作用,因此在餐厅等餐饮场所中尤为常见

续表

黄色	以其高反光性和醒目特点，在品牌标志设计中占据重要地位，如麦当劳、宜家的标志。黄色不仅能激励人心，增强活力，还因其明亮度高而使其他颜色相形见绌
蓝色	具有降温冷却的视觉效果，能减轻多种疾病症状，如肿瘤、痉挛和呼吸系统疾病，对发热和感染也有一定缓解作用。在治疗痢疾、哮喘、高血压和皮肤病方面，蓝色同样展现出其独特功效。此外，蓝色的催眠作用使其可用于镇痛、止血和治疗烫伤
绿色	是自然界中最常见的颜色，没有明显的冷暖倾向，被视为治愈之色。它不仅能有效缓解视觉疲劳，还能消除神经紧张，改善心脏功能。蓝绿色光更具有复位受刺激神经系统的作用
紫色	给人一种神秘而低调的感觉，其中蓝紫色光具有抑制食欲、杀菌和净化的作用，在设计中也有着独特的应用价值

二、色彩心理因素

1. 色彩心理与年龄有关

实验心理学研究表明，人的年龄变化伴随着生理结构的调整，色彩所带来的心理效应亦随之改变。随着年龄的增长，色彩偏好逐渐从鲜艳多彩转向更为复杂的复色，并趋向于黑色。这一转变意味着，随着个体走向成熟，其对色彩的偏好也呈现出更为成熟的倾向。

2. 色彩心理与职业有关

通常情况下，体力劳动者喜爱鲜艳色彩，而脑力劳动者喜爱调和色彩；农牧区居民喜爱极为鲜艳的、成补色关系的强烈色彩，高级知识分子则喜爱复色、淡色、黑色等色彩。

3. 色彩心理与社会心理有关

不同时期社会制度、意识形态与生活方式等差异，导致人们的审美意识和感受呈现多样性。特定时期的色彩审美心理深受社会心理的影响，如前面提到的"流行色""年度代表色"的概念，正是社会心理与时代潮流相互作用的产物，反映了当下的审美倾向与风尚。

同时，由于人类生理构造和生活环境等方面存在着共性，一些情况下，在色彩的心理方面，也存在着共同的感情，如色彩的冷暖感、轻重感、空间感等。

三、色彩性能

1. 色彩的冷暖

色彩本身并没有冷暖，色彩冷暖感觉也不在色彩三要素之中，但色彩的冷暖感觉在色彩组合当中的作用却不容忽视。色彩冷暖的产生，主要来自人的内心感受和生活体验。看到阳光或火光时人会感到温暖；站在雪地上或阴影里，人会感到寒冷。这些经验会促使人

看到红色、橙色和黄色时，就会具有温暖感，看到蓝色、蓝紫色和蓝绿色时，就会产生寒冷感。这种不同色彩的冷暖感觉，几乎是不以人的意志转移的一种自然联想。

冷暖对比是相对，把绿色放在黄绿色中，绿色成为冷色，把绿色放在蓝色中，它就发暖了。到达冷暖两极——蓝色和橙色，则形成冷暖的最强对比。

2.色彩的前进与后退

色彩的前进与后退感，与眼睛接受光线刺激的程度密切相关。光线强时，眼睛受到的刺激大，产生耀眼、膨胀、前进的感知；反之，光线弱则带来灰暗、模糊、收缩、后退的感受。这种光亮感由色彩的反射光线决定，亮色如白、黄等，反射光线强，使人感觉前进；暗色如黑、紫等，反射光线弱，给人以后退之感。

在色彩学中，暖色常被称为前进色，冷色则被称为后退色。在相同明度条件下，色彩的纯度越高，越显得靠前；纯度越低，则越趋向后。色彩的前进与后退还与背景色紧密相关，如在黑色背景下，明亮色彩呈现前进趋势，反之深色则在浅色背景下显得突出。一般而言，互补色关系展现出最为强烈的进退感对比（图3-40）。

图3-40　色彩的前进与后退

3.色彩的轻与重

仰望蔚蓝天空飘浮的朵朵白云，虽离我们很远，但总给我们以轻巧柔软之感。色彩的轻重感是物体色与视觉经验作用于人心理的结果，主要与明度有关。明度高的比明度低的感觉轻；明度相同时，纯度低的比纯度高的感觉轻；就色相来说，冷色轻，暖色重。源于生活及密度的经验，浅色给人以轻巧的印象，如快递行业为了让快递看起来轻一些，所以选用了浅褐色纸板来做运输包装；深色则给人一种结实沉重的感觉，如保险箱经常使用黑色。可以让保险箱看起来更"保险"。此外，色彩的轻重还与色彩表面的质地感觉有关，表面光滑的色彩显得轻，表面毛糙的色则显得重（图3-41）。

图3-41　生活中色彩的轻与重

4.色彩的软硬

色彩的特定属性能够影响其质感表现。高明度与低纯度的色彩组合往往给人以柔软之感，而低明度与高纯度的色彩则传达出坚硬的气质。黑白色彩常被感知为坚硬，灰色则相对显得柔和。暖色调倾向于营造柔和氛围，冷色调则给人以坚硬感受。

5.色彩的通感

人的感觉器官是个有机的整体，任一感官受到刺激后，都会带动其他感觉系统的反应，这种伴随性感觉在心理学上称为"联觉"或"通感"，这同样适用于色彩。味觉、听觉、嗅觉与色彩产生一定的对应联想，是人们长期生活、社会经验积累的结果。不同地区和民族因生活习惯、文化背景、自然环境的不同，形成各自的联想特点和特色。

（1）色彩的味觉

不同色彩能引起不同的味觉遐想。看到绿色有的人会想起青柠，那么绿色就会产生酸的味觉；看到黄色，有人会想起香蕉，黄色就会产生甜的味觉；看到褐色，有的人会想起咖啡，褐色就会产生苦的味觉；看到红色，有的人会想起红辣椒，红色就会产生辣的味觉（图3-42）。

图3-42　色彩的味觉

（2）色彩的音乐感

将音乐的七个音阶与七种颜色联系起来，强烈的色彩如亮黄色、鲜红色，对应尖锐、高亢的音乐感；而暗浊的色彩如深蓝色、深灰色等，则有低沉、浑厚的音乐感。色彩明度的高低和声音高低的关系，也容易被人们感受到。

（3）色彩的嗅觉

色彩与嗅觉的关系大致与味觉相同，大多源于生活经验的联想，如从花色联想到花香。心理学研究表明红、黄、橙等暖色系容易使人感到有香味；深褐色容易让人联想到烧焦了的食物，感到有烤焦的糊味。

除了上述关于色彩的性能之外，色彩的冷暖、纯灰、明暗的变化还能反映出兴奋与沉静、华丽与朴素、明快与忧郁等性能。

四、色彩联想与象征

由于某人或某种事物而想起其他相关的人或事物或由某一概念而引起其他相关的概念，这就是联想。联想赋予了人们创造力，善于联想是一个好的习惯。联想来自于生活，色彩的联想也不例外，而且是很有趣味的。商家往往会根据不同的商品和不同的消费者设置不同的颜色：女性的化妆品包装往往是粉嫩清新的颜色，处理紧急事务的救援人员的服装一般是鲜艳的纯度高的暖色调……这些都是生活中的利用色彩的联想的例子。

无论是有彩色还是无彩色，在人们的心里都会引起联想，当然这种联想对每个人来说都是不一样的，因为使用和欣赏这些色彩的人自身的年龄、性格、生活阅历、情感体

红色
联想：火、血液、太阳、花卉、红旗等。
象征：热烈、喜庆、温暖、活力、热情等。

橙色
联想：柑橘、晚霞、灯光、果汁等。
象征：快乐、健康、自信、奔放、甜美、温情等。

黄色
联想：柠檬、香蕉、向日葵、玉米等。
象征：光明、希望、权威、高贵、爽朗等。

蓝色
联想：大海、天空、水、宇宙等。
象征：安宁、平静、理智、沉重、忧郁等。

绿色
联想：植物、绿色信号灯、草坪等。
象征：生命、和平、年轻、安全、平静、春天、成长等。

紫色
联想：葡萄、茄子、丁香花、紫罗兰等。
象征：优越、高贵、奢华等。

白色
联想：白云、雪、白墙、婚纱、白兔等。
象征：明亮、神圣、纯真、高尚、光明等。

灰色
联想：树皮、乌云、水泥、油漆等。
象征：谦逊、成熟、稳重等。

黑色
联想：夜晚、墨、炭、煤、黑卡纸等。
象征：严肃、刚健、重量感、坚实等。

图3-43 常见的色彩产生的联想与象征意义

验都不相同。但是人们对于色彩的联想还是有一些共同的认识的，具有一定典型性。

色彩的联想有具象和抽象两种。

① 具象联想：人们看到某种色彩后，会联想到自然界、生活中某些相关的事物。

② 抽象联想：人们看到某种色彩后，会联想到理智、高贵等某些抽象概念。

一般来说，儿童多具有具象联想，成年人较多抽象联想。以下是人们一般会对常见的色彩产生的联想与象征意义（图3-43）。

色彩的联想与象征意义受年龄、性别、国籍、教育水平、文化历史、风俗、职业等个体因素差异影响，导致人们存在感性认知差异，因此，形成了既具共性又具差异性的色彩联想与象征体系。以白色为例，普遍认知中它代表纯洁；中国文化中白色与纯粹、和平相联系，同时也象征着死亡与哀悼，在特定场合需避免使用白色；日本与中国虽同属亚洲文化圈，但日本文化中白色被赋予献身、胜利、吉祥的内涵，结婚时需身穿白色婚服举行仪式。此现象表明，即便在同一地域内，同一种颜色所承载的联想与象征意义亦展现出共性与差异性的双重特征。

五、色彩错视

色彩错视，作为一种视觉现象，涉及个体对现实事物特征（包括色彩、比例、形状等）的错误感知。该现象的发生，必然以对比对象的存在为前提，这些对比对象可以是同一主题下的不同色彩、周遭环境，或任何其他客观实体。色彩错视的成因复杂多样，受多种因素影响，如人的视觉机制、心理状态等。

1.明度错视

在艺术创作中，若想强化黑色调的表现，单纯加深黑色并无裨益。然而，若于黑色旁边留白，则能显著增强黑色的深沉感。若将宜家家居广告牌上的黄色字体置于白色背景上时，其醒目程度相较于原设计有所减弱。这些都属于明度错视的具体体现（图3-44）。

图3-44　明度错视

2.色相错视

色环上的颜色，两种或者多种颜色放在一起比较，人的视觉感受就会发现颜色色相上的错视。例如同样一块橙色，放在红色的底色上，橙色的色相看起来会更加偏黄；而放在柠檬黄底色上，橙色的色相看起来会更加红（图3-45）。

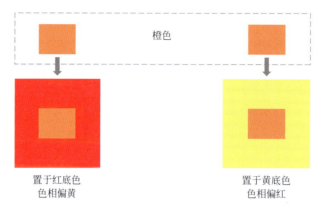

图3-45　色相错视

3. 纯度错视

与色相错视类似，将中灰色放在纯度高和纯度低的底色上，同一块颜色将会出现两种不同的感觉。以高纯度为底色的中度灰看起来纯度更低，以低纯度为底色的中度灰看起来纯度会更高（图3-46）。

4. 冷暖错视

冷暖的错觉十分明显，一个人如果戴着一条灰色的围巾，穿蓝色的衣服时，围巾看起来是暖色调的，但如果穿橙色的衣服时，围巾就会感觉偏冷色调（图3-47）。

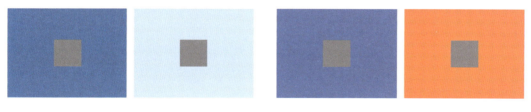

图3-46　纯度错视　　　　　　　　　图3-47　冷暖错视

第五节　色彩混合

一、色彩混合概念

某一色彩中混入另一种色彩称为混合。在第二节中学习色彩三原色时就提及，在色料混合中，加入的色彩愈多颜色越暗，最终变为黑色。色光的三原色则能综合产生白色光。

二、色彩混合规律

1. 色光加色法

也被称为色光加色混合或第一混合,是指不同色光同时照射时产生新色光的现象。加色法混合效果由视觉器官完成,属于视觉混合,其结果导致色相改变、明度提高,而纯度保持不变。此方法广泛应用于舞台灯光、影视制作及计算机辅助设计等领域(图3-48)。

2. 色料减色法

亦称为色料减色混合或第二混合,分为直接混合与叠色混合两种。

直接混合是指两种或多种色料在光源不变的情况下混合产生新色料的过程。三原色以适当比例混合产生新色。当两种色彩混合产生灰色时,这两种颜色互为互补色关系,随着色彩混合增多而浑浊,最终趋近于灰黑色。绘画、设计、染色、粉刷中的色料混合均属于减色法应用(图3-49)。

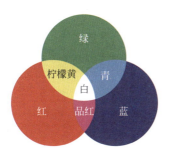

图3-48　色光混合

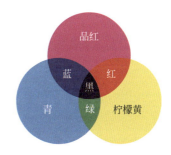

图3-49　色料混合

叠色混合又称"透光混合",是指透明物体色彩相互重叠产生新色的方法。水彩颜料、彩色玻璃纸、有机玻璃等均可作为叠色混合材料。透明物体每重叠一次,可透过的光亮减少,新色的明度较原色暗淡。如在印刷领域,网点制版印刷便是利用红、黄、蓝、黑四色网版相叠加混合来实现色彩再现的(图3-50)。

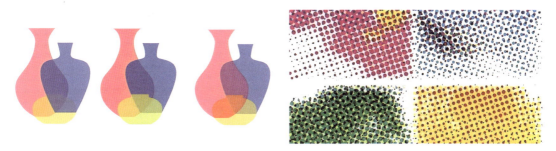

图3-50　叠色混合与四色网点制版印刷

3. 色彩中性混合

视觉色彩混合,并非源于色光或颜色本体的变化,而是基于人类视觉生理机制,在

色彩信息进入视觉系统后产生的混合现象。此过程生成的色彩效果趋近于参与混合色彩的中间色调，且保持亮度恒定，故又称"中性混合"。中性混合涵盖旋转混合（时间混合）与空间混合。

（1）旋转混合

其原理是利用视觉暂留与视觉渗合效应实现混色。具体操作为，将两种或多种颜色按等比例分布于圆盘上并快速旋转，各色由此融合为一种新色彩。此方法与色料混合类似，混合结果的明度为各组成色明度的平均值，保持不变，亦属于中性混合范畴（图3-51）。

图3-51 旋转混合

（2）空间混合

当两种或多种颜色并置，且在一定空间距离下，人眼能自动感知到颜色的混合，此即空间混合，亦称并置混合。它包含分解式、归纳式、自由式、限色式、分割式、点绘式、马赛克式等多种形式（图3-52～图3-55）。空间混合的独特之处在于颜色本身并未实际混合，而是依赖空间距离实现视觉上的混合效果。相较于颜料直接混合，空间混合能呈现出更为明亮、生动的色彩效果。

图3-52 分解式

图3-53 归纳式

图3-54 点绘式

图3-55 马赛克式

色彩空间混合技法在色彩艺术史上拥有悠久的实践与探索历史，古罗马与拜占庭时期的镶嵌画及马赛克壁画即是典范。19世纪点彩派利用此视觉混合规律，创作出具有新色彩艺术特征与光感闪烁的风景画作品。直至现代，彩色电视技术、色盲检测表、三维绘画等领域，均体现了色彩空间混合原理的科学应用与价值。

第六节　色彩调和

一、色彩调和概述

1. 色彩调和的概念

色彩调和，是指两种或两种以上的色彩有秩序地组织在一起获得的协调一致的色彩组合效果。在艺术创作、设计或任何视觉呈现中，通过合理选择、搭配和组合不同的色彩，使整体视觉效果达到和谐、平衡、统一且富有美感的状态。

2. 色调调和的分类

① 类似色的调和。类似色调和指以性质接近的色彩相配置时，作纯度和明度的改变，使其达到有深浅浓淡的层次变化，形成统一协调的效果（图3-56）。

图3-56　类似色调和

② 对比色的调和。对比色的调和指两种性质相差较远的色彩，尤指色环中位置相对的两种色，即补色，通过某些特定方法和规律进行配置而取得的协调效果（图3-57）。

图3-57　对比色调和

二、色彩调和原理

色彩调和原理复杂多维，涉及视觉生理、自然色彩、属性关系及审美心理等多个维度，具体可分为以下六点。

① 互补色平衡论。从色彩视觉生理角度上讲，互补色的配合是调和的。因为人在视觉某一色时，总是欲求与此相对应的补色来取得生理的补充平衡。

② 自然色彩秩序论。人类身居自然之中，自然色调的和谐与连贯性塑造了我们的视觉色彩习惯与审美观念。自然界中，明暗、光影、强度、冷暖、灰度与饱和度、色相等色彩元素的演变及其相互关系都有一定的自然秩序即自然的规律。

③ 配色明快论。在视觉上，既不过分刺激，又不过分暧昧的配色才是调和的。配色的调和取决于是否明快。一般来讲，变化里面求统一，统一里面求变化，各种色彩相辅相成才能取得配色美。

④ 面积比例论。这里主要是指色彩平衡论，配色的调和与色相、明度、纯度和面积有关。

⑤ 审美心理共鸣论。色彩搭配是否调和美观，除了客观的形式美要求之外，还要注意是否符合受众的主观心理喜好，特别是针对不同文化背景、不同地域、不同心理状态下人们对色彩的不同选择趋向。

⑥ 合目的论。合目的性的配色是调和的。配色必须考虑到用途（实用性）和目的（目的性）。例如，用于仪表、交通信号、路标的色彩要求醒目突出，对比强烈的异色相配是适用的。

三、色彩调和方法

1. 同一调和法

在同一色相中，通过改变明度和纯度来获得不同的色彩，并进行调和。可分为同色相调和、同明度调和、同纯度调和、同冷暖调和。

① 同色相调和。在保持色相相同的情况下改变色彩的纯度和明度。

② 同明度调和。同明度关系下有纯度和色相的变化。

③ 同纯度调和。在同纯度关系中变化色彩的明度和色相。

④ 同冷暖调和。同冷暖调和的关键在于处理好冷暖色彩的相对关系，确保色彩的和谐与平衡。

2. 类似调和法

在色彩搭配中，选择性质或程度较为近似的色彩进行组合，以增强色彩调和的方法称为类似调和。类似调和主要包括以下3个方面。

① 类似色相的调和。这种调和其实是以色相来决定效果，用明度、纯度关系辅助搭配更为协调的色彩效果，如红色的低中调、黄色的高中调等。

② 类似明度的调和。此种调和变化范围较广。在类似明度的调子中可适当选择有对比的色彩或补色色相来丰富画面效果，但要避免过强的色相变化与明度变化相冲突。

③ 类似纯度的调和。这种调和主要是突出纯度变化，其明度、色相关系要尽可能地减弱，此类配色效果优美、雅致、柔和。

3. 秩序调和法

把不同明度、色相、纯度的色彩按照渐进、互渗、过渡的方法形成序列或节奏，这样取得调和的方法称为秩序调和。

第七节　技法开拓

一、色彩的采集与重构

色彩采集、解构与重构的构成方法，是在对自然色和人工色彩进行观察学习的前提下，进行分解、组合、再创造的构成手法。

1. 色彩的采集

(1) 自然色彩的采集

对于自然界中的山川湖海、动植物等的色彩进行提炼、归纳、分析，吸收其艺术营养，开拓和创造新的色彩表现思路和表现形式（图3-58）。

(2) 传统色彩的采集

中华文明绵延数千年。传统造物中具有丰富的代表时代和地域特征的色彩，比如原始彩陶，商代的青铜器，汉代漆器、陶俑和丝绸，唐三彩陶器、青花瓷等（图3-59），可以从中进行色彩采集。

图3-58　自然色彩采集

图3-59　传统色彩采集

(3) 民间色彩的采集

民间艺术作品中呈现的色彩和色彩感觉，体现淳朴感情、乡土气息和人情味，比如剪纸、皮影、年画、对联、玩具、刺绣、少数民族的服饰等（图3-60），可以加以采集利用。

(4) 广告海报色彩的采集

现代的广告、海报、摄影作品等素材中，不仅传达着特定的信息，还蕴蓄着丰富多元的色彩元素与配色理念，可从中汲取色彩灵感（图3-61）。

(5) 美术作品色彩的采集

从传统古典色彩到现代印象派等美术流派的大师作品中，从水彩、油画、国画等国内外美术类别间，从具象表现到抽象表达的美术风格内，采集美术作品的色彩，能给艺

图3-60　民间色彩采集

术创作提供用之不竭的养分（图3-62）。

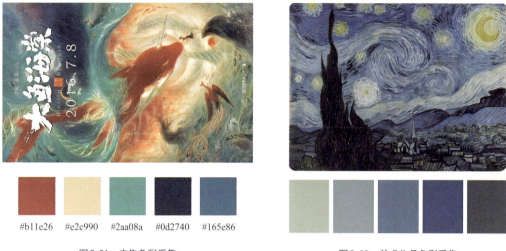

图3-61　广告色彩采集　　　　　　　　　　图3-62　美术作品色彩采集

2.色彩重构的形式

（1）整体色按比例重构

将色彩对象（自然色彩和人工色彩）完整地采集下来，按原色彩关系和面积比例，做出相应的色标记号，按比例运用表现在新的画面中（图3-63）。

（2）整体色不按比例重构

将色彩对象完整采集下来，选择典型的、有代表性的颜色不按比例重构，比例不受限制，可将不同面积大小的代表色作为主色调（图3-64）。

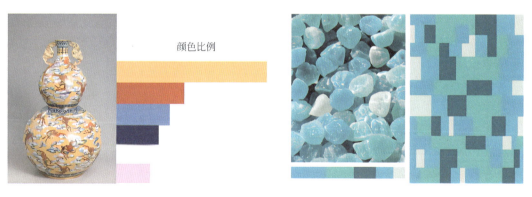

图3-63　按比例重构　　　　　　　　　　图3-64　不按比例重构

（3）部分色重构

在采集后的色标中选择所需要的进行重构，可选择某一个局部色调，也可抽取部分色特点，即更简约、概括，有原物象的色调感，也有自由灵活的创意色调（图3-65）。

（4）形色同时重构

根据采集对象的形、色的特征，经过概括、抽象的过程，在画面中重新组织的构成形式。这种重构在风格造型的延续和变形中体现设计感的形象变化（图3-66）。

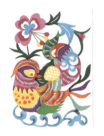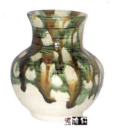

图3-65　部分色重构　　　　　　　　　　　　　　图3-66　形色同时重构

二、色彩要素的动态构成

1.色彩在动态构成中的应用

随着数字技术的不断发展，色彩在动态构成中的应用越来越广泛。例如，在城市夜景和舞台灯光设计中，通过全息投影、3D投影和LED灯光等技术，可以实现色彩色相、明度、纯度及色彩比例的动态变化，从而营造出丰富的视觉效果。此外，通过调整色彩的位置和面积大小，也可以产生优美的动态效果，增强画面的表现力（图3-67）。

图3-67　色彩在动态构成中的应用

2.肌理的动态构成

动态肌理构成通过不同类型肌理的变化与相互转换，使画面产生节奏和情绪的变化。在动态画面中，不同肌理带给人不同的心理感受，灵活运用动态的肌理设计能够显著提升画面的表现力（图3-68）。

3.肌理的组合与转化

多种肌理的组合可以形成丰富的画面效果。在动态构成中，不同的肌理可以在同一个画面中出现和组合，实现多肌理共存。此外，肌理之间还可以相互转化，如从平滑的肌理变为粗糙的肌理等。这种转化不仅使画面充满节奏感，还增加

图3-68　肌理的动态构成

了画面的趣味性和观赏性（图3-69）。

三、人工智能时代下的色彩"智"造

AI技术革新推动色彩"智"造，广泛应用于设计、艺术及时尚界，可以实现个性化色彩定制与高效搭配，催生了如Khroma、Color Hunt等智能色彩工具，促进了设计效率与质量的双重飞跃。

图3-69　肌理的组合与转化

1.色彩搭配与创意激发

AI通过学习艺术色彩规律，帮助艺术家获取和谐的色彩方案，优化创作。同时，AI可以预测服装色彩趋势，助力设计师精准把握市场，融合多样风格，通过智能工具生成创新设计，开启商业新机遇（图3-70）。

图3-70　AI预测辅助色彩趋势

2.虚拟现实中的色彩体验

虚拟现实技术（VR）能够引领用户进入一个以色彩为主题的虚拟现实世界，感受色彩的奇迹。VR可以提供色彩疗法，通过特定的色彩搭配和变化来平衡情绪，带给用户内心的平静和愉悦，解决身心健康隐患（图3-71）。

3.智能工具辅助配色

AI Colors是一款在线免费AI调色板生成器，它集浏览、编辑、可视化以及生成独特调色板于一体。该工具旨在协助用户打造既酷炫又独一无二的配色方案。通过运用人工智能技术，AI调色板生成器能够依据用户输入的关键词（如"科技感""温馨""淡黄色的晚霞"等），自动产生匹配的配色方案（图3-72）。

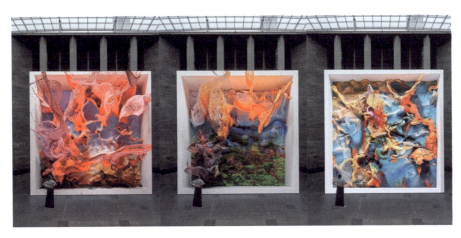

图3-71　VR技术色彩疗法

图3-72　AI Colors

未来，AI将开发更加智能的色彩设计工具，可以按照关键词或情感需求生成色彩方案，降低设计成本。同时，色彩与健康关系将深化研究，AI将通过分析用户的生理和心理数据来定制个性化的色彩方案以改善用户的健康状况。此外，AI色彩技术也将关注可持续发展，优化色彩搭配，实现绿色设计。

四、色彩与可持续发展

在可持续设计中，色彩的选择往往与环保材料的使用相结合。设计师会倾向于选择那

些色彩自然、无毒无害、可回收或生物降解的材料，以实现设计的美观与环保性的双重目标。与色彩息息相关的环保材料主要包含有可食用色素材料、环保涂料、生物基、回收型环保纤维材料等。

1. 可食用色素材料

以可再生或回收材质为原料，如苹果皮、蔬菜残渣、咖啡渣、杏仁、海藻、甘蔗、茶叶等制作出来的材料或产品，可以理解为生物材料的某一类细分。例如，伦敦设计师利用含高丹宁酸的水果和蔬菜皮，创造出了粉末颜料，在干燥状态下可保存很久。该材料通过与水、蛋彩画或其他材料混合，能够一定程度上替代矿物颜料与化学颜料（图3-73）。

图3-73　可食用色素材料

2. 环保涂料

即"可持续且安全无污染"的涂料，如水性涂料，不仅需具备非传统涂料的特性与装饰性，还面临高制造难度与成本。目前，全球涂料业前沿聚焦于材料色彩创新、可再生循环、废料利用及安全性提升。环保涂料能广泛应用于建筑、家居、汽车、消费电子等（图3-74）。

图3-74　环保涂料

3. 生物基、回收型环保纤维材料

通俗来讲就是绿色环保纤维，在"双碳目标"下，企业及其他机构应重点开发的一种新型材料。这类材料往往具有可回收、可降解、无污染的特点，同时能结合不同的染色工艺实现美观的视觉效果。例如，意大利纺织化学品公司Officina+39开发出的Recycrom颜料粉末是从消费后的工业纺织废弃物中提炼而来的，纤维结晶成超细粉末，适用于天然或混纺织物的染色（图3-75）。

图3-75　生物基、环保纤维材料

思考与练习

人工智能时代的色彩构成创新实践

⊙ **题目描述：**

结合色彩构成的相关理论与实践知识，深入思考并实践如何将人工智能工具融入艺术创作之中。选择一个当下社会的前沿热点作为创作主题，如"乡村振兴""双碳目标""传统文化"等，利用人工智能工具创作一组（套）色彩构成的艺术作品。

⊙ **要求：**

- 色彩来源与提取：从自然、传统手工艺、经典美术作品等多元素材中提取色彩与配色方案，融合自然之美与人类文明的智慧。
- 主题形式与价值：创作需符合社会主义核心价值观，设计一系列体现深厚社会与艺术价值的作品，展现色彩构成的独特魅力。
- 多元创意与AI技术：鼓励使用不同的人工智能软件，探索生成多样化风格的作品，展现色彩构成与AI技术的无限创意潜力。
- 团队创作与协作：以2～3人为团队进行创作，明确分工，注重团队协作，共同打造富有创意与深度的色彩构成作品。
- 记录、反思与成长：在创作过程中，记录重要节点与问题解决思路，作品完成后进行深入反思，总结经验与教训，促进个人与团队的成长。

⊙ **提交形式：**

- 作品形式：最终作品为图片形式，RGB色彩，分辨率300dpi，尺寸大小不小于A4，版面横竖不限。
- 创作说明：提交一份300字左右的说明，阐述作品的设计主题、灵感来源、作品内容等。

⊙ **思考点：**

- 探索现有人工智能软件，如何使用软件创作出理想的色彩构成艺术作品，展现新技术在艺术创作中的无限可能？
- 人工智能工具在色彩生成、搭配、调整等方面的潜力与限制，如何能够优化和丰富艺术创作过程？
- 如何通过色彩构成传达特定的情感、氛围或理念，使作品具有深刻的社会价值和文化内涵？

第四章
立体构成

素质目标
- 审美素养：提高对立体构成的审美感受能力，培养对形态、空间、结构的敏感度。
- 创新精神：勇于打破常规，培养独立思考和创新的能力。
- 团队合作与交流：通过小组项目和讨论，提升团队合作能力和沟通技巧。

知识目标
- 立体构成的基本概念：了解立体构成的基本概念，如点、线、面、体、空间等要素。
- 材料与工具：熟悉常用的构成材料（如纸张、木材、金属、塑料等）及其特点，以及如何使用工具进行构建。
- 构成原理与方法：掌握立体构成的基本原理和构成方法，如对称与均衡、比例与尺度、形态与功能等。

能力目标
- 设计与制作能力：能够独立设计和制作立体构成作品，掌握从构想到完成的全过程。
- 空间思维能力：培养空间感知与思维能力，能够在平面图纸中想象并构建出三维结构。
- 问题解决能力：在立体构成中遇到问题时，能够运用所学知识进行分析与解决。

第一节 立体构成概述

一、立体构成的内涵

立体构成是研究三维空间内实体形态构成的学科，它通过实体占有空间、限定空间，并与空间一同构成新的环境、新的视觉产物。立体构成以空间艺术的形式展现，融合了力学、数学、工艺、美学等多学科知识，是艺术与科学的结合体。立体构成与平面构成相对，后者研究二维视角的设计元素，而前者则专注于三维空间内的实体构成。两者虽有差异，但在设计实践中常相互转化，共同创造丰富的视觉效果。

在自然界，美妙的莲花，形态各异的甲虫，造型奇特的太湖石都是立体形态。在日常生活中，从餐具到家具，从建筑到园林，从交通网络到城市都是三维立体形态。我们生活在一个"三维形态"的世界中，改造和利用"三维形态"可以更好地帮助我们改造和适应自然环境。本章将针对"三维形态"的立体结构与材质展开研究。

立体构成首先主要研究"三维形态"的构成要素，其中包括点、线、面、体、空间等要素。虽然在平面构成的章节进行过部分要素的部分研究，但是三维形态比二维形态增加了一维，三维是由无数个二维组成的，所以立体构成元素的性质与平面构成要素的性质完全不同。其次要对材料进行研究。材料具有的性质决定着"三维形态"中基础要素的形态和构成形式，如重量、质感、透明度、强度、柔韧性等。此外，不同的材料有其相应的加工手段，不同的手段使得材料又可呈现多样的状态。因此材料的研究是非常重要的。

不同材料的基础元素在构成过程中所产生的构成文法仍然是研究的重点。虽然在平面构成中研究了构成文法，但是这里的构成文法具有力学要素与材料特征，因而具有结构特性，这些特性都是本章研究的重点。此外，"三维形态"是在三维空间中呈现的，三维空间中存在物体运动，因此物体运动也是立体构成研究的主题。除了结构和运动以外，立体构成领域还有许多特有的问题，值得我们去不断探索和研究。

二、学习立体构成的意义

随着社会的进步与发展，立体构成理论也在不断地发展，越来越多的新设计理念和设计思维不断地体现在立体构成上，为观者带来了新的视觉感受，为设计师们带来了更多的启发，也让设计作品获得更多关注。立体构成发展到今天，从最开始的只是以真实感为标准，到现在的将艺术感融入这样的一个立体造型中去，如此不断地发展，使得立体构成很快地融入大众的生活之中，为大众日常生活带来了很大的改变。

立体构成能帮助设计者更好地掌握和利用立体的造型设计与空间安排，为作品添加更多的艺术感和独特的思想，这是学习立体构成的意义。具体来说，立体构成的学习是设计教学中对学习者基本素质和技术能力的训练，通过学习将手、脑、眼充分地协调与开发，

可使学习者在材料运用、立体造型能力方面都有拓展，并且能够观察与体会到立体形态中造型与结构的重要规律而加以应用。

立体构成的学习有助于形成立体思维习惯，提升观察力、创造力，使学习者在进行设计创造的时候，脑海里形成更具有可行性与创造性的画面。关于学习立体构成能够培养人的观察力，指的是通过立体构成的学习，更好地掌握立体形态以及理解立体形态生成的底层逻辑。立体思维习惯就是通过立体构成学习形成三维结构形态类型框架，将无序的结构形态在这个框架中予以分析和理解。有了这种思维习惯，在看到美好的事物时，你会研究它的形态，刻意感受一下它的奇特构造和实用性，又或者在逛街或是旅行中看到奇特的建筑物时，对于它独特的构造形式，加以细致思索，从而使自身的观察能力和立体思维得到开发和提高。

图4-1 洋蓟的立体形态

立体构成的学习能够提高人的想象力，不断提升设计时的思维发散能力，形成更加具有创造性和新奇感的设计理念。感觉是人的一种直观判断力，比较抽象。对于从事艺术设计的设计者来说，感觉的培养对于设计工作至关重要。立体构成的学习，能够培养我们对于立体的一个感觉，当我们自身对事物有感觉了，就会设计出带有情感的作品，并通过作品向大众传递情感，引起大众的心理共鸣。保罗·汉宁森（Poul Henningsen）通过对自然中洋蓟层叠交错的立体形态（图4-1）概括提炼，创造出了设计史上的经典吊灯（图4-2）。立体感觉的培养也有利于设计者对事物更好地进行把握，更有助于使作品在具有创意性和美观性的基础上能够结合实际，呈现出更加真实的一面，形成具有全新概念设计的作品。

图4-2 PH系列叶果造型吊灯 保罗·汉宁森 1925年

第二节 立体构成的要素

立体构成中的要素包括点、线、面、立体、空间。平面构成中的要素是二维的、抽象的、虚幻的，但立体构成中的元素是三维实体，是实实在在的空间立体结构。立体构成较

平面构成增加了材料、结构、加工工艺属性，而且受力学制约。

一、点

"点"是形态中最小的单元。在几何学上，点没有大小，没有方向，仅有位置。在造型设计上，点却有形状、大小、位置、色彩、材料、肌理之分。就大小而言，越小的点带给人作为点的感觉越强烈，变大就会使面的特点增强。"点"在立体空间中比较自由，它们可以任意地散落在空间的任何位置。但是在地球引力的作用下，点往往不能独立地悬浮，必须借助技术手段，才能使得"点"停留在特定的空间中。技术手段包括悬挂或支撑固定，也可以运用浮力（气体或液体浮力）。例如热气球、孔明灯都可以借助大气浮力在空气中悬浮。地球之外的宇宙空间中的星球不受地球引力影响，有其特定的轨道运行。

由于"点"的形体相对较小，所以在造型研究的过程中，通常忽略其形态的外部特征。单独的"点"在造型中所起的作用较小，通常用来限定位置，吸引注意力。群化的"点"经过编排，会体现出强烈的造型作用，且局限性相对较小。因此，在造型过程中，我们应该注重研究"点"的排列与群化的造型方法与特征，加以应用与归纳。"点"通常给人以欢快、轻松、跳跃、强调、聚集之感，按照一定的秩序排列与群化，还具有很强的节奏与韵律感。因此在造型过程中不仅要考虑"点"的造型空间特性，而且不能忽略"点"的构成给人带来的心理特性。

支撑灯泡的支撑物在夜里是看不见的，因此发光的灯泡在夜里可以成为最为常见的点的空间构成。如图4-3所示，艺术家王郁洋用金属支架将一个个亮点（节能灯）支撑起来形成"月球"。"点"造型的时候受重力影响，往往需要利用棍棒支撑，或绳索吊装（图4-4）。轻一些的材料可以利用大气气流使其漂浮，比如氢气球、热气球等。

图4-3 《人造月》 王郁洋 2007年

图4-4 《生活》 草间弥生 2018年

二、线

平面构成中的"线"元素，是"点"连续运动的轨迹，或者说是"点"连续叠加的效果，只有长度，没有宽度。在立体构成中，"线"是相对细长的立体形，它在造型学上的作用是表达长度和轮廓。与"点"相比，"线"具有长度优势，更加具有分量感，其独具特色的形态给人一种轻快的感觉，具有强烈的方向感，极富表现力，产生的心理效果也要比"点"所能产生的效果更加强烈。"线"可成为形体的轮廓，将形体与外界分离开来。线可以连接点，可以承受力，除了在造型中有其独特的作用以外，"线"还可以形成形体的骨架，成为结构体的本身，而且能够决定形的方向。

1.线的形态

"线"的断面不仅局限于圆形，还有不同的形状。在几何定义中，线不具有宽度，而在视觉艺术中，"线"具有粗细、浓淡、曲直之分，但所有的"线"都是由直线和曲线两大基本形态组合变化而来的。一般而言，直线会传达出静的感觉，曲线则会传达出动态的感觉。粗、细、曲、直、光滑、粗糙，不同的线给人带来的心理感受也不相同：粗线给人强有力的感觉，细线给人纤细柔弱的感觉，直线给人速度感，曲线则比较圆滑、优雅和柔和。相对来说，"线"是比较容易表达出设计者的设计情绪的要素，以"线"为主题的立体构成作品也更容易使观察者感受到作品想要表达的情感。"线"的断面给作品的性质和风格带来很大的影响。不同形状的断面的"线"给人带来不同的心理感受。线材以细长为特征，不同的线材具有不同的特征，其加工手段、给人带来的心理感受也不同。线材可分为硬质线材和软质线材，在形态上可分为直线、曲线和自由线三种形式。如图4-5所示，马金托什（Mackintosh）运用直线设计的高背椅子，具有刚健、硬朗和男人般的气质。如图4-6所示，曲线具有浪漫自然、情绪化等特点。

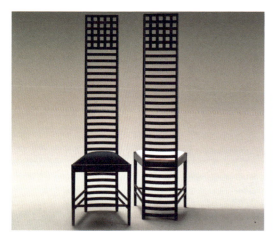

图4-5　黑色高背椅子　马金托什　1903年

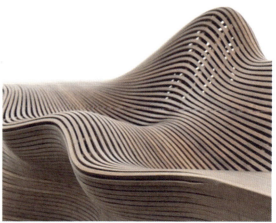

图4-6　曲线构成

2. 线的质感

尽管同样是线材，却既有表面粗糙的麻绳，也有表面光滑的铁丝。"线"的表面质感对造型的表现效果有很大影响。不同质感的线表面也有很多细小的形态，有的表面是细的纤维，有的则是凸起的点，甚至有些是仍可细化的分形结构。

很多具有柔韧性的材料都可以制作成线，不同材料制作的线具有不同的形态，也给人带来不同的心理感受。有的线很柔软，有的线很坚硬，不同软硬程度的线在造型中有不同的使用方法。硬线可以起支撑作用，柔软的线可以起连接和拉伸的作用。每种线在造型中可以发挥其特有的作用（图4-7）。

3. 线的组合与关系

线与线的组合，可以相交或平行，可以组合群化成为面，也可以编织成为网，还可以形成一个体块。在平面造型中，轮廓线可以决定形，在立体构成中，线可以提炼和概括面（图4-8）。

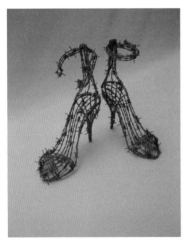
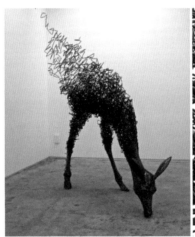
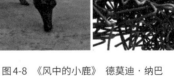

图4-7 《高跟鞋》 乔纳森·夏洛　　图4-8 《风中的小鹿》 德莫迪·纳巴
　　　　　　　　　　　　　　　　　　（Tomohiro Inaba） 2010年

三、面

在平面构成中，"面"是"线"连续不断的运行轨迹，或是连续"线"的叠加效果，只有面积没有厚度。但是在立体构成中，所有"面"都是带有厚度的，只是一个形态的厚度或者高度与周围的环境相比时，显示不出强烈的实体感觉，这种形态就属于"面"的范畴了。面是构成中的基本元素之一，当然也是立体构成中必不可少的元素，立体构成作品中多少能看见"点"或者"线"元素。与"线"相比，"面"具有较强的体量感，还分表面和截面。平日里我们能接触到的面有三种基本形态——正方形、三角形、圆形。正方形

能表达垂直和水平，三角形能表达角度和交叉，圆形则能表达曲线和循环，由这三种基本形态衍生出来的长方形、多边形或者椭圆形都是以上三种基本形表达的演化，所以说面元素也是比较单纯的元素，也具有无限可能性。在立体构成作品中，可以通过许多不同的形态构成具有艺术美感的物品，比如包装、雕塑、产品等。

1. 几何面与自由面

面的形态特征可谓是多种多样，单从外轮廓来讲，分为几何面和自由面。如图4-9所示，形状是几何面，也称之为无机面；如图4-10所示，形状是自由面，也称之为有机面。几何面有比较明显的特征，是单纯的几何体构成，整个形态离不开之前所讲到的三种基本形态，即正方形、三角形或圆形，构成的整体结构给人一种边缘明确、理智、积极的感觉，但几何面的构成如果运用不当的话，就容易产生单调的弊病。由于几何面的数理化特征更加适合现代机械的方式加工，所以在现代设计的造型中大量使用。

接着我们来看自由面的设计，自由面设计轮廓线充满了偶然性，不是人力所能完全掌控的，或者是没有数理规律的。这样的面给人带来一种比较舒畅的感觉，但是这种设计也有一个弊端，它的耗材比较多，面与面的组合比较复杂，而且在设计的时候要考虑到形体本身与外在力的相互关系，才能合理地形成它所该具备的形态。自由面形态的构成作品，需要大家善于抽象和提炼，才能避免杂乱和混乱的弊病。

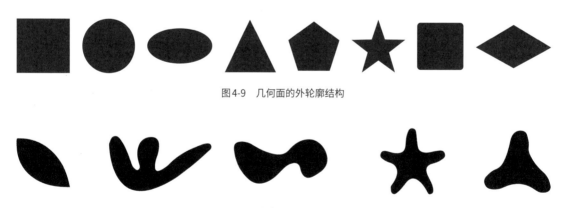

图4-9　几何面的外轮廓结构

图4-10　自由面的外轮廓结构

2. 层面构成与曲面构成

层面构成和曲面构成属于面的立体构成方法。层面构成采用具有明显差异的事物构成结构形式上的上下关系。描述层面结构注重的是层与层之间的关系，它是多个平面的组合。如图4-11所示，为了构成层面，构成形式上的多层关系，设计师将每一层都剪切成各式各样的形态加以叠加，给人展现出了略带动态感的层面构成。

曲面是平面的弯曲变形。自然界中有很多奇妙的曲面，比如蛋壳、海螺、人体、波动的水面，等等。曲面给人带来运动、流动、柔软、有机生物的感觉（图4-12）。

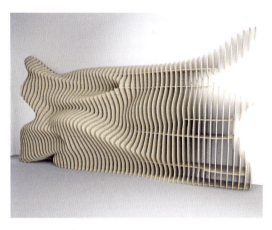
图4-11 层面构成

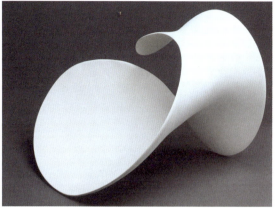
图4-12 曲面构成

四、立体

"立体"是"面"连续运动的轨迹，或是众多"面"叠加后的最终效果。立体是现实中存量最多的形态。虽然在人造物体中，使用面材或线材的造型日益增多，而在自然界中，山、石、土、木、冰、生物等形态，都以实心的立体形态而存在。立体具有较强的体量感、充实感和厚重感。它既可以是规则形态，也可以是不规则形态；既可以是几何形态，又可以是有机形态；既可以是内部实体的形态，又可以是空心的形态。立体的造型在现代工业与技术的推动下，变得更加丰富与多元，人类可以创造各样形态的砖石来构筑更大的建筑，可以加工制造形态各异的零部件来组成机器。此外，在感觉或心理上让人舒适的有机形态也越来越多地被用到工业设计当中。设计师及艺术家正夜以继日地创造着各种各样的立体形态，为我们提供舒适的精神与物质生活（图4-13）。

1.线和面的加厚

线和面在已有的二维属性上增加一个厚度，就成为三维的立体形态。一根牙签变成一根木棒，一张薄薄的纸变成一本书，一张木板变成一个木方体，这样会变得具有充实感与强度感。这种做法通常使用在一些平面图形或文字上，这样就出现

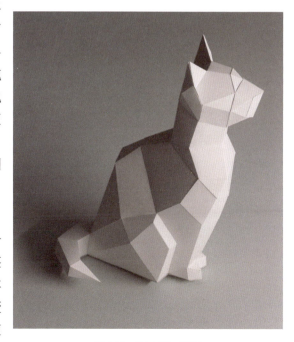
图4-13 几何面构成的猫

了立体字或立体标志。立体标志能产生厚重感，而且更加容易被识别（图4-14）。

2.体积

立体构成中的形态是具有体积的，体积让形态具有实体感。由于材料不同，造型表现的实体感也不同。例如，金属材料给人以坚硬、厚重、强实体的感觉。石材材料也给人以坚实、浑厚的感觉。这些材料加工的难度也相对较大，这些材料的造型一旦确定就不易更改。塑料相对于石头材质显得比较轻巧，在现实生活中越来越普遍，而且加热后塑造形体相对容易。有些材料中充满空气，比如海绵、棉花、气球，空气量的增加会使得体积增加，轻快的感觉也会增加。纵观现代造型的趋向，

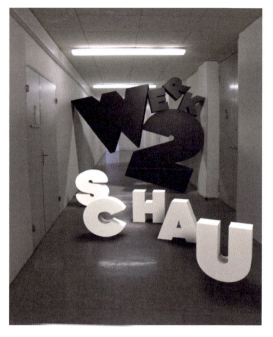

图4-14 具有厚度的立体字设计

虽然仍有追求厚重体量感的可能，但整体而言追求轻快明朗感的趋势比较明显（图4-15）。印尼雕塑家伊坎·诺尔（Ichwan Noor）甚至将大众老爷车的标志性部件扭曲成完美的球体（图4-16）。

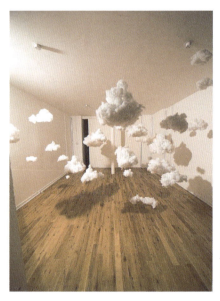

图4-15 《云室》 萨曼莎·克拉克
（Samantha Clark） 2004年

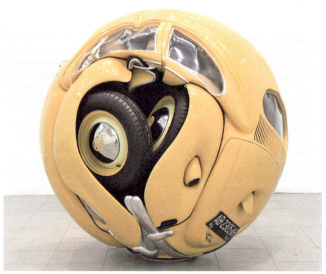

图4-16 Beetle Sphere 伊坎·诺尔 2016年

3. 单元

早在10000年以前，人类就将泥土高温处理后形成的砖作为一个基本单元，再进行垒砌建筑造型。类似这样的单元造型方法人类早已开始应用，古代的伟大建筑无一不是应用这种造型方法建造而成的。无论是一块块巨石组合而成的金字塔，还是宏伟的万里长城，都由单个单元组合而成。随着现代工业的发展，大规模生产的零件进行组装已经成为现代造型的主流。伴随着技术的进步，人类的工业技术产品越来越复杂，不同的分工会使效率提高，工时缩短，所以工业产品就变成各种单元组合而成的整体，建筑也变成不同单元部件组装的形态。人类历史上的第一次世博会的巨大建筑——英国伦敦的水晶宫，具有内部空间巨大、容易拆卸安装、工期短、便于运输、节省经费等特点，就是将玻璃和钢铁作为一个个提前生产好的单元进行组装，由此拉开了现代建筑的大幕。单元造型被广泛应用于建筑、家具、工业制品等领域。

现代艺术中，也有很多单元结构的例子，这些并不是为了节约工期及经费，而是着重于探索构成的技巧，产生多样的变化。单元造型中，这个基本单元种类越少越好，基本单元也要尽量简洁（图4-17～图4-20）。

4. 基本形态造型

立方体、球体、长方体、圆柱体等，都属于基本形态。基本形态在日常生活中比较容易得到，如豆腐切成立方体、箱子做成长方体、沙子堆成圆锥体，等等。古时候人类先将巨石加工成长方体，然后将巨大的石块堆成金字塔，也是同样的行为。这种简洁的造型有丰富的对称性，而且便于组合，组合加工后可以形成千变万化的新造型。基本形态明快而直观，在机械时代更加方便使用，数字化更加容易，这样也使得基本形态在日常使用比较普遍。

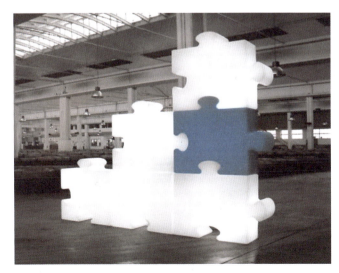

图4-17　单元组合造型

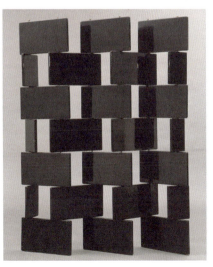

图4-18　屏风　艾琳·格雷（Eileen Gray）
1922年　纽约现代艺术博物馆

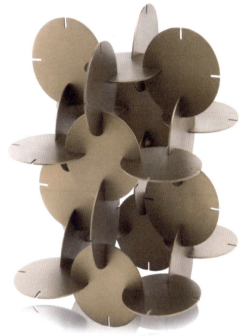
图4-19 单元插接结构

图4-20 单元结构组合造型

基本形态表面简洁，但是通过不同的加工手法，如钻孔、切削、组合等，则可以产生许多难以预料的造型优美的立体形态。一些艺术家不断探索基本形态，活用单纯的形态和数学结构，创作出具有未来感的形态（图4-21、图4-22）。

图4-21 立方体基本形态组合造型

图4-22 球体和圆锥体基本形态

5.其他

面对自然造物和人造物千变万化的形态，我们可以进行综合创作，比如运用组合、拼接、镶嵌等创作手法，创造出其他不同的立体造型。

五、空间

老子在"无之以为用"中阐述了"空"的作用：屋子是空的才能住人，碗是空的才能盛水。但"空"要想"以为用"，必须有"间"。"间"是实体物中的缝隙，在这里能给"空"以界定。"空"本来是无边无际的，"间"对"空"加以限定，"空间"就是有边际的"空"，进而人类才能将它进行利用。这才有了"网络空间""生存空间""城市空间""建筑空间"等人类实体或者因意识而存在的区域。

在城市中，建筑物之外的空间形态设计很重要，在建筑物中，房屋的空间设计也很重要，而雕塑家重视立体形态内部包围的空间。也就是说"空间"是相对于实体形态的虚形，尽管它是摸不到、抓不着的，但作为一个"形"，它在视觉上是可以肯定的。

1.间隔空间

间隔空间是使用实体造型将空间分割而形成的造型中空的部分（图4-23）。

2.透明

自然界中一些如冰、玻璃、塑料等的物质具有透明的特点。运用透明的材料进行造型，可以使光在其媒介中折射和反射，形成特殊的影像效果（图4-24）。

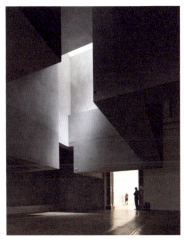

图4-23 格拉夫顿建筑师事务所（Grafton Architects）的装置 皇家艺术学院 伦敦 2014年

图4-24 层压玻璃板作品 池田和子（Niyoko Ikuta） 2014年

第三节 材料的构成

在制作立体造型时，必须使用材料。以前的制作方法大多是，先完成造型计划，然后再选择符合造型目的的材料。而现在则与此相反，许多人是先从材料入手。因此，平时就必须多了解各种材料的性质及特征，并学习如何应用在造型上。尤其是当自己关于材料的知识储备还不够时，还需要通过制作、实践、参与等体验，学习材料的应用技法。

除了研究材料本身之外，对材料加工手段的研究也非常重要。材料要求一定的加工手段与之配合，而加工手段又决定造型的样式。如何开发新的材料及新的加工手段，就显得尤为重要。能做到这些，就会产生新颖的技法。这里所谈的造型材料，除了木材、金属等传统材料之外，也包括塑料或较为新颖的材料。此外，最近出现的新材料有陶瓷纸、铁黏土、彩虹网（悬挂在空中呈现彩虹效果的网）等。相信今后还会不断出现各种新的材料，造型的表现形式也将随之更为丰富多彩。

在创作某些造型时，如果改变素材，往往能激发新的创意，带来新的感觉。例如冰制机车、火焰人以及由荧光灯管组成的发光自行车等。此外，有些造型艺术家会采取对比不同性质素材的方式来创造作品。总之，我们应该铭记，在三维造型领域里，材料扮演着非常重要的角色。

一、木材

木材是一种天然材料，也是日常生活中应用比较普遍的材料。相对于石材和金属，木材是比较容易加工的材料，质地较软，质量较轻，拉伸度较强。但由于木材是自然生长的有机材料，其稳定性较低，容易开裂、扭曲、变形。不同的树种可以生长出不同的木材，不同木材的质地差别也比较大，可以说世界上没有两块完全相同的木材，所以木材加工应尽量适应其特性。

1. 雕刻

雕刻是加工木材的基本方法，一般指用凿子将木料雕刻出形状，属于做减法的手段。人类诞生之初就开始尝试制作和使用木器，并将其雕刻成生活用具或祭祀用品，目前这种手法被运用得更加娴熟。

2. 组合

我国建筑中榫卯结构的组合，是持久连接木材的合理技法（图4-25）。古建筑及古代家具中的木材组合，历经千年风雨仍然完好，其中便凝聚了人类的造型智慧。木材可以加工成类似于机械部件的

图4-25 我国古建筑中的榫卯

单元，然后通过巧妙的组合变得稳固而持久。组合方法除了传统的榫卯结构组合外，还可以借助其他材料进行粘连、捆绑，还可以使用非常普遍的各类钉子将木材钉在一起。通过组合，木材可以形成千变万化的造型（图4-26）。

3. 弯曲

木材本身具有韧性，可以通过外力将其扭曲加工。扭曲加工可以在木材生长之初便控制其弯曲程度，再假以时日的生长，慢慢这种扭曲就会被固定下来。难以扭曲的木材可以通过加热将其弯曲，例如欧洲家具中常用的具有特别韧性的山毛榉木材，以蒸汽使之柔软后，可以用模型弯曲成随意的形状。有些木材柔韧性很好，例如竹子、柳条就可以轻松弯曲，并且可以将其精致编织。

4. 锯割

锯可以将大块木料平整地分解，分解后的表面具有粗糙的表面质感（图4-27）。

5. 刨削

刨削是利用刨刀平整木材表面的手段。刨削的时候一面可以刨出薄且卷曲的刨花，另一面会变得光洁而平整。刨花薄而具有木质纹理，轻盈透光，可以拼贴成工艺品（图4-28）。

6. 新旧木材

木材是植物的躯体，随着时间的变化而形成独特的质感，这是自然材料的特性，是塑料等人工材料不可比拟的。

新木材是指剥掉树皮后的木材，具有天然的新鲜美感，潮湿而温和，木纹清晰而具有生命质感。在加工木材时，有经验的木匠非常重视木纹的位置和方向。巧妙地利用纹

图4-26　鲁班锁

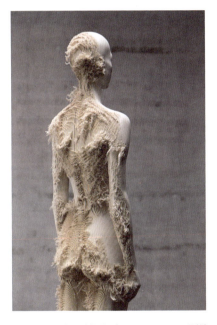

图4-27　阿伦·德梅兹（Aron Demetz·珊荷）木雕作品　2016年

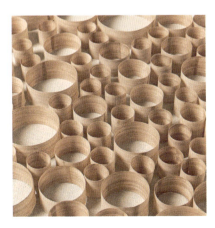

图4-28　卷曲的刨花

理不仅可以防止开裂，而且木纹在表面的视觉形式上有多种变化。

7. 层积材与胶合板

胶合板是将多层薄木片黏合，由不同方向的木纹的木材直角相交一层层压合而成。胶合板弥补了一般木材翘曲、开裂、变形等缺点。这种材料虽然属于木材，但是已经经过人工的加工处理，成了半成品化、规格化的比较容易使用的材料。层积材截面是一层层的累积叠加的纹理，运用这一特征也可以做出优美的造型。

8. 自然树木的形状

自然树木的枝干纵横交错的自由形态展现出自然的生命力。当然，树根和树枝相对于树干而言难以作为一种造型材料来用，但是巧妙利用这些不规则的枝条或树根的特殊部分，可以塑造出具有生命力的造型（图4-29）。

9. 从一根原木开始

原木体现着一种自然状态。一棵树是一个生命体。加工木材的时候可以体现原木的状态，甚至不用组合拼接，只用一根木头制作出造型，便可体现出强烈的整体感和连续性（图4-30）。

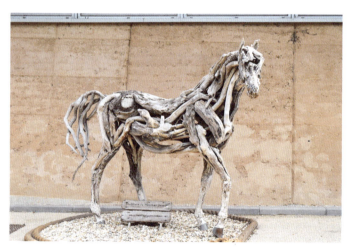

图4-29 《树枝马》 希瑟·简思奇
（Heather Jansch） 2000年

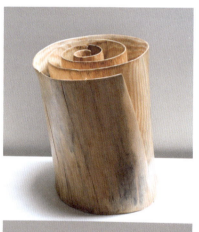

图4-30 原木雕塑 泽维尔·普恩特·维拉德尔（Xavier Puente Vilardell） 2015年

10. 材料错觉

由于木质材料易加工，造型的可能性及范围甚广，技艺高超的艺术家可以用木材模仿其他材质的表面质感，使其带给人材质完全不同的错觉。如图4-31所示，立方体的组合形态使得木材材质带给人一种电子像素的数字感。如图4-32所示，意大利雕塑家布鲁诺·瓦尔波特（Bruno Walpoth）的雕刻作品，用木材表现少男少女，细腻到每一寸木质的"肌肤"都仿佛有着真实的生命气息，令观者感受到一种莫名的感动，简单几笔着色，更是将

图4-31　木雕作品　韩旭东　2018年　　　　　　　图4-32　木雕　布鲁诺·瓦尔波特　2016年

忧郁寂静的气氛渲染到了极致。如图4-33所示，日本的雕刻艺术家大竹亮峰（Ryoho Otake）的木雕作品，用精湛的技术将木材制作成自然中的龙虾，让我们在看作品的时候有了材质的错觉。木材完全可以表现动物的表皮，甚至薄如蝉翼的材质都可以用木材模仿。

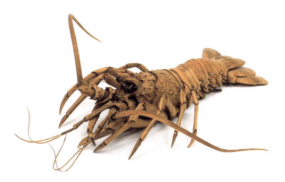

图4-33　《伊势虾》　大竹亮峰　2015年

二、金属

人们将过往的历史分为青铜时代、铁器时代，就说明自古以来金属材料对人类影响巨大。张光直先生的《美术、神话与祭祀》一书中描述青铜是文明的标志性载体，我国出土的青铜器是那个时代金属生产工艺、社会财富程度、艺术、文字共同的载体。青铜既可以做兵器，又可做礼器，体现古代的科技与财富。戴蒙德先生的《枪炮、病菌与钢铁》一书中描述了钢铁的力量，人类可以使用金属打造武器与盔甲，大大提升军事实力。金属至今是人类最为重要的材料，这是因为它具有许多其他材料所不具备的特征，而且可以大规模生产。在造型上，金属的表现性最强，形式最具变化。金属本身种类繁多，而且还有很多合金，其加工技术多种多样，是人类现代工业的依赖。

金属特征如下。

物理特征：通常状况下，金属较重，高温加热后逐渐液化，加热可以膨胀，是电与热的良好导体，有光泽，有磁性，富有延展性。

化学特性：可腐蚀。

机械特性：耐拉伸、可弯曲、比较坚硬、精度高。

金属材料可以通过铸造、切削、焊接手法加工成不同造型。一般情况下是将原材料通过高温铸造成线、棒、条、管、板、原坯等形状。原材料的形状和加工工艺的差异会对造

型造成很大影响。以下针对不同金属材料的种类及其特性对金属造型进行介绍。

1. 金属线的造型

金属线的类型多样，不同的金属材料有不同的物理特性。一类是方便造型的，生活中最普遍的金属线就是铁丝，铁丝造型方便，粗细的各种型号很多，很多艺术家以此作为创作的材料。另一类例如钢丝线有很强的韧性和弹性，在设计造型中必须利用铸造或外力来进行造型。现代科学家又发明出来记忆金属，在特殊的环境中可以自动还原为原来的形状，这类材料具有更加广阔的应用场景。

金属线可以通过缠绕和编织的技法创造出带有缝隙的网状造型，这种网状结构是面的状态。如图4-34所示，是日本的设计师仓俣使朗（Shiro Kuramata）用金属网制作的沙发——*How High the Moon*。如图4-35所示，波兰出生的艺术家芭芭拉·里卡（Barbara Licha）徒手将铁丝创造成各种几何立体形状，在错综复杂的丝线缠绕中很多人形缠绕在其中，画面感极强。她用这样的雕塑探索当代城市环境的物理和情感空间，通过缠绕的方式夸张了人们生存的抽象世界，这也不禁让人思考，我们生活在复杂的社会网络中，这个网络由不同的空间构成，人在不同的空间扮演着不同的角色。1899年为巴黎国际博览会而建的埃菲尔铁塔，也是一个巨大的钢铁线状的结构，只是这个结构的金属线比较粗。

 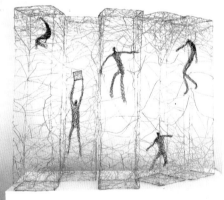

图4-34 *How High the Moon* 仓俣使朗 1986年　　图4-35 铁丝艺术 芭芭拉·里卡 2009年

2. 金属管的造型

线变粗以后就成了金属管或者金属条，截面的不同会形成不同的金属结构材料。艾拉·希尔图宁（Ella Hiltunen）的《西贝柳斯纪念碑》（图4-36），是用粗金属管形成长短、高低平衡的集束式的造型。从远处看，令人联想到管风琴；但是近看时，则看到不整齐的焊接断裂口以及粗糙的表面，仿佛变成冻结的冰窟；从下方仰视，通过洞口及裂缝射进来的光线变化，给人以美丽崇高的感受。任何人站在这个作品下，都会有仿佛西贝柳斯的音乐被凝结在这里的感觉。

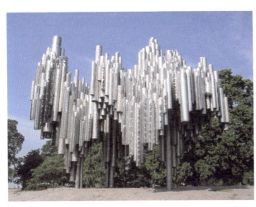
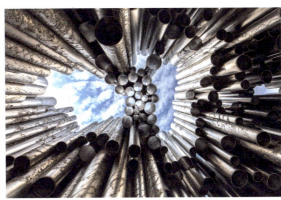

图4-36 《西贝柳斯纪念碑》 艾拉·希尔图宁 1967年

3. 金属板的造型

金属板的造型手法一般为切割、弯曲、折叠、扭转、层积等，和纸张的造型极为类似。如图4-37所示，亚历山大·考尔德（Alexander Calder）雕塑作品乍看像纸张，其实是切割组合而成的金属板造型，作品上的铆钉体现了金属板的强劲（图4-37）。瑞士艺术家马克斯·比尔（Max Bill）则将金属板弯曲组合制作作品（图4-38）。

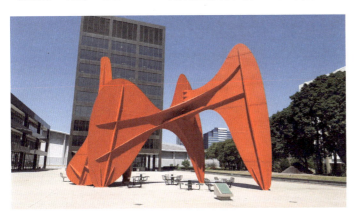

图4-37 大急流（Grand Rapids） 亚历山大·考尔德 1969年　　图4-38 雕塑作品 马克斯·比尔 1994年

4. 锻造造型

锻造是利用金属的延展性和可塑性，通过外力使其成型的一种工艺，一般是将金属块用铁锤敲打、延展、弯曲进行加工。借助大型机械的冲压技术，可以将金属压成平滑的曲面造型，是一种更加高效的现代锻造技术（图4-39）。

5. 铸造造型

铸造是将金属熔化成液体，然后将液化金属倒入

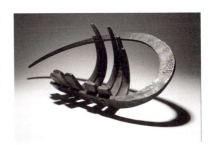

图4-39 金属锻造工艺作品

铸模中,冷却后液化金属在铸模中变成凝固的形状的一种成型技术。据考古发现,我国在商周时期就采用失蜡法铸造精美绝伦的青铜器。失蜡法也称"熔模法",是一种青铜等金属器物的精密铸造方法。具体做法是,用蜂蜡做成铸件的模型,再用别的耐火材料填充泥芯,敷成外范,加热烘烤后,蜡模全部熔化流失,使整个铸件模型变成空壳,再往内浇灌熔液,便铸成器物。以失蜡法铸造的器物玲珑剔透,有镂空的效果(图4-40)。

如图4-41所示,法国怪才设计师菲利普·斯塔克(Philippe Starck)1990年为意大利家用品品牌Alessi设计的榨汁机,名为外星人榨汁机(Juicy Salif),外观看起来像火箭发射器,在创意上独具特色,只有用铸造方法才能制作这种奇异的造型。

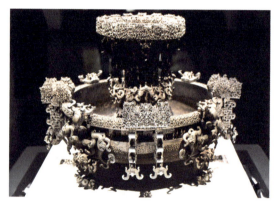
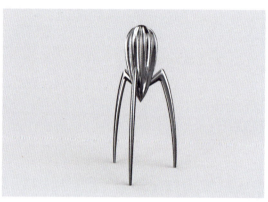

图4-40　曾侯乙铜尊盘　湖北省博物馆　　　　图4-41　外星人榨汁机　菲利普·斯塔克　1990年

6.机械结构的造型

大部分机械都由金属部件构成,这些金属部件除了发挥其固有的机械功能之外,还可以作为一种造型样式被观赏。机械部件的精密结构和坚硬材质特性展示出特有的形式感,甚至发展出"机械美学"。目前金属机械部件造型已经是日常不可或缺的一种造型形态。如图4-42所示,法国雕塑家爱德华·马蒂尼(Edouard Martinet)利用废旧金属部件,创作出具有蒸汽朋克风格的逼真生物,焕发出特有的机械美感。

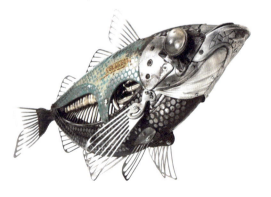
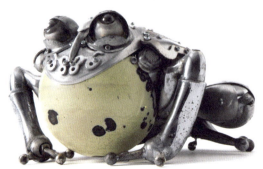

图4-42　金属雕塑　爱德华·马蒂尼　2015年

7. 利用现成品的造型

达达主义艺术家杜尚在1913年将一件自行车轮倒立在木凳上，制作成一件可以动的现成品艺术，不仅在艺术主张上给艺术界带来巨大的冲击，而且为现代艺术造型形式开创了新的样态，那就是现成品造型（图4-43）。这种将物品从原来的位置切割分离，放在另外的场所，用其造型表达艺术的主张，使得现实中的一些金属现成品具有新的使命。

8. 3D打印造型

3D打印是将材料有序沉积到粉末层喷墨打印头的过程，目前也融入了挤压和烧结工艺（图4-44）。3D打印成型手段相对传统手段而言，具有以下优点。

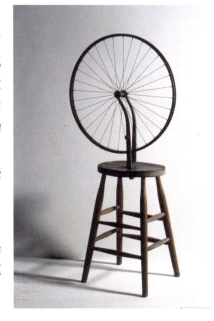

图4-43 《自行车轮》 杜尚 1963年

① 节省材料，不用剔除边角料，提高了材料的利用率，通过摒弃生产线而降低了成本。

② 能制造出CNC（Computer Numberical Control，数控技术）无法加工的产品，能做到较高的精度和很高的复杂程度，可以制造出采用传统方法制造不出来的、非常复杂的制件。

③ 有三维模型即可生产出产品，不需要传统的刀具、夹具、机床或任何模具，就能直接把计算机的任何形状的三维CAD图形生成实物产品。

图4-44 3D打印金属结构

④ 快速地制造出产品，它可以自动、快速、直接和比较精确地将计算机中的三维设计转化为实物模型，甚至直接制造零件或模具，从而有效地缩短产品研发周期。

⑤ 随时开机生产。3D打印无需集中的、固定的制造车间，具有分布式生产的特点。

⑥ 成型时间较短。3D打印能在数小时内成型，它让设计人员和开发人员实现了从平面图到实体的飞跃。

⑦ 可一体打印组装件。它能打印出组装好的产品，因此，它大大降低了组装成本，甚至可以挑战大规模生产方式。

3D打印技术的缺点如下。

① 与传统CNC加工相比，3D打印较快速，但产品表面、强度等有些差别。

② 与注塑制造相比，成本高、工时长、强度较差，目前想用3D打印作为生产方式来取代大规模生产不太可能。

③ 打印材料受到限制。目前，打印材料主要是塑料、树脂、石膏、陶瓷、砂和金属等，能用于3D打印的材料非常有限。

④ 精度和质量问题，由于3D打印技术固有的成型原理及发展还不完善，其打印成型零件的精度（包括尺寸精度、形状精度和表面粗糙度）、物理性能（如强度、刚度、耐疲劳性等）及化学性能等大多不能满足工程实际的使用要求，不能作为功能性零件，只能做原型件使用，因而其应用性大打折扣。而且，由于3D打印采用"分层制造，层层叠加"的增材制造工艺，层与层之间的结合再紧密，也无法和传统模具整体浇铸而成的零件相媲美，而零件材料的微观组织和结构决定了零件的使用性能。

9. 其他金属特性造型

人类目前发现的一百多种元素中，有九十多种金属元素。不同的金属元素混合后可以形成成千上万种合金，各种合金具有非常不同的属性，所以金属材料具有非常多的属性。随着技术的进步，人类不断发现并利用着合金的属性，在此介绍几种日常比较普遍的金属属性。

一是密度高的金属表面抛光，可以形成镜面效果，对光线进行反射。如图4-45所示，艺术家安尼施·卡普尔（Anish Kapoor）在芝加哥世纪公园的雕塑，就是利用金属这一特性，将周围的光线折射，在其表面形成扭曲的周围世界。

图4-45　芝加哥世纪公园云门（Cloud Gate）
安尼施·卡普尔　2004年

二是金属被敲击后可以发出悦耳的声音。我国商周时期的青铜编钟可谓代表（图4-46）。现在的钢琴、吉他也都离不开金属琴弦。而今天很多造型中将这一金属属性融入其中，通过人工、风力等其他动力敲击金属，例如风铃、钟、管乐器等。

三是一些金属具有磁性，可以被磁铁吸引。这样就可以通过磁力使一些金属造型抵抗重力，在日常空间中达到悬浮状态（图4-47）。比如在液态金属镓中加入磁性材料，会使得液

图4-46　曾侯乙编钟　湖北省博物馆

态金属被磁力驱动，从而形成奇妙的造型形态（图4-48）。

 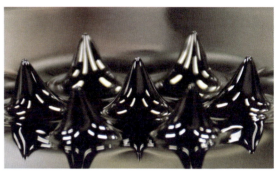

图4-47　磁悬浮的超导体　　　　　　　　　　　图4-48　磁性液态金属

三、纸张

纸是任何纤维经排水作用后，在帘模上交织成薄页后揭下并干燥而成的成品。纸是书写、印刷的载体，也可以有包装、卫生等其他用途，如打印纸、复写纸、卫生纸、面纸、宣纸，等等。古代的纸有各种材料，真正意义的造纸技术源于我国。以植物纤维无规则交叉排列的复合材料，在不同的环境下都能够廉价地取得、制作和保存，它的出现与普及让人类的知识得以被方便地保存及迅速地传播，这对于人类文明有非常重要的意义。

薄而坚韧的纸张可以通过剪、撕、刻、拼、折、叠、揉、编织、压印、裱糊等手段制作成立体形态。从灯笼到纸模型，从风筝到包装，从纸扎到纸雕塑，自从纸诞生以后就被广泛应用在日常生活中，勤劳的人们也因此创造出了多种多样的立体形态及加工方法。

在造型领域，纸轻而平滑的表面，易成型、易加工、易组合的性质，使其在各种造型和模型制作中被广泛应用。图4-49所示是艺术家马修·什里安（Matthew Shlian）利用纸的轻便和易加工的特点创作的立体构成作品。

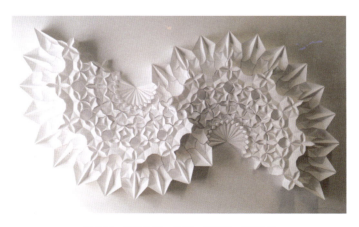

图4-49　纸雕作品　马修·什里安　2016年

1. 浮雕

① 层积浮雕

浮雕是从平面到立体的过渡阶段，也称为二维半空间，是平面和立体的中间状态。这里首先介绍的是层积浮雕。层积浮雕是利用纸张本身的厚度，在平面上堆放形成高低层叠的立体形态。各种板材都可以利用层积方法来创造立体形态。相对于木板和石板，纸张比较轻薄。纸张通过层积方法制作的立体形态比较轻巧，尤其是白色制图纸，阴影变化明显，具有充分发挥层积造型微妙变化及其形成阴影效果的特点（图4-50）。

② 曲面浮雕

曲面浮雕是将纸张裁剪后的造型进行弯曲的形态。轻薄而柔软的纸张很容易形成曲面，而有曲面就会产生立体空间（图4-51）。

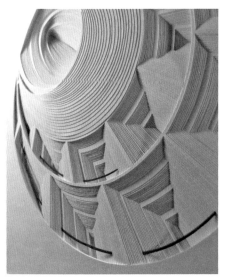

图4-50　马来西亚成龙（Jacky Cheng）作品
　　　　2016年

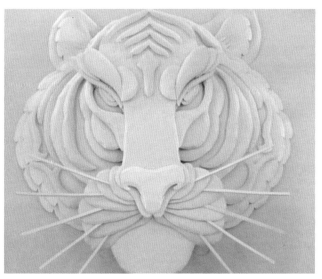

图4-51　纸浮雕作品

③ 折叠浮雕

纸张是很容易进行折叠的材料，纸张通过折叠后会形成折痕，折痕是突破二维形态的立体起伏。利用这种折痕的起伏制作的浮雕形态就是折叠浮雕。折叠浮雕通过折叠将纸张的褶皱进行处理，而且立体构成的这种褶皱是具有规律的刻意为之（图4-52）。

④ "切割折叠"浮雕

"切割折叠"浮雕是将纸张进行切割后再进行折叠，这样的结构造型表现丰富，相对容易成型。由于纸张本身具有张力，折叠后的形态由于张力而会伸展，同时通过切割，使得纸张的一个受力点的力量得到释放，所以形成的"切割折叠"浮雕比较稳固（图4-53）。

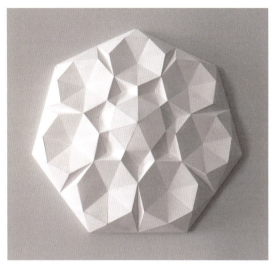

图4-52　亚伦·伊桑（Aaron Ethan）作品　　　　图4-53　珍妮·麦克纳蒂（Jenny McNulty）作品

2."折-开"造型

当你打开贺卡或者立体书的折叠卡片或书页时，常看到意想不到的图形从书的折页中跳出来。纸张经过裁切，然后进行折叠，将其中一些切开的形状进行凹凸折叠，就会产生立体形态（图4-54）。

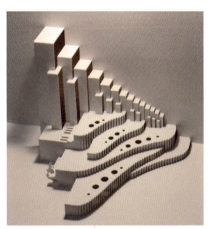 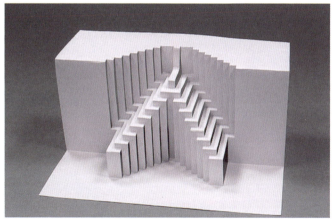

图4-54　立体折叠作品

3.悬吊拉环造型

拉环造型是类似于弹簧的造型，将纸切出同心圆的形态，但同心圆的切口不要完全切开，留有连接点，连接点可以交错排列，这样从中间拉起，就会形成一个悬吊的拉环造型。这种造型在我国称为"拉花"，在一些节庆的时候制作，用来烘托节庆气氛（图4-55）。

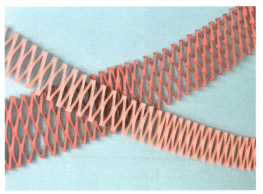 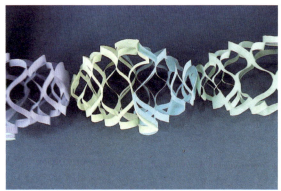

图4-55　剪纸拉花造型

4.曲面构成

纸材具有弹性，利用这种伸缩性可以制成美丽的曲面造型。如图4-56所示，英国艺术家理查德·斯威尼（Richard Sweeney）将纸折叠弯曲，形成优美的曲面。

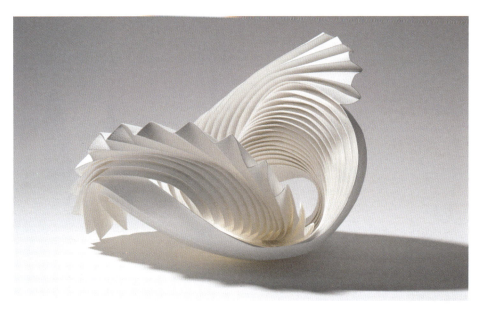

图4-56　理查德·斯威尼纸艺术作品

5.其他形态结构

不同的纤维制成的纸张具有不同的特性。例如艺术家王雷将《英汉辞海》的纸张搓成线，然后将这些线利用织毛衣的手法进行编织（图4-57）。一些艺术家利用纸来模仿自然中的形态，艺术家劳伦·科林（Lauren Collin）就用纸制作出鳞片的形态（图4-58）。艺术家李洪波则利用民间纸葫芦的制作方法将纸制作成石膏像，奇特的是这些石膏像可以被拉伸（图4-59）。

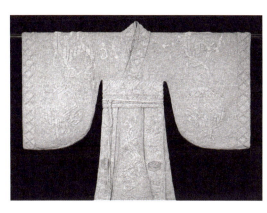

图4-57 《文化中国》 王雷 2018年

图4-58 劳伦·科林的纸浮雕

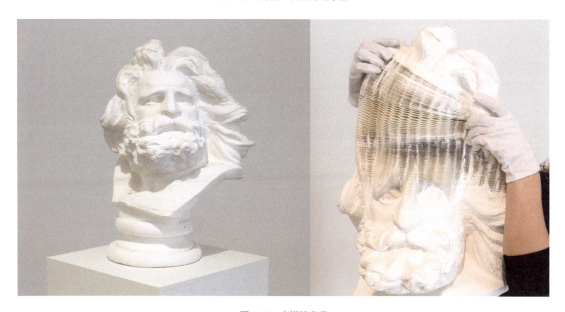

图4-59 李洪波作品

四、塑料

塑料是现代工业的产物，是一种可塑性很强的材料，被广泛应用于日常生活中。塑料具有产量大、用途广、成型性好、价格便宜的特点。通用塑料有五大品种，即聚乙烯（PE）、聚丙烯（PP）、聚氯乙烯（PVC）、聚苯乙烯（PS）及丙烯腈-丁二烯-苯乙烯共聚合物（ABS）。这五大类塑料占据了塑料原料使用的绝大多数，其余的基本可以归入特殊塑料品种，如聚苯硫醚（PPS）、聚苯醚（PPO）、聚酰胺（PA）、聚碳酸酯（PC）、聚甲醛（POM）等。塑料根据其可塑性分类，可分为热塑性塑料和热固性塑料。通常情况下，热塑性塑料的产品可再回收利用，而热固性塑料则不能。塑料根据其光学性能来分，可分为透明、半透明及不透明原料，如PS、聚甲基丙烯酸甲酯（PMMA，俗称有机玻璃）、丙烯腈-苯乙烯共聚物（AS）、PC等属于透明塑料，而其他大多数塑料都为不透明塑料。

1. 常用塑料品种性能及用途

① 聚乙烯（PE）：常用聚乙烯可分为低密度聚乙烯（LDPE）、高密度聚乙烯（HDPE）和线性低密度聚乙烯（LLDPE）。三者当中，HDPE有较好的热性能、电性能和机械性能，而LDPE和LLDPE有较好的柔韧性、抗冲击性能、成膜性等。LDPE和LLDPE主要用于包装用薄膜、农用薄膜等，而HDPE的用途比较广泛，可用于薄膜、管材、注射日用品等多个领域（图4-60）。

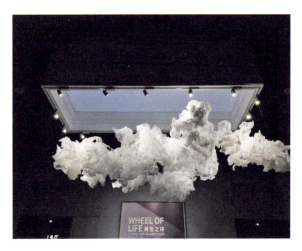

图4-60　装置艺术　张有魁、金善珍　2019年

② 聚丙烯（PP）：相对来说，聚丙烯的品种更多，用途也比较复杂，其领域也更广泛，品种主要有均聚聚丙烯、嵌段共聚聚丙烯和无规共聚聚丙烯。其用途各不相同，均聚聚丙烯主要用在拉丝纤维、注射器具、双向拉伸聚丙烯（BOPP）薄膜等领域，嵌段共聚聚丙烯主要应用于家用电器注射件、改性原料、日用注射产品、管材等，无规共聚聚丙烯主要用于透明制品、高性能产品等。

③ 聚氯乙烯（PVC）：由于其成本低廉，且产品具有自阻燃的特性，故在建筑领域里用途广泛，尤其是在下水道管材、塑钢门窗、板材等中广为使用。

④ 聚苯乙烯（PS）：作为一种透明的原材料，在有透明需求的情况下用途广泛，如汽车灯罩、日用透明件等。

⑤ 丙烯腈-丁二烯-苯乙烯共聚物（ABS）：是一种用途广泛的工程塑料，具有杰出的物理机械性能和热性能，广泛应用于家用电器、面板、面罩、组合件、配件等，尤其是家用电器，如洗衣机、空调、冰箱、电扇等，用量十分庞大，另外在塑料改性方面，用途也很广。乐高积木玩具就是用这种材料制作的（图4-61、图4-62）。

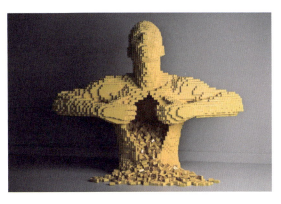

图4-61　乐高积木作品　内森·萨瓦亚（Nathan Sawaya）　　　　图4-62　利用ABS材料制作的乐高积木

2.丙烯酸树脂

丙烯酸树脂是一种高分子透明材料，其化学名称叫聚甲基丙烯酸甲酯（PMMA），俗称有机玻璃、亚克力、中宣压克力、亚格力。有机玻璃具有较好的透明性、化学稳定性、力学性能和耐候性，易染色，易加工，外观优美。丙烯酸树脂是由德国化学家奥托·罗姆（Otto Röhm）于1901年首次成功合成的，至今已历经多次改进。丙烯酸树脂具有93%以上的透光率，无透光形变，表面如镜面般光滑，如水晶般晶莹剔透，所以又被称为"塑料女王"。虽然树脂的相对密度只有玻璃的一半左右，但其强度却是玻璃的15倍之多，而且破裂时碎片也不会飞散。此外，丙烯酸树脂的加工非常容易，具有无限的造型可能性。

如图4-63所示，生于日本福冈的艺术家中西信洋（Nobuhiro Nakanishi）创作了一个令人着迷的系列作品，名为《分层绘画》。他使用激光打印将照片固定在有机玻璃丙烯酸树脂板上。

图4-63　《分层绘画》　中西信洋　2014年

如图4-64、图4-65所示，英国艺术家大卫·斯普里格斯（David Spriggs）将图形绘制在透明胶片上，再通过框架将胶片分层悬置，形成具有震撼力的大型装置。大型透明画面，通过层层叠加，创造出的立体影像非常吸引观众。观众通过视角的不断变化，不仅可

获得不同的影像,并能感受到艺术家的探索时空、运动、监视、力量、动态和其他复杂概念的主题。

图4-64 《重力》 大卫·斯普里格斯 2019年

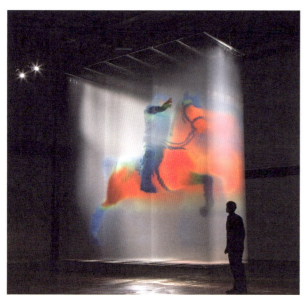

图4-65 《太阳王》 大卫·斯普里格斯 2015年

五、陶瓷

陶瓷是最古老的工业之一。当人们发现黏土可以和水混合制作并烧结成各种形状的物品时,陶瓷工业就诞生了。陶瓷工艺是陶泥或瓷泥经过火烧成型的一种工艺。陶瓷原料由地球原有的大量资源——黏土经过萃取而成。黏土的性质可谓神秘而具韧性:常温遇水可塑,微干可雕,全干可磨;烧至700℃可成陶能装水;烧至1200℃则瓷化,可完全不吸水且耐高温耐腐蚀。随着技术的不断进步,陶瓷材料的配方和做法不断创新,不断突破陶瓷材料的局限性。

目前已知最早的陶器可以追溯到公元前29000年至公元前25000年史前欧洲的格拉维特文化。在大约公元前9000或10000年左右，人们开始使用陶器储存水和食物。黏土砖也是在这一时间制作的。玻璃制造至少可以追溯到公元前3600年的美索不达米亚、埃及或叙利亚。据专家估计，直到公元前1500年，玻璃才成为被独立制作的材料，并成为时尚的象征。快进到中世纪，金属行业还处于起步阶段，当时用来熔化金属的炉子还是由天然材料制造的。当合成的更好的耐火材料在16世纪发展起来，工业革命诞生了。将这些耐火材料制作成加工部件，为金属、玻璃、焦炭、水泥、陶瓷等的生产创建了必要的条件。另外在19世纪中后期，陶瓷材料的电绝缘性被发现。人们开始使用陶瓷制作电子元器件。而且汽车、收音机、电视机、电脑的发明与陶瓷材料的使用也有很大关系。

1. 陶

陶是用陶泥经过高温后形成的材料，陶器是用黏土为胎，经过手捏、轮制、模塑等方法加工成型干燥后，放在窑内烧制而成的器物。陶器的烧制温度在800～1000℃。陶的气孔率约为12.5%～38%，透气性好，质地疏松，吸水性强，其造型一般比较简单，看起来粗犷、古朴。陶可施釉或不施釉，表面略粗，透气性好（图4-66）。

2. 瓷

陶与瓷的区别主要在于原料土的不同和温度的不同。瓷器是由瓷石、高岭土、石英石、莫来石等烧制而成，外表施有玻璃质釉或彩绘的器物。瓷器的成型要在窑内经过高温（约1280～1400℃）烧制，其表面的釉色会因为温度的不同而发生各种化学变化。其气孔率约为2%～8%，透气性差，质地致密，吸水性弱，基本上不会吸水。瓷器的造型精致，看起来细腻光洁、优雅。细瓷一般都施釉，表面光滑，易清洁。

如图4-67所示，陶艺家和数学家盖伊·范·利姆普特（Guy van Leemput）通过在气球表面绘制互锁线、形状异常的圆圈和其他设计来形成带纹理的碗。完成后，这些碗非常透明，看起来就像是由纸制成的。

图4-66 《按手》 丹·斯德哥尔摩（Dan Stockholm） 2016年

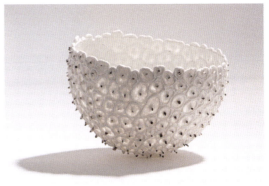

图4-67 瓷碗 盖伊·范·里姆普特 2015年

我国陶瓷艺术家早已通过使用瓷泥和特殊釉料来制作雕塑，用精湛的技艺对陶瓷材料造型做出探索，并且达到令人惊叹的高度。一些艺术家通过特殊方法的创新，制作出一些模仿自然形态的实验造型，如模仿花朵、海洋生物等。

3.精密陶瓷

一般陶瓷原料土的成分是氧化铝和硅酸盐，但是其中会含有不同的微量元素，这些微量元素就像在饮食中加入的调味品，在主要成分中加入少量的微量元素可以强化一些特性。这就产生了应用在工业中的精细陶瓷，这类陶瓷在应用中能发挥机械、热、化学等功能。工业陶瓷具有耐高温、耐腐蚀、耐磨损、耐冲刷等一系列优越性，可替代金属材料和有机高分子材料用于苛刻的工作环境，已成为传统工业改造、新兴产业和高新技术中必不可少的一种重要材料，在能源、航天航空、机械、汽车、电子、化工等领域具有十分广阔的应用前景。工业陶瓷的功能各有所长，应用广泛，如利用高硬度、高耐磨性的陶瓷来生产机械零件、密封件、切削刀具等（图4-68），利用高耐磨、高强度及高韧性的陶瓷来生产汽车用耐磨、轻质、耐热隔热部件，燃气轮机叶片、火花塞、刹车盘等，利用耐腐蚀、与生物酶接触化学稳定性好的陶瓷来生产冶炼金属用坩埚、热交换器、生物材料（如牙和人工膝关节）等，利用特有的俘获和吸收中子的陶瓷来生产各种核反应堆结构材料等。

图4-68 陶瓷刀具

六、新材料

随着科学技术的发展，人们在传统材料的基础上，根据现代科技的研究成果，开发出新材料。这些新的材料用作造型素材可以展示出时代的前卫感。如石墨烯、气凝胶、透明混凝土、柔性玻璃、泡沫金属、特殊黏土、磁流体等新型材料，突破现有材料特性，在构成形态上也具有质的突破。其中，石墨烯是迄今为止已知的最坚固的材料，是由二维排列的极薄碳原子片制成的；气凝胶是目前为止发现的最轻的固体材料；透明混凝土是在混凝

土中加入透光纤维而形成的,可以透光;柔性玻璃可以任意弯曲;泡沫金属存满了气孔(图4-69、图4-70)。

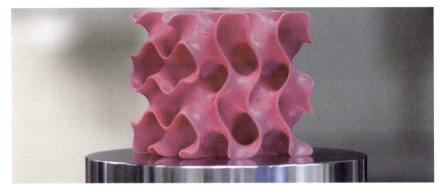

图4-69 石墨烯

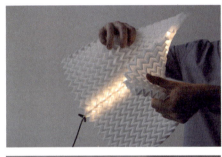

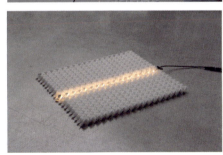

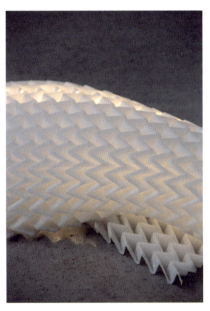

图4-70 电驱动的橡胶折纸

七、材料的加工工艺

设计造型中材料的加工工艺决定造型的样式,对加工工艺的研究尤为重要。如何开发新的材料及新的加工工艺是设计造型未来的重要课题。工业设计师将加工工艺总结为材料成型工艺、材料连接工艺、材料表面处理工艺。这三个方面系统地解构了材料的加工方法,并且形成一个可以延续的谱系。如图4-71～图4-73所示是工业设计师鲍于明制作的材料加工工艺分类谱系。这样清晰的分类形成了一个一目了然的系统,便于我们更加直观地了解材料的加工工艺。

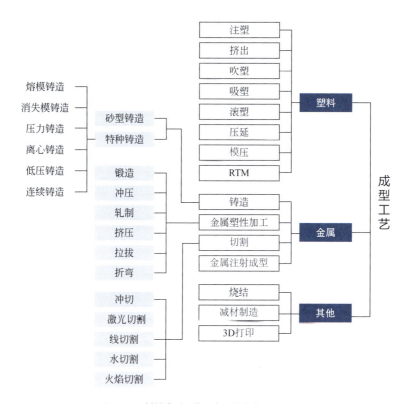

图4-71 材料成型工艺分类 制表人：鲍于明

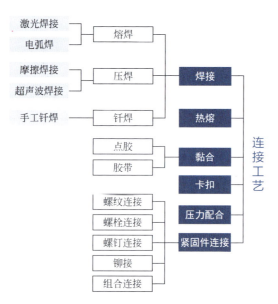

图4-72 材料连接工艺分类 制表人：鲍于明

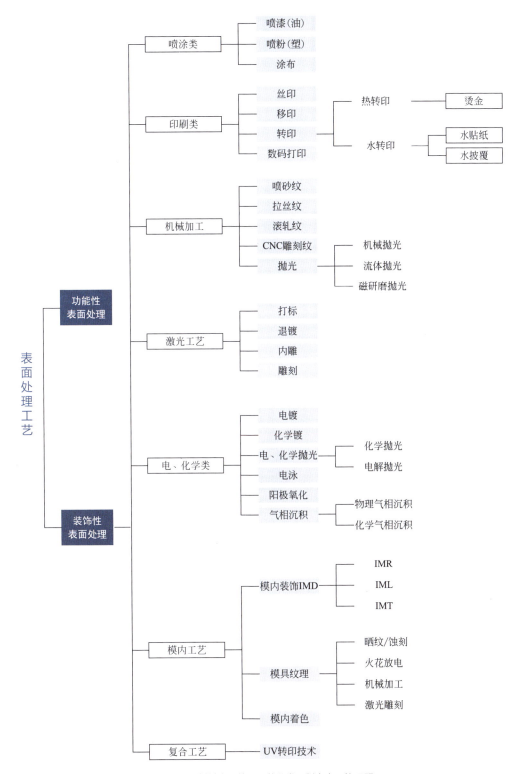

图4-73 材料表面处理工艺分类 制表人：鲍于明

第四节　结构

一、结构与力

各元素通过不同方式组合形成结构。不同的元素组合在一起就要靠力,比如重力、万有引力等。

立体构成中的结构是指物质材料的各个组成部分之间的搭配和安排。空间中的立体结构的首要条件是物质材料,且物质材料要遵循一定的力学原理。从力学角度来说,结构是指可承受一定力的架构形态,它可以抵抗能引起形状和大小改变的力。为了保证一个立体形态稳定、安全、可靠,必须要对其构件进行承载能力的分析。

力由物质(物体)与物质(物体)之间相互作用而产生。力的大小、方向、作用点是力的三要素。根据性质的不同,力的可分为重力、万有引力、弹力、摩擦力、分子力、电磁力、核力等。根据效果的不同,力可分为拉力、张力、压力、支持力、动力、阻力、向心力等。力可以改变物体的形状,使物体发生形变。力也可以改变物体的运动状态。

二、材料与结构

立体形态成形首先需要有材料,然后材料按照一定结构进行呈现,形态的结构还要符合力学规律。人类对于材料和结构的探索伴随着人类历史一步步发展:新石器时代出现了榫卯结构,古埃及人开始使用巨石建造金字塔,3000多年前人类开始建造拱门,现代建筑中开始使用钢筋混凝土。

三、材料与力

人们通过力将材料进行组合。一般构成中物质承受的力的形式有拉伸、压缩、弯曲等。不同的材料所能承受的力的强度不同。有些材料受强力后会发生变形、破碎、断裂等情况,所以应用材料时要考虑它的承受强度。承受力的时间延长也会使材料产生疲劳现象。基于不同材料的特性,将不同材料组合在一起,形成合成材料,可以将不同材料的优势集于一身。

四、多面体结构

多面体的各个面都是平面,各条棱都是直线。多面体分为规则多面体和不规则多面体。规则的多面体给人以理性的秩序美感。四面体是最简单的多面体。19世纪美国发明家福勒在研究中发现:所有的多面体都可分割为其基本成分——正四面体。福勒认为,宇宙中的一切结构都是由这种基本结构单元——正四面体所构成的,三角形是"宇宙本源的

未来形体"。稳定的三角关系会形成一定的空间环境，这个环境有一定的特殊性。具有神秘色彩的金字塔的造型结构是个五面体，上方是三角形的稳固结构，底面是正方形。立方体结构是具有六个正方形的体，外形简洁，而且具有未来感，是今天建筑中应用最为广泛的一种空间结构形态，而且立方体组合方便，便于应用。正八面体的面由八个正三角形组成，正十二面体的面由十二个正五边形组成，正二十面体的面由二十个正三角形组成。多面体结构中还有许许多多的规则多面体结构，这些规则的多面体结构具有简洁的数学结构特性。

五、曲面结构

流体的表面，例如雨滴或肥皂泡的表面是一种理想的曲面。圆柱、球体、壳体的表面结构都是曲面。曲面具有张力和稳定性。例如蛋壳或贝壳的结构很薄，但可以承受很强的外力。这种结构被应用在建筑中，包括早期一些教堂中的巨大穹顶，使用砖石等材料拼合成壳体结构，不仅结构稳固，而且里面空间宽敞。随着新材料的出现，更多样式的壳体结构、波形壳体结构问世（图4-74）。

图4-74　澳大利亚悉尼大剧院

六、框架、桁架结构

框架结构是一个带"框"的支架结构，这个结构中的支柱可以承载压力，横梁可以承载拉力。从古希腊时期的神庙遗迹中可以看到人类利用柱子和横梁搭建而成的框架结构，这些柱子和梁都是由石头材质建成的。古希腊使用石头来建造框架，而我国古人发明了多种多样的榫卯结构，就是要利用木材搭建框架，再配合瓦的顶、砖的墙，建成居住生活空间。现代人则利用钢筋混凝土建造框架。人们将钢铁的耐拉伸、耐弯曲、耐压缩与剪切强度较好的特性，应用于框架、桁架结构中，并且在混凝土中加入钢筋，发明了耐拉伸、抗弯曲的钢筋混凝土。其价格低，造型自由，可以在短期内施工。由于钢筋和混凝土的膨胀系数一致，在混凝土中埋设钢筋，将二者合为一体，一方面，本来抗拉伸、弯曲、剪切等是混凝土的弱点，但却可由钢筋来弥补；另一方面，混凝土可以防锈，并且有耐火的功能，还恰好可以弥补钢筋的不足，让两者充分发挥性能优势。框架结构节省材料，建造便利，机构稳固，所以钢筋混凝土建造的框架结构是现代建筑应用最为广泛的形态。

框架结构由坚硬的材料做框，配合可以抵抗拉力的柔性材料，最终得到一个灵动的框架结构。比如当代建造的悬索桥梁，可以使用比较少的物质来跨越比较长的距离，以抵抗暴风雨侵袭。艺术家加布里埃尔·道（Gabriel Dawe）使用彩色的线，缠绕在外面支撑的框架上，形成了线的构成。安雅·希德玛芝（Anya Hindmarch）在伦敦时装周上编织出的蓝色隧道，也是将绳索编织成网状结构，再将网悬挂在框架上。人类不断地开发着框架的类型，运用软硬不同的直线、曲线，创造着一个个视觉奇观（图4-75）。

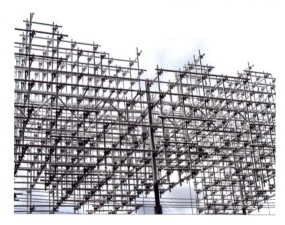

图4-75　金属框架结构

七、仿生结构

生命是大自然的奇迹，地球上的动、植物具有生命特征的结构经过长期进化，形成了特有的生命形态结构。模仿生命体的结构称为仿生结构。自然界中，很多生物都具有一定的强度、刚度和稳定性的结构，很多结构关系如一面蜘蛛网、一只蛋壳、一个蜂巢，看似弱小，有时却能承受很大的外力，或抵御强大的风暴。这些巧妙合理的结构关系正逐步被人们所认识和利用。随着仿生学的深入开展，人们不但从外形、功能上去模仿生物，而且从生物奇特的结构中也得到不少启发。在"仿生制造"中不仅是模仿自然生命的外部结构，而且要学习与借鉴它们自身内部的组织方式与运行模式。这些为人类提供了"优良设

计"的典范。例如蜂巢由一个个排列整齐的六棱柱形小蜂房组成，每个小蜂房的底部由3个相同的菱形组成，这些结构与近代数学家精确计算出来的菱形钝角和锐角完全相同，是最节省材料的结构，且容量大、极坚固，令许多专家赞叹不止。人们仿其构造用各种材料制成蜂巢式夹层结构板，强度大、重量轻，不易传导声音和热，是建筑及制造航天飞机、宇宙飞船、人造卫星等的理想材料。

在结构仿生方面，工程师们比建筑师更善于观察自然界的一切生成规律，并且应用现代技术创造了一系列新的仿生结构体系（图4-76）。比如，从一片树叶的叶脉发现其交叉网状的支撑组织肌理，这对建筑结构的创新设计而言是十分有益的启示。

德国工业控制和自动化公司Festo每年都会推出最新研发的仿生机器人，图4-77所示是会飞的仿生狐蝠（Bionic Flying Fox）。如图4-78所示，德国萨尔大学建筑学院设计建造的仿生启发研究馆，其灵感来自自然界中的生命体。用于建造该馆的孔洞结构不仅可以采光，同时轻便，可持续使用。

如图4-79所示，Resilient技术公司和威斯康星州大学麦迪逊分校的聚合物工程中心开发出了免充气轮胎。正如机械工程学教授蒂姆·奥斯瓦尔德（Tim Osswald）说的："自然给我们的最好的设计就是蜂窝。"蜂窝六边形的几何结构不仅使得轮胎在运动时降低了噪音和发热量，而且能均匀地传导颠簸的力，可为使用者提供舒适的乘坐感。

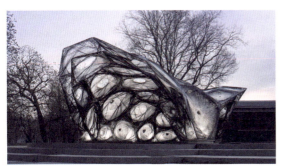

图4-76　仿生学建筑仿生研究馆

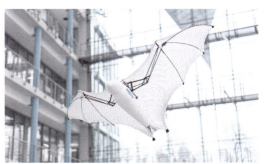

图4-77　德国工业控制和自动化公司Festo研发的Bionic Flying Fox　2018年

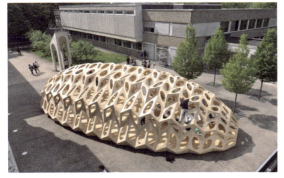

图4-78　萨尔大学建筑学院设计的Bowooss仿生启发研究馆　2012年

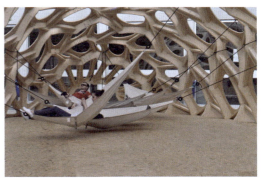

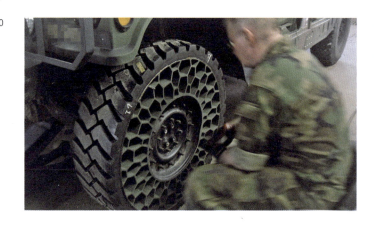

图4-79 Resilient技术公司和威斯康星州大学麦迪逊分校的聚合物工程中心开发出的免充气轮胎

八、接合与连接

不同材料有不同材料的连接方式，但大致分为三种：第一种黏合，不同材料有不同的黏合方法，比如木头可以用胶，金属靠焊接，塑料靠热熔黏结；第二种是机械部件的连接，如在木头上使用钉子、螺丝、铁丝、合页等机械部件连接，金属也可以使用螺丝连接；第三种使用材料本身的结构进行连接，如木材中使用的榫卯结构，金属使用各种造型的部件连接，绳子可以使用编织手法连接。

第五节　运动与错觉

自然界的物质是运动的，不存在绝对的静止，静止只是相对的。物质形态的造型随着运动不断变化。花朵会开合，蝴蝶会飞舞，猎豹会奔跑，蓝鲸会遨游，每种生命体都以独特的方式运动着，同时展示出千变万化的造型。对于运动形态的探索研究成就了今天的科技，从牛顿的力学三大定律到爱因斯坦的相对论，从轰鸣的蒸汽机到旋转的马达，从穿梭的电流到无线网络，处处展示着人类对于运动的探索。

一、机械的运动造型

人类通过对形态运动的研究创造出了机械，机械通过齿轮、摩擦轮、滑轮、皮带轮、链轮、连杆装置、凸轮等结构联动。通过机械，人类可以将势能转化成动力，比如水车、风车、钟表等；将热能（将水加热）转化成为动力，比如蒸汽机；将电磁动能相互转化，比如马达。机械是由各种结构组合而成的使人省时省力的工具装置（图4-80）。有一些机

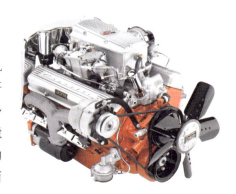

图4-80　汽车发动机

械单纯转换力的大小或（及）方向，被称为简单机械。而复杂机械是由两种或两种以上的简单机械构成。机械是运动的造型，机械在工作时伴随着运动。世界上没有永动机，机械运动都是通过能量的转化而推动的。例如内燃机通过将石油燃烧后的热能转化成动能，从而推动机械运转。所以运动的机械造型是人类的工具，可以代替人类的劳动，是运动着的立体形态。运动着的立体形态通过仿生设计，形成一种具有机械审美的半生命体，人们称为机械生物。机械生物不仅有趣，而且给人们带来一种未来感（图4-81）。

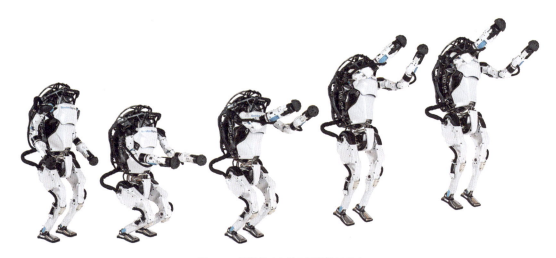

图4-81　波斯顿动力公司研发的机器人

二、利用自然动力的运动造型

人类很早就将自然力的运动造型运用在生活环境中。我国早在汉代就发明了水车，通过自然的水流动力推动水车轮转动，水车转动的同时将水提升高度，水再顺着水渠流到田野，实现灌溉。水车不仅是一种灌溉工具，而且是自然动力的运动形态（图4-82）。还有一些水车可以推动磨盘，为日常生活所用。除了利用水动力以外，还有风动力。利用风动力的运动造型有风铃，不仅在风的作用下运动，而且可以发出悦耳的声音。此外，还有风向标、风筝、风帆等。艺术家安东尼·豪（Anthony Howe）制造的全不锈钢动力风雕塑，由风驱动，它们在催眠运动中不断循环（图4-83）。荷兰艺术家泰奥·扬森（Theo Jansen）将一些塑料管和饮料瓶制作成行走的链状巨兽，这个巨兽可以走动，甚至可以独自存活（图4-84）。

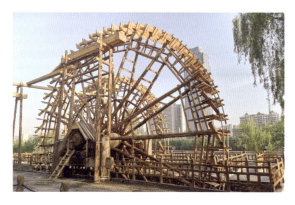

图4-82　黄河水车

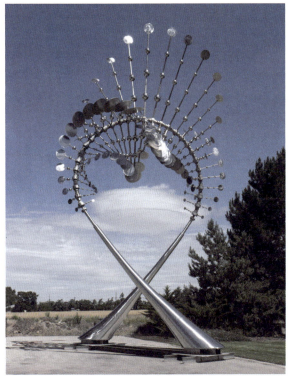

图4-83　风动力装置LOOPED　安东尼·豪　2017年

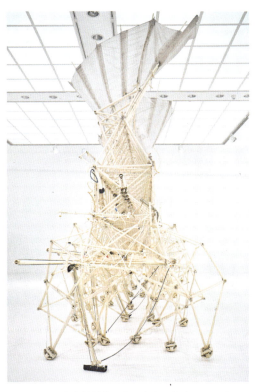

图4-84　行走的链状巨兽　泰奥·扬森　2013年

第六节　技法开拓

一、多面体研究

在几何学中，多面体（偶数多面体或奇数多面体）是一种具有平面、直边、顶点的三维形体。在立体世界之中，最具代表性的是正方体。正方体具有多样的对称性和端正的美感，因此在形态研究上占有重要地位。其他正多面体包括正八面体、正十二面体、正二十面体。这些正多面体可以进行变化和衍生，形成许多坚固的结构，并具有实用的功能（图4-85、图4-86）。

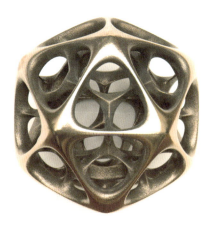

图4-85　多面体金属雕塑
弗拉基米尔·布拉托夫（Vladimir Bulatov）

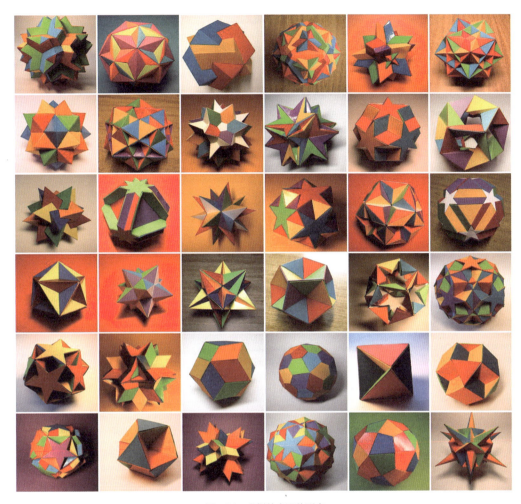

图4-86 多样的多面体形态

二、立体分割

将立体形态进行切割后，会展现出覆盖在表面下的内部结构。立体结构的切割可以探索及发现内部结构造型。通过深入研究多种多样的分割方法，可以创造出新的形态。整体的立体形态，通过特别的切割可以形成特别的切口，产生特别的美感。例如马克斯·比尔（Max Bill）设计的以两个轴为基线的二分之一球体，将两个轴的切面组合，形成特别的切面，使得形体产生独特的形态（图4-87）。

图4-88是京奇（JingQ）开发的一款儿童积木，将立方体进行巧妙的切割，形成了多个不同的形态，并且通过组合创造出不同的新造型。

将正方体有计划地分割，分割后的体块按照一定的构想进行组合，例如要组合成为动物，就要求将立方体切成动物的各个躯干，这些切割后的躯干块组合在一起，就是不同动态的动物。这就要求在切割立方体的时候思考每个部分的造型（图4-89）。

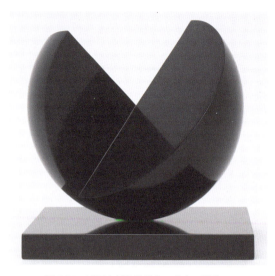

图4-87 以两个轴为基线的二分之一球体 马克斯·比尔 1965年

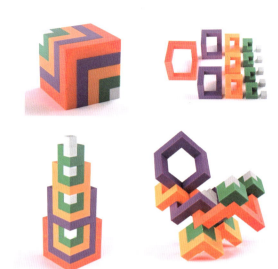

图4-88 JingQ立方体积木

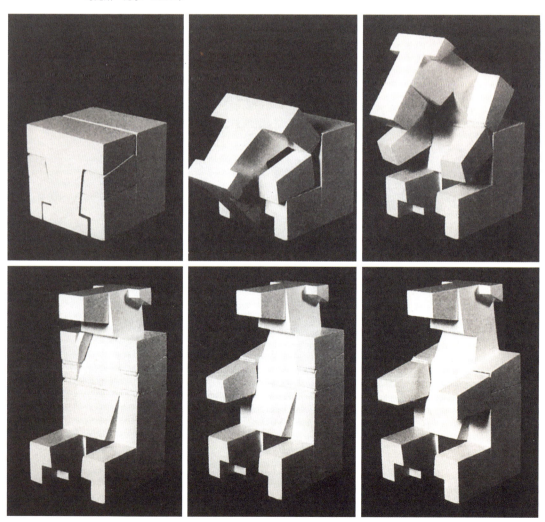

图4-89 源于立方体动物形态（熊） 梅田干博

三、集合构成

细胞的集合构成生命,原子的集合构成分子,分子的集合构成物质,人的集合构成家庭,家庭的集合构成社区,社区的集合构成城市。大的整体用一定的组织形式将不同的个体组合在一起,从而拥有更大的力量与功能。在造型设计中,集合构成方式被大量应用于建筑和装饰领域。在艺术领域,波普艺术代表艺术家安迪·沃霍尔(Andy Warhol)是以集合表现艺术理念的先驱。我国艺术家徐冰的作品《天书》就是使用大量我们无法读出来的汉字集合而成。如图4-90所示,徐冰作品《烟草计划》,将一支支香烟集合构成一张巨大的虎皮地毯。唐纳德·贾德(Donald Judd)使用同样大小的铝盒,利用重复排列集合成系列作品。集合构成可以使用单纯的元素进行集合,也可以使用不同的元素进行集合。集合的数量可以有多有少,集合的程度可以密集或疏离,排列可以有规律或自由。不同类型的集合形成不同的造型形式。

图4-90 《烟草计划》 徐冰 1999—2011年

四、立体要素动态构成

1. 立体构成中的点、线、面动态表现

① 点的空间动态表现:在立体构成中,点的大小变化可以制造立体的空间感,通过视觉上的前后远近错觉,增强画面的层次感。动态的点在立体空间中通过移动、大小变化等方式,吸引观者注意力,引导视线流动(图4-91)。

② 线的空间动态表现:线在立体构成中不仅具有方向性,还能通过形态、大小、粗细的变化

图4-91 点的空间动态表现

制造立体空间感。直线的动态表现强调秩序与方向感,而曲线的动态则展现出优雅与流动性。线的动态变化丰富了立体构成的表现力(图4-92)。

③ 面的空间动态表现:面在立体构成中通过面积、形状、位置的变化以及与其他面的相互遮挡关系,形成丰富的立体空间层次。动态的面可以通过旋转、翻转、移动等方式,在空间中展现动态的美感(图4-93)。

图4-92　线的空间动态表现　　　　　　图4-93　面的空间动态表现

2.动态立体构成在设计实践中的应用

传统的静态立体构成在建筑、室内设计、公共雕塑等领域得到广泛应用。这些作品通过静态的立体形态展现空间美感,但缺乏动态变化。随着科技的发展,动态立体构成在影视作品片头、广告片头、MG动画、舞台演绎等领域得到越来越多的应用。动态构成可以大大增强立体构成的表现力,使作品更加生动、有趣(图4-94)。

图4-94　动态立体构成在设计实践中的应用

以IMAX电影片头Logo为例，通过在平面图形中逐渐加入立体效果，形成强烈的视觉冲击感，展现了平面转立体的动态变化过程。这种动态化的形式不仅增强了Logo的视觉表现力，也提升了观众的观影体验。

3. 动态立体构成的发展趋势

① 技术驱动：随着计算机技术的不断发展，动态立体构成的实现手段将更加多样化和便捷化。设计师可以利用各种设计软件和技术手段，轻松创作出具有丰富动态效果的立体构成作品。

② 跨界融合：动态立体构成将与其他领域进行更深入的跨界融合，如与数字媒体艺术、虚拟现实技术、增强现实技术等相结合，创造出更加新颖、独特的视觉体验。

③ 个性化表达：在未来的设计实践中，动态立体构成将更加注重个性化表达。设计师将根据自己的创意和审美需求，灵活运用各种动态构成手法，创作出具有鲜明个人风格的作品（图4-95）。

图4-95 动态立体构成在设计实践中的应用

思考与练习

<center>"自然与人工的对话"</center>

⊙ **题目描述：**

请以"自然与人工的对话"为主题，创作一件立体构成作品。通过材料、形态、空间的构成，表达自然元素与人工元素之间的互动、融合或对立。

⊙ **要求：**

- 材料选择：可以使用自然材料（如木材、石头、叶子等）和人工材料（如金属、塑料、玻璃等）相结合，突出二者的对比与联系。
- 构成形式：作品需具备一定的体量感和空间感，可采用拼接、叠加、穿插等方式进行构建。
- 创意表达：鼓励创新，展现独特的构思与表达方式，可以从生态、工业化、环境保护等角度进行思考。
- 小组讨论（可选）：可以以小组为单位进行讨论，并最终形成统一的作品，也可以个人独立完成。

⊙ **提交形式：**

- 实体作品：最终的作品可以是实体模型，尺寸不超过50cm × 50cm × 50cm。
- 创作说明：提交一份500字左右的文字说明，阐述作品的构思、材料选择及其与主题的关系。
- 展示与点评：在下次课时进行作品展示，并进行小组或全班的点评与讨论。

⊙ **思考点：**

- 自然元素与人工元素如何在视觉上和概念上进行对话？
- 你如何通过构成手法展现二者之间的关系？
- 作品如何能够引发观者对自然与人工之间关系的思考？

第五章
光迹构成

- 艺术审美与感知力：培养对光与影、颜色与形态的敏锐感知，提升艺术审美能力，能够通过灯光表现情感与思想。
- 创新思维与创作精神：鼓励在灯光造型构成中探索新的表现手法，勇于打破常规，激发创新思维与创作热情。
- 团队合作与沟通能力：通过小组创作项目，增强团队合作能力，培养在创作过程中的沟通与协作精神。

- 灯光的基本原理：了解光的物理特性，掌握光的传播、反射、折射和色温等基本知识。
- 光影与空间构成：学习如何通过灯光塑造空间与形态，掌握光影在不同材质和结构上的表现效果。
- 灯光设备与技术：熟悉常用的灯光设备（如聚光灯、柔光灯、LED灯等）的使用方法，理解如何调整光线的强度、方向、色彩等以达到预期的效果。

- 灯光造型设计与实现能力：能够独立设计并实现灯光造型构成作品，掌握从概念构想到实际呈现的全流程。
- 空间与光线的控制能力：具备在不同空间环境中运用灯光塑造形态与氛围的能力，能够通过光线的调控创造出视觉冲击力和艺术感染力的作品。
- 技术与艺术的整合能力：在灯光造型构成中，能够将技术手段与艺术表现相结合，解决创作过程中遇到的技术难题，提升作品的整体艺术水准。

第一节 光艺术

光通常指的是人类眼睛可见的电磁波。视知觉就是对于可见光的知觉。可见光是电磁波谱上的一段频谱,一般定义为波长介于400～700nm之间的电磁波。也就是波长比紫外线长,比红外线短的电磁波。光既是一种高频的电磁波,又是一种由称为光子的基本粒子组成的粒子流。因此光同时具有粒子性与波动性,也就是"波粒二象性"。

地球上的植物通过"光合作用"吸收能量,地球也源源不断地接收着来自太阳的能量。首先光是一种能量。生命通过长期进化,生长出能够感知光的器官——眼睛。人类通过眼睛观察和认知周围的环境。慢慢地人类可以使用火,这是人类第一次可以主动地控制光,从此人类文明迅速发展,有了现在各种的人造光源,人类也慢慢开始对光进行研究。

其中,艺术家利用光创造着可视的艺术,推动着视觉文化的发展,从最早的绘画雕塑,到摄影与电影,再到今天的互动投影和增强现实,人类对于光的运用和认知就是一次次光造型的革命。

造型形态的呈现是通过对光的折射传递到我们的视网膜,从而作用于大脑。但是,现代设计师和艺术家对光的探索并不局限于这种常见的形态。他们在现代科学对于光源、光与色、光与影等光学认知的基础上,开始用光的不同特性进行造型。首先是光源,人类目前可以通过技术手段创造出不同颜色、不同形状、不同亮度的光源,并且创造出各种类型的显示屏。例如丹麦艺术家奥拉弗·埃利亚松(Olafur Eliasson)2003年在伦敦泰特艺术博物馆涡轮机大厅展出的作品《气象计划》(The Weather Project)中的人造太阳,用两百盏单频灯通过镜面反射组成光芒强烈的太阳,将整个涡轮大厅都笼罩在黄色的光芒下,而人工制造的烟雾,更加让人陶醉在这人造景观中(图5-1)。其次,人类解开了光与色的秘密,可以创造彩虹。如图5-2所示,奥拉弗·埃利亚松利用水雾折射光

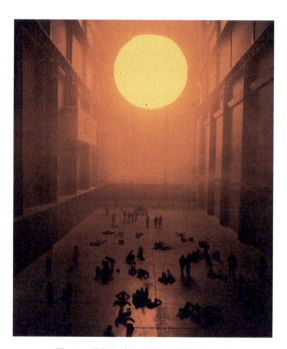

图5-1 伦敦泰特艺术博物馆《气象计划》
奥拉弗·埃利亚松 2003年

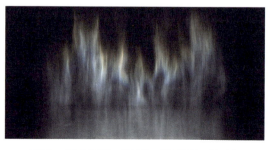

图5-2 《聚合彩虹》 奥拉弗·埃利亚松 2016年

线制造人造彩虹。艺术家甚至利用荧光色创造形态。最后,人类还可以利用不同媒介对光的折射、散射进行创作。如图5-3所示,美国艺术家斯蒂芬·纳普(Stephen Knapp)利用不同彩色玻璃的折射和反射,通过光创造形态。如图5-4、图5-5所示,阿塞拜疆艺术家拉沙德·阿拉克巴罗夫(Rashad Alakbarov),利用各种看似无序的物体,在适当的照明下在墙上投射出与安装物体无关的投影,形成巨大反差。

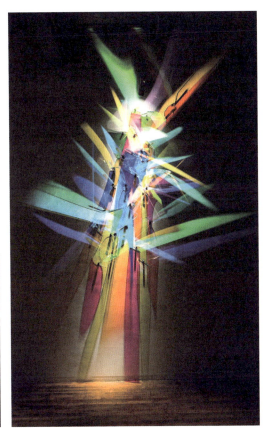

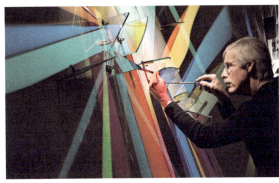

图5-3 彩色玻璃光绘 斯蒂芬·纳普 2013年

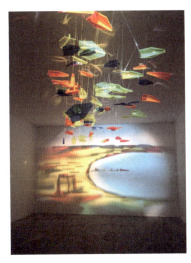

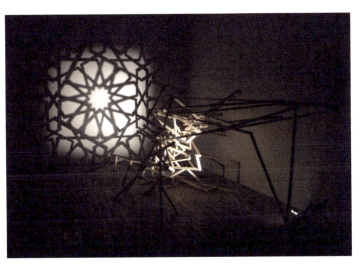

图5-4 光绘作品 拉沙德·阿拉克巴罗夫 2012年

图5-5 光影艺术作品 拉沙德·阿拉克巴罗夫 2013年

一、自然光的利用

自然光是大自然中的天然光。地球上主要的光源是太阳。太阳是一颗发光发热的恒星，源源不断地向我们生存的地球发送着能量，这些光通过自然的反射或折射使得地球上出现了月光、星光、极光（极地出现的极光）；一些自然现象会发光，如火光、闪电等；甚至一些生物会发光，如萤火虫、琵琶鱼、礁环冠水母等。

造型设计中可以利用自然光的特点及规律进行设计。如图5-6所示，法国设计师让·努维尔（Jean Nouvel）设计的阿布扎比卢浮宫，其设计灵感源自阿布扎比的棕榈树林。在精巧的半球形屋顶上可见以棕榈树为主题的遮光罩。这些遮光罩仿佛飘浮在半空中，笼罩在整个博物馆建筑上空，在建筑内部造就了一番"光之雨"的惊艳景观。如图5-7所示，巴黎圣母院的彩色玻璃窗，将阳光变成彩色的光线，而且窗户上的图案被映衬在整个建筑空间当中。

图5-6　阿布扎比卢浮宫
让·努维尔　2017年

图5-7　巴黎圣母院彩色玻璃窗

二、人工光的开发

随着电力时代的到来，越来越多的人工光被创造出来。人工光也称为人造光，是由人工设计制造的仪器、设备产生的光。目前人工光源有钨丝灯、卤素灯、高压钠灯、霓虹灯、卤化物灯、荧光灯、氙气灯、LED灯（图5-8、图5-9）。例如IMAX电影机发射出来的逼真3D虚拟世界的光就来自15000瓦的氙气灯。

烟花也是人工光的一种。火药的研究使得现代出现了色彩缤纷的烟花，蔡国强就是利用火药来创作的艺术家。2015年6月15日凌晨的《天梯》，2018年北京奥运会开幕式的大脚印，都是用火药产生的光来进行造型的（图5-10、图5-11）。

图5-8　卤素灯

图5-9　LED灯条

图5-10　《天梯》　蔡国强　2015年

图5-11　北京奥运会开幕式的大脚印　蔡国强　2018年

三、光艺术的发展

随着技术的进步，形式多样的人工光源开始出现，一些前卫艺术家开始使用光来创作。例如托马斯·威尔福莱德（Thomas Wilfred）创造出了把声音转换为光的光学键盘。莫霍利·纳吉（Moholy Nagy）不使用相机，而是将透明或半透明的物体直接放在感光相纸上曝光，精确地控制位置及光的强度，创作的作品具有鲜明的抽象风格，表现出视觉特异效果，可以看到从黑到白，中间细腻灰调的复杂过渡，与原始的物影照片截然不同。他使用强烈的黑白对比来使画面中并置的几何结构变得具有视觉冲击力，此外他还注重表现画面的空间感，给人以独特的审美视觉体验（图5-12）。

莫霍利·纳吉不仅在影像艺术领域做了很多实验性的作品，而且将光与运动结合起来，制作出最早的电动雕塑之一——"光空间调制器"（1930年），在现代雕塑史上占有重要地位（图5-13）。它代表了莫霍利·纳吉在包豪斯实验的高潮，融合了他对技术、新材料，尤其是光的兴趣。莫霍利·纳吉试图彻底改变人类的认知，从而使社会更好地理解现代技术世界。他在1930年德国设计展上展示了"灯光道具"，作为在舞台上产生特殊灯光和运动效果的装置。当旋转结构的运动面和反射面与光束相互作用时，会产生一系列惊人的视觉效果。

图5-12　实验摄影作品　莫霍利·纳吉　1926年　　　　图5-13　光空间调制器　莫霍利·纳吉　1930年

二十世纪六七十年代技术飞跃发展，出现了一些利用光学仪器制作的艺术品，由此确立了新的光艺术领域。艺术家放弃颜料、画布、石头、木材或金属材料，而使用霓虹灯、荧光管、电视屏幕等新材料。

白南准（Nam June Paik）是激浪派（Fluxus）的主导人物之一，他不断尝试将原有的电视形象进行改造、解构，以呈现多元的状态去传达电子技术发展将会对人类带来极大影响的超前意识（图5-14、图5-15）。

尼古拉斯·谢弗尔（Nicolas Schöffer）运用控制论创造出光和声相伴的立体结构

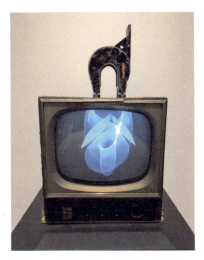

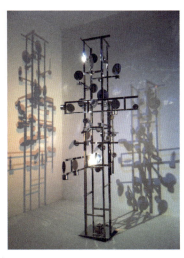

图5-14 《磁铁电视》 白南准 1965年 图5-15 《禅之电视》 白南准 1963年 图5-16 *Chronos* 8 尼古拉斯·谢弗尔 1967年

物（图5-16）。他曾说："过去的雕刻采用的是厚重的材料，而今后的构成时代将要使用电气、电子光学、光、空间、时间等非物质材料进行制作。"斯蒂芬·纳普（Stephen Knapp）通过彩色玻璃进行绘画创作。除了上述艺术家外，还有使用霓虹灯管创作作品的基斯·索尼尔（Keith Sonnier）、克里萨·瓦尔迪（Chryssa Vardea）、斯蒂芬·安特纳克斯（Stephen Antonakos）、罗伯特·劳申伯格（Robert Rauschenberg）等众多人物；"零派"（Zero Group）的奥托·皮纳（Otto Piene）、昆特·约克（Gunther Uecker）、海因茨·马克（Heinz Mack）、布鲁诺·穆纳里（Bruno Munari）；活跃于影像领域的USCO俱乐部成员，以及影像艺术最有名的代表性艺术家比尔·维奥拉（Bill Viola）（图5-17～图5-20）。

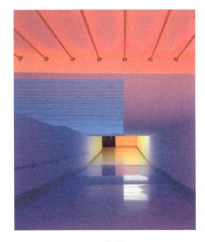
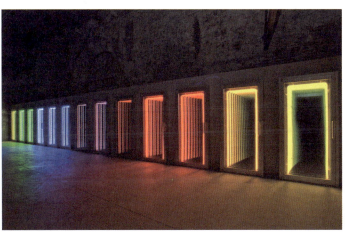

图5-17 霓虹灯艺术作品 基斯·索尼尔 2013年 图5-18 《门槛》 伊凡·纳瓦罗（Ivan Navarro）第53届威尼斯双年展 2009年

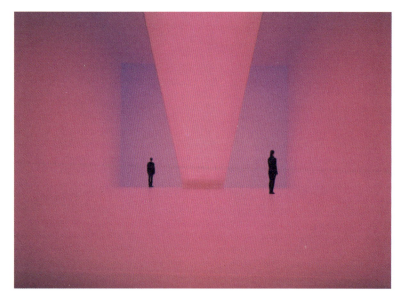

图5-19 《布里奇特的巴多》 詹姆斯·图雷尔（James Turrell）2008年

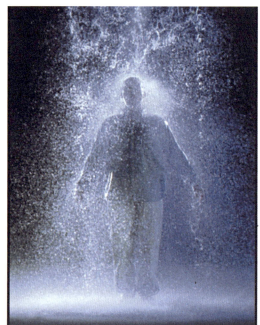

图5-20 《穿越》 比尔·维奥拉 1996年

　　1975年高科技艺术兴起以后，光艺术展示出新活力。高科技技术被应用在艺术创作中，具体有激光、计算机技术、影像放映技术等，高科技技术与艺术完美结合。特别是全息影像在各大城市百货商场的出现，光艺术开始进入大众视野。这一时期各大美术馆也开始举办光艺术展，不断地为公众进行高科技艺术的启蒙活动。

　　事实上，现代艺术家利用这种相对较新的技术来表现人类对艺术和光的古老迷恋，通

过色彩和形状尝试，并将其与外部材料、公共空间和博物馆交织在一起，使光艺术带给人们感知周围事物的更多方式。

第二节 "光迹构成"概念的提出及内容

一、"光迹构成"名称的由来

我们生活的周围，利用光创作的艺术设计作品空前繁多。要对光的创造性应用，必须彻底掌握光构成。所谓彻底，就是对光的各个要素进行专门的研究与探讨，并使其具有适合的体系。对"光"的构成应该称为光构成，日本学者朝仓直巳为了与"平面构成""立体构成"一致，将"光构成"改为"光的构成"，译者白文花首先将其译成"光迹构成"。光迹构成以研究光对造型的作用，探索光造型的方法为目的。

二、光造型的基础内容

光迹构成是研究光艺术和光设计的重要基础课题。我们看到的造型都缘于光的存在。光传播是直线传播，而且速度很快，但是光会被折射、反射、衍射和干涉，这些都会影响创造物体的形状和颜色。

光可以形成独有的影像，在摄影、电影中被广泛应用，它还能将无色的形态表现出华美的色彩。光的性质极多，创作之前要对能用于造型的性质进行了解，对光性质中最重要的因素充分展开研究。当然，判断光性质的重要性要依据它在造型中的应用程度，同时要保证是可以被开发利用的性质。比如，可以通过光源发光的波长的不同特性，制造不同颜色的光源。对于这一性质进行开发就可以创造出很多类型的灯，极大地丰富造型的可能性。镜子多运用光的反射，形成更多样的形象，使形象产生变形、扭曲等效果。另外，透镜利用光的折射，可以对形象放大或缩小。

按照上述思路，光造型的基础研究对象除了光的性质，还有应用光性质的仪器设备、材料和光源，以及制造效果等。

第三节 光的性质与造型应用

一、透明

透明是对物质透光性质和情况的描述，透光的程度称为透明度。当代建筑大量使用的玻璃、下雨天打着的透明伞、清澈见底的海水、切工精美的钻石等这些透明的材质，光在

其中自由地穿过，让人感觉光轻快和雅致，而且对人的心理产生一种微妙的作用，激发人的想象。造型时，带颜色的光比起颜料来，能给人清澈明亮的感觉，原因之一就是光直接作用于视网膜。

人类的好奇心和探索精神驱动着我们想看清事物的内部结构，想办法让事物透明，比如我们通过 X 光来让人体变得透明，医生利用这一发明来观察人体内部是否有病变或异样；我们将手表的外壳变成透明材质，让内部精密部件的运转变得清晰可见；海洋馆建造出一个个透明装置并用光照亮，使得观众能清晰地看到海洋生物的样态，这些例子正像莫霍利·纳吉所说的，追求透明的热情确实是现代社会的一个显著特征（图5-21～图5-24）。

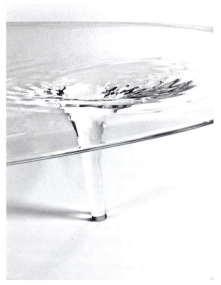

图5-21　丙烯酸树脂茶几　扎哈·哈迪德

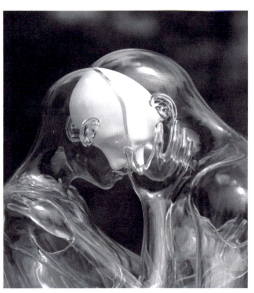

图5-22　数字雕塑作品　金申敏（Kyuin Shim）

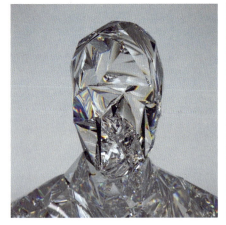

图5-23　透明树脂作品　格雷戈尔·迈耶
（Grégoire A. Meyer）

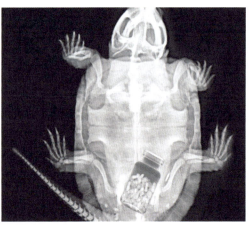

图5-24　动物X光片　伦敦动物园

二、混合色

光的混合色与我们平时看到的颜料的混合色截然不同。一般的颜色是反射发光体所呈现出来的颜色，比如花草树木、颜料、油漆等色彩。这一类色彩受减色混合色法支配，混合次数越多越灰。然而光色是发光体发射出来的光线，受加法混合色法支配，混合次数越多越接近白色。光混合色与颜料混合色的区别相当于下图中RGB与CMYK颜色模式的区别（图5-25）。

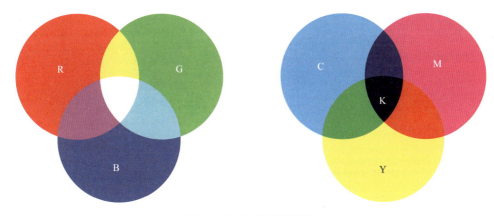

图5-25　RGB与CMYK颜色模式

艺术可以用光来传达情感、概念性的思想，或者发表声明，它超越了语言。今天，一些艺术家用光来做艺术作品。众所周知，光艺术可以采取多种媒介形式，包括雕塑、装置和表演。艺术家可以利用不同的颜色、角度和阴影来创作他们的作品。如图5-26所示，托马斯·埃姆德（Thomas Emde）与克里斯托夫·彼得森（Christoph Petersen）合作开发的OLED灯就是运用光和色创作的。如图5-27所示，艺术家詹姆斯·图雷尔（James Turrell）通过光色来创造形体，用形状和光线让参观者沉浸在紫色之中。

三、明视

光的传播速度极快，如果没有遮挡基本不会衰减。即使是很微弱的光，眼睛也能看清。在大海航行中人们就是靠一个个发着光的灯塔指引船只。车站、商场运用发光字，即使距离很远都能吸引人的注意。光色不仅具有颜料、涂料无法比拟的鲜艳和鲜明的特点，而且带有清澈、明亮的特征。光色能让人感到新鲜、纯粹、健康和年轻。从光源直接进入眼睛的光比反射光更具有强烈的刺激，这一特性使光的造型功能格外强烈。通过用光拼字，本·鲁宾（Ben Rubin）在光艺术界留下了标志性的作品。在多媒体背景下，鲁宾用真空荧光灯实时显示聊天室的文本（图5-28）。通过使用特殊灯泡中的黑暗和光线，他创造了一个独特的作品。

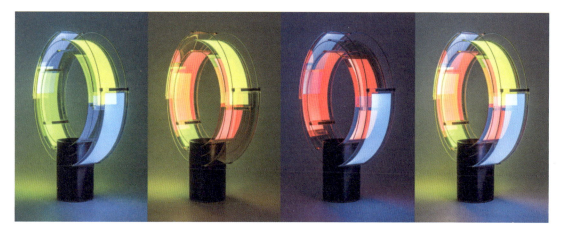

图 5-26　OLED 灯 COLORLOO　托马斯·埃姆德与克里斯托夫·彼得森

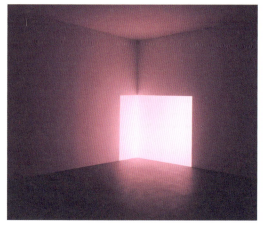

图 5-27　纽约古根海姆博物馆的装置
　　　　　詹姆斯·图雷尔　2013 年

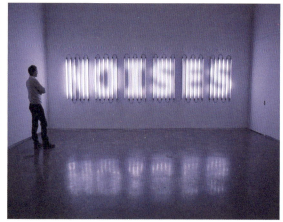

图 5-28　本·鲁宾作品

四、反射

反射指光在传播到不同物质上时，在分界面上改变传播方向又返回原来物质中的现象。光遇到水面、玻璃以及其他许多物体的表面都会发生反射。例如表面粗糙的物体会将光的反射散开，容易被忽略，但是表面光滑的材料如镜子对光的反射集中，而且能反射出镜像。这种反射出来的强光具有耀眼的光辉，对人的刺激比较强烈，而且表面光滑的材料会让人感觉有光泽。如图 5-29 所示，不锈钢、镜子等材料表面会产生影像，给造型带来新的效果。

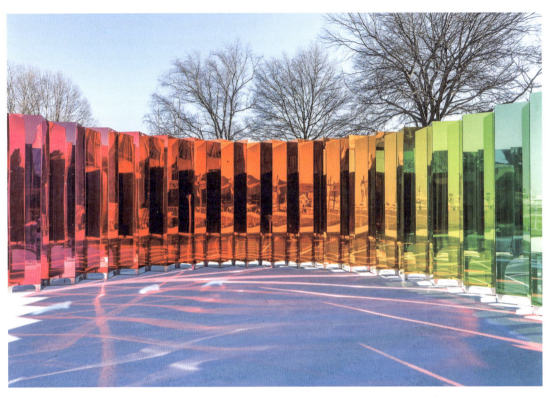

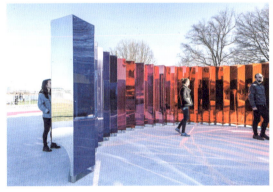 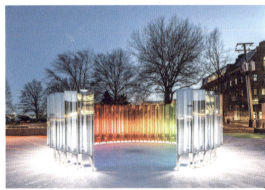

图5-29　弗吉尼亚州海滨公园的装置作品 Mirror Mirror　SOFTLab设计工作室　2019年

五、镜影像

镜子不仅可以将周围的影像反射出来，并且利用多个镜面组合可以获得新的视觉体验。比如通过六块镜面组合成一个六面的管状万花筒，内壁可以出现无数个重复的影像（图5-30）。还有平行的两块镜面相对，可以无限地反射影像（图5-31）。镜子的表面弯曲后就形成凹透镜或凸透镜，弯曲的镜面可以将反射的物像扭曲（图5-32）。凸透镜变成一个圆柱筒，就形成一个圆筒镜，将圆筒镜放在一个平面上，它的外壁可以反射这个平面上

图5-30 万花筒

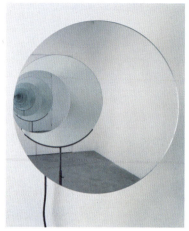

图5-31 奥拉弗·埃利亚松
（Olafur Eliasson）工作室作品

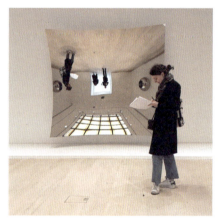

图5-32 安妮什·卡普尔（Anish Kapoor）作品

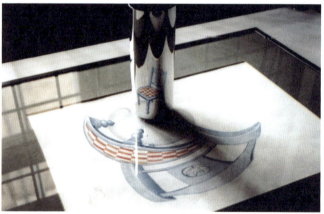

图5-33 圆筒镜反射

的图像（图5-33）。目前一些艺术家尝试将一些图像进行特殊处理，然后利用圆筒镜的外壁反射，将本真的图像还原，以给观众带来奇特的视觉体验。

六、折射

光穿透水晶或玻璃时会发生折射，这是由于光传播的介质发生改变后，其折射角度也发生改变而产生的变化。比如，将筷子放到水杯里，以水面为分界，会出现筷子发生曲折的现象。

太阳光的各种色光有着不同的折射率，可以通过三棱镜，将白色光折射成彩虹色（图5-34）。光的折射还可以改变图形的大小。凸透镜可以将图形放大，凹透镜可以将图形缩小。甚至一些奇特形状玻璃或者透明树脂，可以变幻出奇特的形状（图5-35～图5-37）。

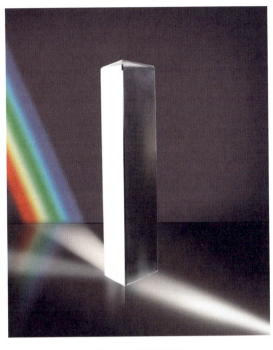

图5-34　光学三棱镜　　　　　　　　　　　　图5-35　《山间小路》　申奉澈　2015年

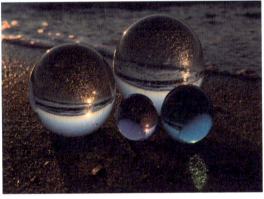

图5-36　《黑的研究》　申奉澈　2015年　　　　图5-37　水晶球对光的折射

七、干涉

光的干涉现象是波动独有的特征。如果光真的是一种波,人们就必然会观察到光的干涉现象。光的干涉指两列或两列以上的波在空间中重叠时发生叠加,从而形成新波形的现象。肥皂泡表面五彩斑斓的色彩,雨后水珠上呈现出的彩虹色,这些都是光的干涉现象引起的显色。照射一束光波于薄膜表面,由于折射率不同,光波会被薄膜的上界面与下界面分别反射,因相互干涉而形成新的光波,这现象称为薄膜干涉。实际上,牛顿环的现象也

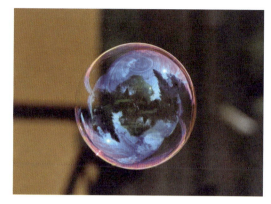
图5-38 肥皂泡表面的色彩

图5-39 牛顿环实验——薄膜光干涉

图5-40 油膜产生的薄膜干涉

图5-41 薄膜干涉的手表

图5-42 黑曜石

是光的干涉的结果，我们可以看到薄膜生成的五彩斑斓的颜色，还有如同孔雀羽毛般华丽的色彩，都是由同样原理产生的结果（图5-38～图5-42）。

八、衍射

衍射（Diffraction），又称绕射，是指波遇到障碍物时偏离原来直线传播的物理现象。在经典物理学中，波在穿过狭缝、小孔或圆盘之类的障碍物后会发生不同程度的弯散传播。假设将一个障碍物放置在光源和观察屏之间，则会有光亮区域与阴暗区域出现于观察屏，而且这些区域的边界并不锐利，是一种明暗相间的复杂图样，这现象称为衍射。当波在其传播路径上遇到障碍物时，都有可能发生这种现象。除此之外，当光波穿过折射率不均匀的介质时，或当声波穿过声阻抗不均匀的介质时，也会发生类似的效应。在一定条件

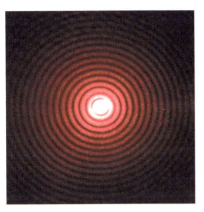
图5-43　红色激光的圆孔衍射图样

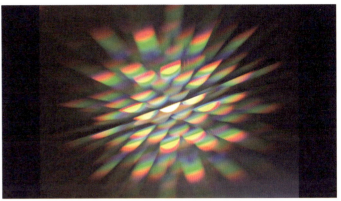
图5-44　衍射光栅万花筒

下，不仅水波、光波能够产生肉眼可见的衍射现象，其他类型的电磁波（例如X射线和无线电波等）也能够发生衍射。由于原子尺度的实际物体具有类似波的性质，它们也会表现出衍射现象。

在适当情况下，任何波都具有衍射的固有性质。然而，不同情况中波发生衍射的程度有所不同。如果障碍物具有多个密集分布的孔隙，就会造成较为复杂的衍射强度分布图样。这是因为波的不同部分以不同的路径传播到观察者的位置，发生波叠加而形成的现象（图5-43、图5-44）。

九、偏光

一般而言，光可以穿透透明的介质，但是偏光板可以阻止一些特定波长的光穿过，这样通过偏光板的光照射物体后，会呈现出变化的色彩。运用偏光板具有的特性，将偏光板组合，并且可以在其中做个透明夹层，这样就可以呈现更多的变化。色彩的变化要取决于两块偏光板形成的角度。偏光镜也经常在摄影器材中使用，可以避免强的高光。

将以上方式展现出的光的奇妙功能应用在造型上是近年来的事。这种偏光板应用可以将色的造型功能拓展，并且在造型领域具有极大的利用价值。

第四节　"光运动"造型的基础

一、余像

光在人的视网膜上成像，视网膜神经将信号传输给大脑，大脑再解码影像，这一过程需要一定的时间来完成，在完成这一成像循环后再完成下一次循环。如果观察运动的物

体，一个个画面传输给大脑，大脑会判断它的运动方向或速度。但是速度太快或太慢，我们就感觉不到它的动。比如太阳和月亮，虽然它们是运动的，但是由于其相对运动太缓慢，我们感觉不到它们的动态。而风扇、车轮等高速旋转的物体，会出现或隐或现的现象，再超过一定速度，我们便感觉不到它们在转动，而是会看到一个浑然一体的圆。因此，人的眼睛只能感知到一定范围内的运动。

余像是人的视觉在光停止作用后，仍保留一段时间的现象，其具体应用是电影的拍摄和放映。这是由视神经的反应速度造成的，也是动画、电影等视觉媒体形成和传播的根据。视觉实际上是由眼睛的晶状体成像、感光细胞感光，并且将光信号转换为神经电流，传回大脑而引起的。感光细胞的感光是靠一些感光色素，感光色素的形成是需要一定时间的，这就导致了视觉暂停的产生。

视觉暂留现象首先被我国人运用，走马灯便是历史记载中最早的对视觉暂留的运用。宋时已有走马灯，当时称"马骑灯"。随后法国人保罗·罗盖在1828年发明了留影盘，它是一个被绳子在两面穿过的圆盘。如图5-45所示的这个动画装置，就利用了视觉暂留原理，圆筒内有一幅幅动作连续的画面，画面通过另一端的孔洞呈现出来，在人的视觉中暂留，就可以形成动态的图像。

二、明灭

我们将灯泡横向排列，然后依次明灭，就会感觉到电流向一个方向运动，这种方法经常被用在户外广告招牌上。依次明灭组成图形的灯泡，就可以形成一个具有动感的画面。我们不仅可以控制灯泡明灭的时间，还可以让灯泡运动，这样就可以产生影像。将LED灯泡装在一个旋转的装置上，通过精确地控制灯的明灭，就可以产生飘浮在空气中的影像（图5-46～图5-48）。

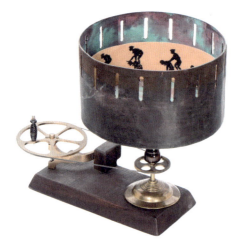

图5-45　运用余像原理制作的动画装置

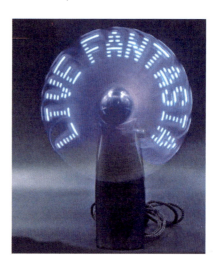

图5-46　电扇屏

图5-47　LED全息电扇屏　　　　　　　　图5-48　LED球体屏幕

三、光迹

相机在拍摄夜景的时候，车灯会划出一条条光带。发光的点在高速运动的时候，我们眼睛可以看到一个光电运动轨迹连起来的线，这样的线就是光的轨迹，我们称之为光迹。如图5-49所示，毕加索用手电筒在镜头前画画，一些艺术家运用光迹写书法，这些都是运用光迹造型的例子（图5-50）。

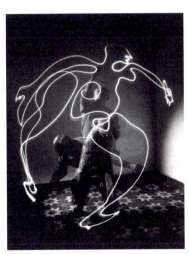 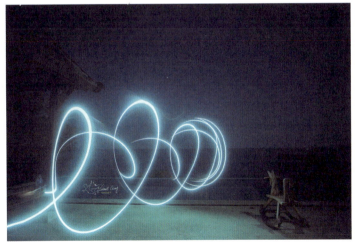

图5-49　毕加索的光绘画　　　　　　　　图5-50　光迹造型

四、放电

放电现象可以产生移动的光。自然界中的闪电就是放电现象，它能发出绚丽的光色和巨大的雷声，这对现代艺术而言有很大的利用价值。比如等离子灯通过放电产生魔幻的光

色。等离子灯源于物理学家尼古拉·特斯拉的发明，他做了一个实验，在玻璃电子管通以高频率的电流，来研究高电压现象。特斯拉称之为惰性气体放电管。现代的等离子灯由比尔·帕克（Bill Parker）设计。

等离子球又称辉光球、电离子魔幻球。它的外观为高强度玻璃球壳，球内充有稀薄的惰性气体如氩气等，玻璃球中央有一个黑色球状电极。球的底部有一块振荡电路板，通过电源变换器，将12V低压直流电转变为高压高频电压后加在电极上。通电后，振荡电路产生高频电压电场，由球内稀薄气体受到高频电场的电离作用而光芒四射。由于电极上电压很高，故所发生的光是一些辐射状的辉光，绚丽多彩，在黑暗中充满神秘色彩（图5-51）。

在日常生活中，低压气体中显示辉光的放电现象也有广泛的应用。例如，在低压气体放电管中，在两极间加上足够高的电压，或在其周围加上高频电场，会使管内的稀薄气体呈现出辉光放电现象。辉光的部位和管内所充气体的压强有关，辉光的颜色因气体的种类而异。荧光灯、霓虹灯的发光都属于这种辉光放电。霓虹灯即氖灯（图5-52），是一种冷阴极放电管，一般是把直径为12～15mm的玻璃管弯成各种形状，管内充以数百Pa压力的氖气或其他气体，依管内的充气种类，或管壁所涂的荧光物质而发出各种颜色的光，多用此作为夜间的广告等。若把电容器接在霓虹灯两极上，则可做成时亮时灭的霓虹灯广告。电容器的电容大，亮灭循环的时间长；电容器电容小，则亮灭的时间较短。霓虹灯需要的电压较高。灯管越细、越长需要的电压就越高。

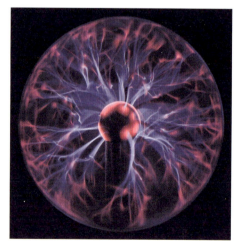

图5-51　等离子球

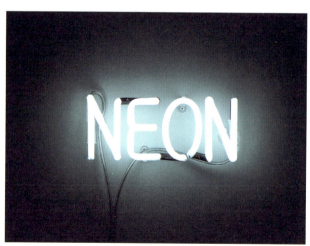

图5-52　霓虹灯

日光灯，亦称"荧光灯"，是一种利用光质发光的照明用灯。灯管用圆柱形玻璃管制成，实际上是一种低气压放电管。两端装有电极，内壁涂有钨酸镁、硅酸锌等荧光物质。制造时，抽取管内空气，充入少量水银和氩气。通电后，管内因水银蒸气放电而产生紫外

线，激发荧光物质，使它发出可见光。不同发光物质产生不同颜色，常见的颜色近似日光（荧光物质为卤磷酸钙）。荧光灯光线柔和，发光效率比白炽灯高，其温度约在40～50℃，所耗的电功率仅为同样明亮程度的白炽灯的1/5～1/3。日光灯广泛用于生活和工厂的照明光源。

五、展示

20世纪后期，光在设计造型中是一种不断被运用的常见材料，光的运用让艺术设计作品更加具有现代性。运用新型灯光技术制作的造型呈现出更加多样的视觉设计展示方式，如光雕投影、水幕投影、建筑外观亮化和更具交互性的投影。将物体、建筑、外墙等当作显示面，户外的建筑也成了光艺术的载体，即所谓的建筑媒体艺术。建筑媒体艺术有一个更早的学术名称——"空间增强现实"（Spatial Augmented Reality）。1969年美国迪士尼乐园新开了"幽灵鬼屋"，鬼屋中有视错觉物影片，以及半身像与空间的互动。在"动态艺术"、霓虹元素和新技术发展的前提下，也在包豪斯那带有乌托邦思考的观念影响下，更是在光与艺术之关系不断变迁的处境下，20世纪60年代，涉及光和灯光的艺术达到一个高潮。1980年光艺术家奈马克（Michael Naimark）创作出让人身临其境的影片装置。这一时期"空间增强现实"不断被设计师和艺术家谈论和应用，甚至在大量的科幻电影中出现了三维虚拟现实影像。1999年，安德可夫勒（John Underkoffler）将光投影加入感应装置，使得光投影与观众产生互动。随着多媒体艺术和影像装置的大力发展，光艺术开始投影到建筑外墙等公共空间进行展示，甚至于动态艺术和光艺术的不同形式被大量应用在商业空间中。运用光的艺术形式从此大放异彩，灯光或光影艺术节开始兴起，剧院、影院、广场不断上演着光艺术家的作品，一些当代的美术馆也成为光艺术家的试验场，影响力巨大的威尼斯双年展和林茨电子艺术节上已有大量的新型光艺术展示给观众，从而使得这个时代的审美及观众发生着悄无声息的变化。

由此可见，光迹艺术、光动艺术与公共空间、建筑、多媒体、新技术、观众的交织显得越来越重要。动态灯光造型以华丽的光色装饰着周围的空间和环境。设计师或艺术家不仅可以通过控制发光体来改变光的颜色和明暗，还可以控制光源的运动。各种各样的展示形式使得一个个被光营造的空间给人们以光辉梦幻、神秘奇妙的感觉，使得造型更加具有现代性。

思考与练习

<div align="center">情绪的光影</div>

⊙ **题目描述：**

以"情绪的光影"为主题，设计并完成一件灯光造型构成作品。借助灯光的明暗、色彩、角度和投影等元素，表达某种特定的情绪，如喜悦、悲伤、恐惧、平静等。

⊙ **要求：**

- 情绪表达：选择一个想要表达的情绪，通过灯光设计使观者能够感受到这一情绪。注意灯光的色彩、亮度和投影形态在情绪表达中的作用。
- 空间构成：作品可以在任意空间中进行构建，如房间的一角、桌面场景或户外环境，注意灯光如何在空间中塑造形态和氛围。
- 创意与实验：鼓励尝试不同的灯光设备和材质，探索光影的多样表现形式，展现你的独特创意和实验精神。
- 分组创作（可选）：可以以小组为单位进行创作，每个组员分工合作，完成从情绪的讨论、构思到最终的灯光布置和展示。
- 记录与反思：在创作过程中，记录你们的设计思路、遇到的问题及解决方法，并提交一份创作反思报告，阐述如何通过灯光构成表达特定情绪。

⊙ **提交形式：**

- 作品展示：实际布置灯光造型，并进行拍摄记录，或在课堂上进行实地展示。
- 设计说明：提交一份500字左右的文字说明，介绍所表达的情绪、灯光设计的思路及技术实现方法。
- 小组讨论与反馈：在课堂上展示作品后，进行小组或全班讨论，并给予反馈与改进建议。

⊙ **思考点：**

- 你选择的情绪如何通过光影来表达？
- 灯光的色彩、强度和角度如何影响观者的情绪感知？
- 在创作过程中，灯光如何与空间和物体互动以增强情绪表达的效果？

参考文献

[1] 彼得·多默. 现代设计的意义. 张蓓, 译. 南京: 译林出版社, 2013.

[2] 鲁道夫·阿恩海姆. 艺术与视知觉. 滕守尧, 朱疆源, 译. 成都: 四川人民出版社, 1998.

[3] 拉兹洛·莫霍利·纳吉. 运动中的视觉. 周博, 朱橙, 马芸, 译. 北京: 人民美术出版社, 2014.

[4] 李砚祖. 艺术设计概论. 武汉: 湖北美术出版社, 2009.

[5] 朝仓直巳. 艺术·设计的光迹构成. 白文花, 译. 南京: 江苏凤凰科学技术出版社, 2018.

[6] 朝仓直巳. 艺术·设计的平面构成. 林征, 林华, 译. 南京: 江苏凤凰科学技术出版社, 2018.

[7] 朝仓直巳. 艺术·设计的色彩构成. 赵郧安, 译. 南京: 江苏凤凰科学技术出版社, 2018.

[8] 朝仓直巳. 艺术·设计的立体构成. 林征, 林华, 译. 南京: 江苏凤凰科学技术出版社, 2018.

[9] 贡布里希. 艺术的故事. 范景中, 译. 南宁: 广西美术出版社, 2011.

[10] 唐丽春. 设计造型基础训练. 北京: 高等教育出版社, 2015.

[11] 于国瑞. 色彩构成. 北京: 清华大学出版社, 2024.

[12] 金伯利·伊拉姆. 立体构成. 刘春雷, 薛骞译. 北京: 北京科学技术出版社, 2023.

[13] 成朝晖. 色彩构成. 杭州: 中国美术学院出版社, 2022.

[14] 史喜珍. 三大构成设计. 武汉: 武汉理工大学出版社, 2023.

[15] 甄珍, 等. 数字化形态构成设计. 北京: 化学工业出版社, 2024.